U0107105

第二卷 隶书

中国书法之美

唐翼明 主编

张天弓 副主编

SPM 南方出版传媒

全国优秀出版社
全国百佳图书出版单位 广东教育出版社
·广州·

图书在版编目（CIP）数据

中国书法之美. 隶书 / 唐翼明主编. —广州 ：广
东教育出版社，2022.1

ISBN 978-7-5548-3499-2

Ⅰ.①中… Ⅱ.①唐… Ⅲ.①隶书—书法 Ⅳ.
①J292.1

中国版本图书馆CIP数据核字(2020)第202896号

责任编辑：王晓晨　林洁波
责任技编：许伟斌
装帧设计：高高 BOOKS

中国书法之美　隶书
ZHONGGUO SHUFA ZHI MEI LISHU

广东教育出版社出版发行
（广州市环市东路472号12-15楼）
邮政编码：510075
网址：http://www.gjs.cn
广东新华发行集团股份有限公司经销
北京盛通印刷股份有限公司印刷
（北京市大兴区亦庄经济开发区经海三路18号）
787毫米×1092毫米　16开本　27.5印张　550千字
2022年1月第1版　2022年1月第1次印刷
ISBN 978-7-5548-3499-2
定价：128.00元

质量监督电话：020-87613102　邮箱：gjs-quality@nfcb.com.cn
购书咨询电话：020-87615809

中国书法之美

唐英明题

书莫盛于汉，非独其气体之高，亦其变制最多，皋牢百代。

——〔清〕康有为

序　言

早在秦王朝建立以前，秦国日常应用中已经出现一种笔画方折、结体简约、书写便捷的书体——隶书。这可以在 1980 年四川青川郝家坪秦墓出土的木牍上得到印证。秦隶依然保持了篆书修长的结构和笔画的纵势，而逆入平出的笔法和波磔挑法已渐渐明显。

秦始皇二十六年（前 221）兼并六国，统一天下，颁布了一系列法令，"一法度衡石丈尺，车同轨，书同文字"。秦代常用的有八种书体：大篆、小篆、刻符、虫书、摹印、署书、殳书、隶书。其时因"大发隶卒兴役戍，官狱职务繁"，隶书书写便易，应时而出。《汉书·艺文志》云："是时（秦）始造隶书矣，起于官狱多事，苟趋省易，施之于徒隶也。""隶书"之名，其来源就是"施之于徒隶"。其实，在秦始皇统一六国前，秦国已有隶书的雏形了，书法史上有许多名称往往是以后追加的。

1

汉承秦制，关于西汉前期的隶书，我们现在看到最多的还是出土的竹木简牍。如湖北江陵张家山汉简（西汉高后二年，前186）、高台木牍（汉文帝前元七年，前173）、凤凰山汉简（汉文帝前元十六年，前164），湖南长沙马王堆汉墓出土的帛书和竹简遣册（西汉早期）、沅陵虎溪山汉简（汉文帝后元二年，前162），湖北随州孔家坡汉简（汉景帝后元二年，前142）等都承袭了秦简的隶书书风，篆书的结构在不断减弱，隶书所特有的波挑在逐渐形成，这是刻意而作的，是一种审美情趣使然，是对艺术的自觉创造。不过仍保持纵势，字形较为修长。

汉武帝即位不久，就出兵反击匈奴袭扰，并一直坚持到暮年。二十世纪以来，在敦煌、居延、罗布泊一带亭燧关塞发现、出土的数以万计的简牍，就是从西汉武帝直至东汉初年这一时段边陲将佐吏卒遗留下来的文书簿籍、传符检署，甚至还有用作临习小学篇章的觚。

敦煌汉简编号1922的为汉武帝太始三年（前94）简，其书改西汉早期波磔作纵势的写法，而完全取横势，每个字都呈扁阔形，左波右磔都较其他笔画丰肥，隶书已趋于成熟。至西汉宣、元、成帝三朝，凡隶书简，虽各人风格不一，但其转折处笔锋转换方折，波磔充分向左右伸展，并恣意地显示毛笔提按粗细变化的柔畅美。如居延汉简1328号汉宣帝元康二年（前64）简，1511号、1512号汉元帝初元三年（前46）简，1523号汉成帝建始元年（前32）简，1524A号、1524B号汉成帝河平四年（前25）简等，说明书写者已熟练掌握了隶

书的书写规律，挥运自如，隶书已完全成熟了。这一特征的书体到东汉末期一直为日常应用。汉代以后，仍作为铭石书而沿袭使用。

证明西汉中晚期隶书已完全成熟的最有力证据，莫过于1973年河北定县（今河北定州）八角廊四十号汉墓出土的大批竹简古籍。墓主经考订为中山怀王刘修，其卒年为五凤三年（前55）。这批古籍都是用工整匀称的隶书缮写的，用笔逆入平出，主笔皆蚕头燕尾，中段稍提笔收束，波磔较丰肥，结构宽扁，重心安稳，形态舒和。东汉中晚期的著名碑刻，如《乙瑛碑》《张景残碑》《元孙残碑》等，用笔结体与之极为相似，已完全脱尽了篆书笔意。

隶书的笔法较以前的书体要丰富，其体势和波磔跌宕起伏，显示出独特的美感。产生隶书形式美的因素主要有两个方面：一是实用。隶书自汉武帝时开始向扁阔的结构定型，很大的原因可能是要尽可能在狭长的竹木简上将字写得大，而一简中容字又要多，容字多就可以节省篇幅，但是字与字之间不能太挤，要留有一定间距，以便能清楚舒适地阅览，于是将受篆书影响而保持纵势的古隶尽量压扁，下垂的波磔使其向左右伸展。二是美观。篆书是引书，其用笔婉转而少粗细变化，古隶则逐渐产生了带有华饰功能的波磔，但是波磔表现在纵势的字体上，往往使文字结构不平衡，且下垂的波磔占用了简上太多的空间，当波磔横向伸展时，并不影响结构的平衡，反而使重心更加安稳，在形态上更具美感。

汉简成熟的隶书笔画向纵向延伸的情况，一般出现在一篇的结尾

一字的末一笔竖画。这一笔往往又长又粗，显得十分有力、醒目。一方面由于简上还有空余部分，可以让笔画舒展，另一方面也表示文章至此结束。这一有规律的写法，往往可以使学者用以定散乱的简册之次序。如甘肃武威磨咀子十八号汉墓中著名的"王杖十简"，出土时已散乱，其排列顺序，各家意见有所不同，郭沫若曾根据这一写法的规律，提出了与众不同的排列法。但是也有在简文中间将有些字的竖画写得很长的情况，如"年"字的一竖常常写得很长。这在汉代的碑刻中也时有所见，如西汉《五凤二年刻石》中的"年"字，东汉《石门颂》中的"命""升"二字，《张景残碑》中的"府"字等。前人认为汉人将"年""命"等字写长，是为了祈求长年、长命，笔者认为恐怕并非如此，而是书者兴致所到，追求笔姿之放逸。

1959 年 7 月，甘肃武威磨咀子六号汉墓出土的《仪礼》木简，约书写于西汉成帝时期，整篇抄录儒家经典。书手有着高超的书法修养。其结体左敛右舒，重心偏向于字的左侧，顾盼生姿，笔画轻纤而不软弱，粗细变化，飘洒流动，有百炼钢化作绕指柔的感觉。由于运笔较快，一些笔画往往出锋收笔，致使一些撇、钩、捺等笔画类似后世的楷书。这在汉隶碑刻中是不多见的，尤其是一些端庄严正的丰碑巨刻中的隶书，"撇"的收笔都是留驻稍顿藏锋，或是逐渐丰肥，最后顿笔趯起，而类似楷书的"钩"几乎没有，"捺"的收笔大多是微微上翘。这使我们看到了楷书是由隶书简捷书写而逐渐形成的一个例证。楷书的一些特征，在西汉后期隶书成熟时就已经孕育了。

西北地区出土的简牍，有较大一部分是新莽时期和东汉初期的，其隶书承袭了西汉后期的书风。出土的东汉中后期简牍数量甚少。甘肃甘谷东汉墓中出土的桓帝延熹元年至二年（158—159）的二十三枚"两行"木简，是宗正府卿刘矩上给皇帝的奏书，以诏书形式颁布州郡奉行，是一种官方文书。凡汉代朝廷下达的诏书及郡国承转的诏书，大多在末尾署上属、掾或令史、书佐之名。这些木简的书写者，自然就是当时的令史、书佐一类文吏。这些字的主笔画伸展很长，中心结构紧密，字虽小，而逆折钩趯非常分明，刚健奔放而不草率，笔力可搏犀象，其结体和用笔，与早于此简的《阳嘉残碑》（133）和晚于此简的《孔彪碑》（171）、《曹全碑》（185）有十分相似之处，应是东汉中后期官方文书的典型书体。

汉代有种大扁书，写在木板上，榜于乡市通衢里门，也有的直接书写于墙壁，告示吏民，字因而要写得大，以便看得清楚。汉简中有"居延都尉德库丞登兼行丞事下库城仓□……明白大扁书乡市里门亭显见"文。1987年在甘肃敦煌和瓜州交界处发现了汉代的悬泉置，遗址中有一处墙皮较完整的墙面，长222厘米，宽48厘米，上书西汉平帝时太皇太后颁布的一道诏令，题为《使者和中所督察诏书四时月令五十条》，为安汉公王莽奏请然后逐级下达各地方的文书，内容为规定四季的不同禁忌和要注意的事项，用毛笔大字书写，应是大扁书的实物遗存。重要公文用大扁书书写，且应该是用有波磔的隶书书写的。

汉简中除了有波磔的典型隶书外，还有很大一部分波磔不明显，笔画长短、结体疏密不讲究的书体，这种书体相应地比有波磔的隶书要简捷、"草率"。其中有些被文字学家称为汉隶中的"粗书"或"新隶体"。西汉中期有些隶书即已没有明显的波磔，起笔稍加顿驻，横画收笔也有回锋，而"撇"则出锋，收笔较尖，这些和后世楷书、行书有相似之处。如敦煌汉简 2165 号简〔汉武帝天汉三年（前 98）简〕，这是因笔势连贯、书写速度加快而自然形成的。敦煌汉简 796 号简为宣帝元康元年（前 65）所书，其中有些字有丰肥的波磔，因书写快捷，有些字则完全取消了波磔。捺笔丰肥，是魏晋楷书较为显著的特征，这一特征到北朝后期的写经中仍然保持着。敦煌汉简 1161 号简〔汉宣帝神爵二年（前 60）所书〕之横画折笔都明显向里钩，与行书、楷书写法几乎一样。到东汉中期以后，简牍中经常能见到和行书、楷书接近的书体，如敦煌汉简中顺帝永和二年（137）所书的 1974 号简和没有纪年的 1985 号简、2390 号简等。其他载体上类似的书体还有传世的汉灵帝熹平元年（172）解殃陶瓶上的朱书和东汉晚期安徽亳县曹氏宗族墓砖刻字等。传说东汉晚期刘德昇创行书，而钟繇、胡昭俱学之于刘德昇。钟繇兼擅各体，尤精隶、楷。行书、楷书兼长的书法名家产生于东汉晚期，是有可能的。

汉代隶书，真正璨若群星、彪炳后世的应是汉代碑刻。西汉尚无如东汉在形制和功用上能称为"碑"的石刻流传，故凡所见刻有文字之石，概称之为"刻石"。西汉刻石数量甚少，而以隶书刻字者又仅

占其半。现在能见到的有汉武帝时霍去病墓石题"平原乐陵宿伯牙霍巨孟"十字，汉宣帝地节二年（前68）四川巴县（今重庆巴南）《杨量买山地记》、五凤二年（前56）山东曲阜《五凤二年刻石》、五凤年间（前57—前54）江苏江都甘泉山《广陵王中殿刻石》，汉成帝河平三年（前26）山东平邑《麃孝禹刻石》，新莽天凤三年（16）山东邹城《莱子侯刻石》等十余种。西汉刻石类别很杂，形制不固定，字数较少，石质粗粝，不甚磨治。书风雄浑朴茂，凝重简率，书写不重款式，一任自然。由于西汉刻石风气并未形成，故尚未有技艺高超的一批石工产生。刻工较粗率，锥凿而成，能表现笔意者较少。到新莽时期，墓葬渐趋豪华，墓室内开始用画像石装饰，石工技艺逐渐向工致精细方面发展。一些篆隶书刻石，如《居摄两坟坛刻石》《莱子侯刻石》《郁平大尹冯孺久墓室题记》等都十分注意行式的整齐，有些还加界栏。那些世代相传、技艺逐渐精湛的石工，是东汉产生辉煌的碑刻书法艺术不可或缺的人才条件。

东汉时期，由于统治者提倡名节孝道，社会上树碑立传、崇丧厚葬蔚为风气，各种碑刻门类几乎齐全，诸如碑、墓志、摩崖、石阙、石经以及其他类型杂刻皆大备，碑刻数量多得难以估计，以致给社会带来了沉重的负担，既靡费了大量的人力、财力，又增长了虚伪掩饰的风气。汉献帝建安十年（205），曹操以天下凋敝，下令不得厚葬，又禁立碑，立碑的风气于是稍稍煞住。魏文帝曹丕在洛阳天渊池建九华殿，殿基全用洛中故碑累叠起来。以后历代兵燹灾厄、造桥筑路、

牧竖毁损、亡佚兔灭，又不知凡几，而今考古从地下不断有所发现，存世两汉刻石或碑刻已毁佚而拓本幸存者，共有四百余种，其中绝大多数是东汉碑刻，尤其集中在东汉中后期，可以想见当时碑刻之盛。现存汉代碑刻最多的地区是山东、四川、河北、河南、陕西等，另外北京、山西、江苏、安徽、浙江、湖北、云南、甘肃、青海、新疆等地区也有保存和出土。

碑帖，是古人学习书法最普及的范本，在我国书法发展史上所起的作用至巨。古人对汉代书法的了解和隶书的研习，其主要依据是东汉的碑刻。

汉代碑刻根据其不同类别，其书法会有不同的特点。简述如下：

碑

东汉的碑，有圆首、尖首和平首三种。圆首、尖首碑的正中或偏上方往往有一圆孔，名曰"穿"。典型的碑，有碑额，上面刻碑铭题署。碑之正面称"碑阳"，背面称"碑阴"，两侧称"碑侧"。碑下有座，起稳固作用，称为"趺"。趺多作长方形。前人以为碑要到六朝时才作螭首龟趺，而东汉灵帝光和六年（183）四月立的《王舍人碑》和献帝建安十年（205）三月立的《樊敏碑》，均作螭首龟趺。典型的碑式在东汉早期，即光武帝建武元年至章帝章和二年（25—88）尚未有发现。汉碑碑阳一般刻正文，记事颂德，如《乙瑛碑》《礼器碑》等。墓碑列墓主名讳、籍贯、履历。碑文末尾常系四字一句的铭

辞。正文如果碑阳刻不下，则连续刻于碑阴，如《鲜于璜碑》。人之生前死后皆可立碑，立碑者除子女外，还有门生、故吏。碑阴一般列门生、故吏姓名及出钱数目，如《孔宙碑》《张迁碑》等。有碑阴写不下写于碑侧者，如《礼器碑》。非门生、故吏而出钱者，谓之义士。

汉代各类碑刻，所书刻的文字较为庄重、讲究，行列整齐，有些碑还有棋枰方格书写。碑阴和碑侧的字相对于碑阳的字，要活泼、随意些。

汉碑石材选取甚为讲究，有专门的人去选石、采石，为的是勒铭贞石，以垂久远。由于立碑之目的是使碑主的事迹、功德传世，故撰书者为何人并不很重要，一般碑铭都是由令史、书佐等地位不高的文吏撰书。当时碑铭体例大多不列撰书者名，只有少数例外，如《西岳华山庙碑》《樊敏碑》等有书者之名。而刊刻造作的石工名字却常常隶于碑末，这是受当时物勒工名制度的影响。

汉碑以山东一带最多，而今传世的汉碑主要集中保存于曲阜孔庙和济宁汉碑廊等处。

墓志

墓志是将墓主姓名，有的还附有爵里、卒葬年月、生平事迹及其他有关内容，写刻于砖、石（后世也有以木、瓷等为载体者）而设于圹中者。汉代的墓志形式不固定，后人所加的名称也多不同，有葬砖、墓志、柩（椁）铭、墓室题记等。

单设的石质墓志最早实物，是东汉殇帝延平元年（106）《贾武仲妻马姜墓记》，高 46.8 厘米、宽 59 厘米，扁方形，洛阳出土，志文有一百八十多字，散文，所记内容、形式类似同时期的墓碑碑文。还有山东邹县（今山东邹城）出土的汉桓帝延熹六年（163）《口临为父通作封记》，作正方形；山东高密出土的汉灵帝熹平四年（175）《孙仲隐墓志》，作圭形。这类墓志数量极少，且无固定形制。

东汉的刑徒墓葬中大多有葬砖。如 1964 年发掘的东汉洛阳城南郊的刑徒墓五百二十二座，共出土葬砖八百二十余块，每一墓中一般放两块葬砖，少数有不放葬砖及放一块或多至四五块的。凡一墓中有两块葬砖以上，除死者本人的葬砖一块或两块之外，其他均为他人的旧葬砖。刑徒葬砖上刻有部属、职别、狱名或郡县名、刑名、姓名、死亡日期等，墓坑中原来都有棺材，葬砖放在棺上，有少数还附刻"官不负"的字。"官不负"即刑徒的死葬，官方不负责任。葬砖是利用残缺废弃的砖块（少数也有石质的），把砖面磨平，先用朱笔写后再刻，有时正背面都刻字，刻后再用朱描字，字体都是隶书阴刻。这些"表识姓名"的葬砖一般有两块，可能是一块放在圹中，一块放在圹上，这样就相当于一志一碑。

汉代人往往在石棺、石椁上刻死者的官职、籍贯、姓名等，详细的还刻卒葬年月，书刻极工细，如陕北所出的《故雁门阴馆丞西河圜阳郭仲理之椁》《西河圜阳郭季妃之椁》，以及四川芦山出土的王晖石棺等。这种棺铭、椁铭到西晋时就成了单设的墓志，而其墓志的题

额、题首往往仍称"某某之柩"。

东汉时盛行画像石墓,有时会在墓室中刻上墓主姓名、官职籍贯、卒葬年月或简单事迹、哀悼祈愿等内容的文字。所见最早者有新莽冯孺久墓主室中柱上刻:"郁平大尹冯君孺久始建国天凤五年(18)十月十七日癸巳葬,千岁不发。"

四川地区发现的大量东汉时期的崖墓,墓室石壁上往往刻有死者姓名,有的崖墓不止安葬一人。崖墓石壁一般不加雕饰,偶尔有简单的纹饰图案,石壁稍加整凿,就刻上题记,记年月、姓名、造墓大小、价值等,有许多仅刻死者姓名。崖墓题记比其他刻石显得简朴、粗率,结构开张,笔画奇肆,有很强烈的地方书风特色。按其功用性质应归入墓志,而以其形式看则属于摩崖。

摩崖

摩崖是指在天然崖岩上所刻的文字。有时崖岩需加以凿磨整治,然后刻字。我国福建、贵州等地都有古代少数民族文字的摩崖刻石。秦始皇统一天下后,便巡行天下,在沿海地区多次"立石,刻颂秦德"。唯秦始皇三十二年(前215)至碣石,刻辞于碣石门,而不言立石,则碣石门为摩崖刻石也。东汉,窦宪率师出塞,大破匈奴,"遂登燕然山,去塞三千余里,刻石勒功,纪汉威德,令班固作铭"(《后汉书·窦宪传》)。汉桓帝永寿四年(158)所刻《刘平国刻石》是在今新疆拜城博扎克拉格沟口之摩崖,也是为了宣威绥远而勒铭天

山。内地摩崖刻石，多为纪颂重大工程。如陕西汉中市以北褒谷中的汉明帝永平六年（63）《鄐君开通褒斜道摩崖刻石》、汉桓帝建和二年（148）《石门颂》、汉桓帝永寿元年（155）后不久所刻《李君通阁道摩崖》、汉灵帝熹平二年（173）《杨淮表纪》，甘肃成县天井山古栈道汉灵帝建宁四年（171）《西狭颂》，陕西略阳白崖汉灵帝熹平元年（172）《郙阁颂》等都是官吏兴修栈道、便利交通所刻的纪念性颂辞，这些纪颂皆刻于断崖绝壁，书法奇纵豪迈，与山壑互通气息，为汉代摩崖中最为著名者。

摩崖刻石，一般因石面大，故字比其他类别的碑刻字大，也因天然崖岩常有裂缝、石筋，书刻时须避让，故行款多不齐，往往字也大小不一，错落欹斜。也有因石面较好而排列整齐者，如《西狭颂》正文。

摩崖刻石，多用锥凿刻成，故笔画多圆，前人论述以为篆书笔法，其实是一种误解。锥凿时字口剥落，加之近两千年风化雨蚀，字迹残泐模糊，古意盎然。清代碑学书法兴起，书家追求金石气息，如何去理解意会、心慕手追、把握分寸，都可深思。《西狭颂》刊刻较精到，基本能表现出书写用笔起讫提按势态，意趣与其他摩崖就相异，可见所用刊刻工具和技法不同，对书风的影响甚大。

石阙

在汉代，祠庙、陵墓前有装饰性建筑石阙。石阙在门前的两旁，

12

阙中间为行走之道，称为"神道"。石阙上有的刻有铭文，河南登封太室阙、山东嘉祥武氏阙等铭文中，皆直称石阙为"阙"，而四川渠县冯焕阙、沈氏阙，北京秦君阙等均称之"神道"。故又称石阙为"神道阙"，如河南登封少室石阙即刻有篆书阳文"少室神道之阙"三行六字。

现存的汉代石阙山东有四处，北京一处，河南四处，四川地区最多，有二十处。石阙到汉代以后基本不再营造。南朝帝王公侯陵墓前也有阙和神道，但形状与汉代不同，作望柱石表形式。

石经

石经为官方所立，将儒家经典刻于石上，以为定本，让后儒晚学取正。东汉熹平四年（175），蔡邕与堂溪典、杨赐、马日磾、张驯、韩说、单飏等上奏要求正定"六经"文字，经灵帝特许，由蔡邕等书写经文于石，使工镌刻后立于洛阳太学门外，作为官方定本。因工程巨大，讫于光和六年（183），历时九年方成。

《洛阳记》记碑凡四十六石，用隶书一体，两面皆刻字。此石经为区别于后世所立之石经，名为《汉石经》《熹平石经》或《一体石经》。

旧籍以石经书写者归称蔡邕一人。经文总字数二十万余，必非一人之力所能完成，验诸各经残石，书法风格亦有不同，故知非蔡邕一人所书。不管怎样，这些石经的书写，应是当时儒林中善书者所成。

石经的字当是工整的官书体，也是铭石书的代表之作。当时的后儒晚学也奉其书法为圭臬，所以"及碑始立，其观视及摹写者，车乘日千余辆，填塞街陌"（《后汉书·蔡邕传》）。这里面有观光的，有抄写校核的，再有就是摹习书法的，影响空前。石经的隶书，我们现在觉得因过于华美整饰而缺少生气，但在当时是典范之作，可见古今审美标准是有差异的。

杂类

汉代刻石文字除上述各类外，尚有画像刻石题字、封门塞石题字、黄肠石题字、石人石兽题字、买地券、镇墓文等。

西汉末和新莽时期，墓室中逐渐出现了简单的石刻画像。东汉厚葬之风盛行，营造画像石墓较为普遍，尤以山东南部、江苏徐州、河南南阳、陕西绥德一带较集中。这些画像石墓的墓门、墓室、石椁上，雕刻着铺首、神仙、圣贤、车骑、建筑、瑞禽怪兽、连璧蔓草等。地面上往往还建有祠堂石室，四壁雕刻画像。画像旁边有的刻有文字，其中有刻墓主官职姓名、卒葬年月及铭辞，属于墓志性质的椁铭、柩铭和题记，前面已提到过；也有刻祈愿文的，刻造墓时间及工值等内容的。另外还有在所刻圣贤和历史故事的画像之上题榜，犹如连环画之标题和简要说明。画像刻石上的字都较小，刻得也细浅，结体生动自然。

西汉诸侯王墓葬多因山打隧道作陵寝，入葬后，隧道用巨石封

塞。封门塞石上记有尺寸或石工名字。

黄肠石由黄肠题凑而来。黄肠题凑是古代帝王诸侯墓圹中用柏木枋排叠成框形结构，其内安放棺椁的一种葬式。柏木黄心，故曰"黄肠"。题凑是指木头皆向内，题即头，凑为聚向。这种葬式在汉代有时也特赐给大臣。东汉有的墓葬用石条代替柏木，这些石条就称为"黄肠石"。一些黄肠石刻有文字，文字内容多为当时的地名，石工姓名，石之宽、长尺寸，以及年月等，如河北定县北庄汉墓黄肠石、山东济宁萧王庄任城王墓黄肠石。

石人石兽，有的设于陵墓；有的设立以为纪念；也有的带有厌胜性质，如四川都江堰李冰石像。上面的题字，有的是表明石人的身份，有的是题上刻造者姓名或吉祥语等。书体有篆有隶。

在封建社会，田地是重要的私有财产，若要占有、转让或买卖，都要建立契约，为示郑重，往往镂刻于金石。西汉宣帝地节二年（前68）的《杨量买山地记》、东汉章帝建初元年（76）的《大吉买山地记》记载都很简略，仅记年月、买主及所出钱值等。建初二年（77）河南偃师缑氏乡出土的《侍廷里父老僤买田约束石券》文较长，记汉明帝永平十五年（72）侍廷里的居民组成"父老僤"的团体，敛钱买田，僤中成员按资产轮次充任里父老，可借用此田，收获充作里父老用度，并作了一些规定，立此石券，以为约束。在后面还刻了二十五位成员的姓名。东汉设立买地券的风气盛行，除了一些刻于石上有实际意义的地记、地券外，还有专门埋设于墓中的地券，所书刻的内容

是向神灵买下殡地，这是随葬的一种用品，所以后人又把这种买地券称为"墓券""幽契"。这一类买地券质地有玉、砖、铅等，铅券都做成简牍形，如汉灵帝建宁二年（169）《王未卿买地铅券》作简形，正反面刻隶书；汉灵帝中平五年（188）《房桃枝买地铅券》作牍形，隶书阴刻。

与买地券相类似的还有镇墓文，内容大致是为生人、死者祈求安宁，末尾有"急如律令"语。镇墓文也出现于汉代，如《刘伯平镇墓铅券》亦作简牍形状。

东汉以隶书碑刻数量最多，篆书碑刻存世的只有《袁安碑》《袁敞碑》《祀三公山碑》《少室石阙铭》《开母庙石阙铭》等少数几种。东汉时，有波磔的工整隶书除了用于官方文书中，还用于其他正规严肃的场合，如立于宗庙、山川、祠墓的碑铭都用这种隶书书刻。到东汉后期，日常使用的无明显波挑的隶书逐渐演变出行书和一种较工整的新型书体。古人习惯于将通俗的新书体称为"隶书"，于是将这种工整的新型书体也称为"隶书"，又称作"章程书"，"章程"二字急读，即为"真书"，以后又称为"正书""楷书"。一直到唐代，仍将楷书称为"隶书"。为了与之有所区别，就将有波磔的工整隶书称为"八分"或"分书"。"八分"之名称约起于魏晋之际，这和草书演变出今草后，将原来的草书称为"章草"是一个道理。"八分"之得名缘由，历来有数种说法，其中一种较有道理，即汉隶演变"渐若

'八'字分散，又名之为'八分'"（张怀瓘《书断·上》）。清代包世臣即主此说，并认为"八"字可以训背，言其字势左右分布相背，以笔势横向背分而得名。八分书工整华美，笔法丰富，装饰性强，显得庄重，是当时最适宜用于碑刻，又能充分表现书法美的书体。因此，东汉中后期的著名碑刻几乎都用八分书书刻，所以又将其称作"铭石书"。蔡邕就是古代公认的八分书成就之最高者。汉灵帝时鸿都门学中擅长八分书的书家有师宜官、梁鹄，还有梁鹄的弟子毛弘。汉末魏初的钟繇，擅长数种书体，以铭石书最妙。可惜在传世的碑铭中，已无法确指何种为上述这些书家所书的了。

但是不管怎么说，东汉中后期大量的碑刻，是当时艺术家们施展书法才能技艺的最主要平台之一。以年代考察，汉桓帝以前（146年以前）的碑刻属前期，石质粗粝、打磨不细、刊刻不精的情况较普遍，八分书结体偏长。汉桓帝至东汉末（146—220）的碑刻属后期，著名八分书碑刻多集中在这七十余年间。如《武斑碑》《石门颂》《乙瑛碑》《李孟初神祠碑》《李君通阁道摩崖》《礼器碑》《郑固碑》《张景残碑》《仓颉庙碑》《孔宙碑》《封龙山颂》《西岳华山庙碑》《鲜于璜碑》《武荣碑》《史晨碑》《张寿残碑》《衡方碑》《夏承碑》《西狭颂》《杨叔恭残碑》《孔彪碑》《郙阁颂》《杨淮表纪》《鲁峻碑》《娄寿碑》《熹平石经》《赵宽碑》《祀三公山碑》《校官碑》《魏元丕碑》《白石神君碑》《曹全碑》《张迁碑》《郑季宣碑》《圉令赵君碑》《樊敏碑》《甘陵相尚府君碑》《孟孝琚碑》《朝侯小子残碑》等，皆为八分书典

型之作，为宋代以来金石家所著录、清代碑学书家所称赏，也为当今临习汉隶最常选用的范本。这一时期的大碑名品皆石质坚好，制作精良，书刻俱佳，用笔波挑分明，结构渐趋扁方，皆堪为汉隶经典。这些碑刻皆为碑与摩崖。东汉前期诸如《鄐君开通褒斜道摩崖刻石》《子游残石》《阳嘉残碑》等，均古雅绝伦，不让后期佳品。

东汉的一些画像题记、墓志、崖墓题记、黄肠石题字等小品刻石文字，篇幅或字迹较小，或出土、发现较晚，以前金石家未有著录，或虽有著录，而对临池者来讲，却一直未引起重视，甚至未曾见过。这些刻石在数量上占东汉碑刻十之八九，其中许多皆精彩。如陕北绥德、神木等地出土的画像石墓室题记及石椁铭文，书刻皆精美，不让《乙瑛碑》《礼器碑》等，而秀润过之。山东嘉祥《武氏祠画像石题榜》《沂南北寨村汉墓画像石题榜》《苍山城前村汉画像墓题记》等，字用单刀刊刻，刀锋起讫冲运技巧掌握得十分纯熟，点画富有趣味。崖墓题记如《朱秉题记》《张君题记》等皆笔势超迈，线条圆凝，纵逸神异，出于意外。这些刻石都是研究汉隶书写技法和书法史不可忽略的材料。有志于在隶书创作上别开生面者对这些刻石应该关注和借鉴。

秦和西汉的简牍帛书是我们研究文字、书体发展演变最直接可靠的史料，而东汉的碑刻则是无名的书家和石工施展技艺和才华的最佳平台，正是碑石这种便于展示和流传的载体，使得汉隶以多姿多彩的风格在将近两千年间得以继承和发扬。

魏晋时期，已经逐渐进入正书时代。这一时期也是碑禁较严的时期，但是一些官方设立的大碑依然使用八分书书刻，书体方峻刻板，笔法程式化。如魏文帝黄初元年（220）所立的《上尊号奏》《受禅表碑》《封孔羡碑》《曹真碑》，晋武帝咸宁四年（278）所立的《辟雍碑》等风格与东汉时大异。清代傅山曾批评道："汉隶之不可思议处，只是硬拙，初无布置等当之意，凡偏旁左右，宽窄疏密，信手行去，一派天机。今所行圣林梁鹄碑，如墼模中物，绝无风味，不知为谁翻模者，可厌之甚！"（傅山《霜红龛集·杂技三》）《封孔羡碑》讹传为梁鹄所书，不确。晋代因碑禁极严，都将墓碑做得很小，直立于墓室中，所书字大多为八分书，风格与《辟雍碑》相似。

东晋十六国时期，北方一些少数民族政权所立的碑用隶书书刻，虽书刻不精，倒反有"一派天机"，如前秦《广武将军碑》、高句丽《好大王碑》的字，都为书家所称道，真是"礼失而求诸野"。

当魏晋隶书向楷书逐渐过渡时，佛教写经体演变较滞后。抄写佛经的主要群体是僧尼、清信士女和佣书为业的经生，他们习字的范本和抄写的底本往往就是前人的写经，所以抄经楷书的风格都保持着魏晋时期浓重的隶书笔意和结体，平画宽结，横画左轻右重，捺笔肥腴，意态古穆。这种带隶意的写经风格一直沿袭至北朝后期，而南方的楷书早已脱尽了隶书的痕迹。北方因北魏太武帝和北周武帝先后灭佛，北齐广刻写经碑和摩崖佛经、佛号，以备法难。如《唐邕写经碑》、《文殊般若经碑》、《经石峪》、邹城四山摩崖等，皆为放大的写

经体，形同隶书，圆浑遒健，宽容博大。

东晋以后，八分书在南方几乎不见，皆追慕"二王"新体。史书所载王羲之"尤善隶书，为古今之冠"，王献之"工草隶，善丹青"云云。《晋书》为唐人所撰，唐人谓隶书，即真书也。

东魏、西魏及北齐、北周所遗志铭，多效八分书，波磔挑趯，不避重出，笔画软弱，体态佻达，无有可观者。

隋代隶书碑版存世极少，而纵览出土墓志，用八分书书写者约占三分之一，大多规整端庄，为唐人隶书开了先河。

唐代可以讲是八分书中兴的时代，涌现了一批擅长八分书的名家。初唐有欧阳询、殷仲容。盛唐有卢藏用，张庭珪，梁昇卿，郭谦光，刘昇，胡证，白羲晊，徐浩，戴千龄，顾诚奢，史惟则，蔡有邻，韩择木及其子秀荣、秀实、秀弼等。中唐有李潮、李德裕、史镐等。值得一提的是唐玄宗李隆基，偏爱八分书，内廷供奉多为隶书名家，本人也擅长书法，丰碑巨刻，常亲操翰墨。其作品现存及有著录者二十余处，皆八分书。当时虽有学士侍御摹勒润色，然而风貌大体，岿然卓立，丰伟英特，雍容巨丽，登高而呼，四方响应，汇成盛唐新体，一扫初唐窘束之态。其代表之作有《纪泰山铭》《华山铭》《石台孝经》《阙特勤碑》《唐一行禅师塔碑》等。当然，因为唐隶书家风格差距不明显，笔画程式化，雕饰痕迹较重，光润丰腴，失之肥俗。故清人对唐隶往往多贬词。

五代至明末，八分书沉寂不闻，偶有专擅名家，不论可也。即

如文徵明，各体皆精，尤以八分书最自负。其子文嘉说他"隶书法钟繇，独步一世"。时评也对其隶书极推崇。然而其传世隶书作品不多。曾为无锡华氏所书《春草轩记》刻于石，用八分书，平硬挑拔，峻正方截，一似魏文帝黄初元年（220）《上尊号奏》与《受禅表碑》，二碑传为钟繇所书。明以前，凡取法皆名家之作，这是帖学的思路，待清代碑学书派兴起，这一陈见才给打破。

明万历初在陕西郃阳莘里村出土了一块汉碑。是碑石质坚好，字迹完整，书法遒美，刊刻精到，如睹墨迹，这就是《曹全碑》。其拓本广为流传，受到金石家和书家如周亮工、郭宗昌、王铎、王弘撰、傅山、顾炎武、郑簠、朱彝尊等的青睐。另有许多汉碑，如《华山碑》《礼器碑》《乙瑛碑》《史晨碑》《夏承碑》《娄寿碑》《张迁碑》等也普遍受到推重。一些金石家、书家逐渐形成了访碑、摹拓、考订、评赏、收藏、交流的风气。在清初，傅山、郑簠、朱彝尊的隶书名声极大，尤其是郑簠，被周亮工誉为"于分书有摧廓功"。确实，他们与唐代隶书名家和元明书家崇尚魏晋方峻的隶书而"不知有汉"的审美标准完全不同。郑簠说他学了汉碑，"始知朴而自古，拙而自奇"。傅山提出过"四宁四毋"的书法观念，还针对汉隶讲过其"不可思议处，只是硬拙"，不能"布置等当"，写时应"信手行去，一派天机"。但是他们写隶书仍是用传统的帖学笔法，过于飞动流便，或失于狂怪疏野，没有拙朴的质感。到乾嘉时期，碑学书派已逐渐形成，审美观念有所转变，更注重内敛、朴实、厚重、逆涩、沉着、古拙等

新的标准（有些是相同名称而不同理解）。一些学者和书家对清初郑簠、傅山的隶书进行了激烈的批评，认为他们"字迹丑恶，殊无古意"，对郑簠苛评更多，说他的字"偏枯""飘忽"，是"恶趣"。由于碑学书派托古而兴新，又随着他们不断搜访收集古代碑刻，可供取法的书法资料层出不穷，这正切合碑学书派取法非名家书法和创作求新求变的艺术观念。所以自乾嘉以来，出现了一大批擅长隶书的名家，面目之纷繁和成就之大是书法史上空前的。其代表性书家有金农、丁敬、钱大昕、翁方纲、桂馥、邓石如、黄易、巴慰祖、伊秉绶、阮元、陈鸿寿、赵之琛、吴熙载、何绍基、莫友芝、杨岘、俞樾、赵之谦、吴昌硕等，擅长隶书而未提及的更不在少数。他们中有兼擅数种书体，甚至精篆刻及绘画者，还有一些是金石家、文字学家。这些碑学派书家抛开历来传统的名家谱系，直追两汉，求本溯源，探索技法，开阔眼界，展现个性，提高境界，创立风格面目。当然这些名家独特的风格往往也包含着一定的习气。不管怎样，清代也可以看作是隶书第二次中兴的时代，而唐代的隶书比之清代，在成就和影响上都是远不如的。

华人德

中国书法家协会隶书委员会副主任

苏州大学教授、博士生导师

苏州大学东吴书画院院长

目　录

1

剂"人们学习其他各种汉碑过程中风格上所存在的偏失。

韩择木隶书从格局气象上无法与汉魏相颉颃，但能守古法而庄重严正，在唐代隶书普遍追求装饰整饬的风气中，是独树一帜的。

《临西岳华山庙碑隶书册》结体取扁，姿势取动，用意取爽，用笔取利，整体风格稳定一致，表现手法成熟，将原本属于"详而静"的正体八分书，写出了"简而动"的"草率"意味，与前贤时人大相异趣。

《敖陶孙诗评十条屏》中的大部分字形都比较规整平正，这正是汉隶的精髓。邓石如在以篆入隶的同时，又进行了以隶入篆的努力，二体相互为用，互补短长，这也是他超出同时代人的地方。

伊秉绶的隶书在笔画上与传统汉隶有很大的不同，他省去了汉隶横画的一波三折，代之以粗细变化甚少的平直笔画。总之，其书法融合秦汉碑碣，古朴浑厚，"有庙堂之气"。

《临张迁碑册》在结构上基本遵循原作，只不过在用笔上，何绍基使用的方法，是自己探索出来的带有篆籀意趣的中锋笔法，他以这种笔法写所有的汉碑，也可以说是"以己法临古"。

壹

《石门颂》：隶中之草，高浑奇逸

东汉摩崖刻石

张天弓 / 文

【碑阳】

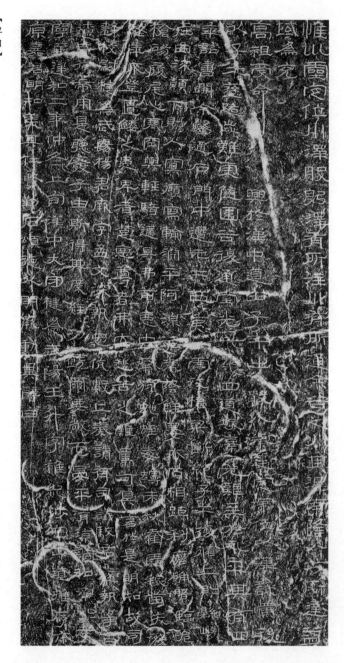

《石门颂》（墨拓本）

原石东汉建和二年（148）刻，现藏于陕西汉中博物馆

2

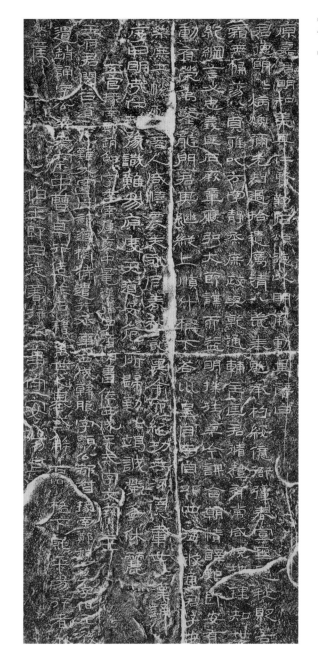

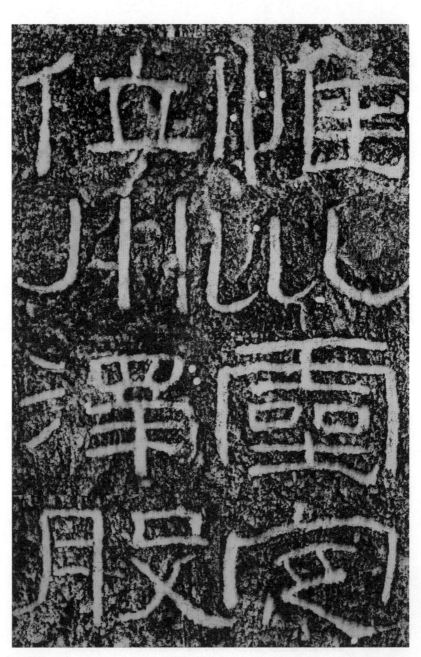

惟坤灵定位，川泽股

《石门颂》（墨拓本，局部）

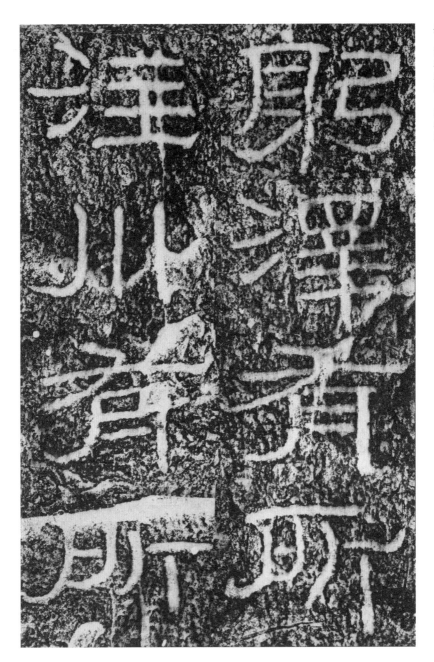

通。余谷之川，其泽南

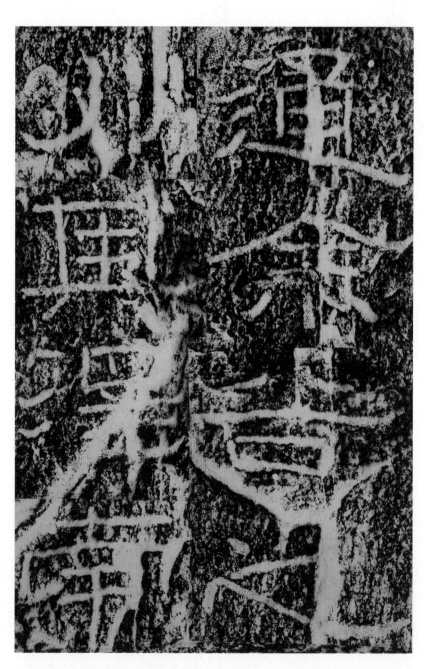

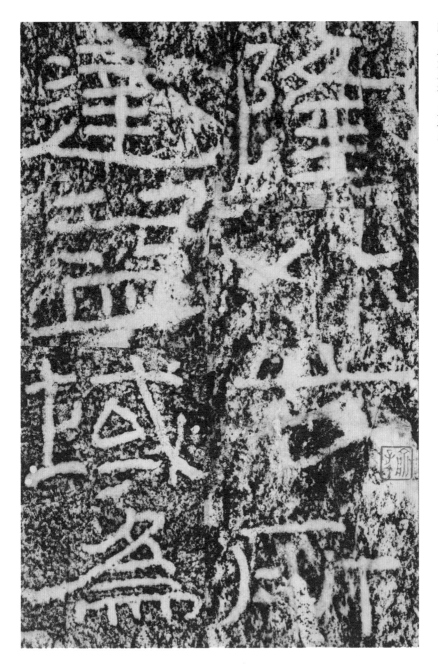

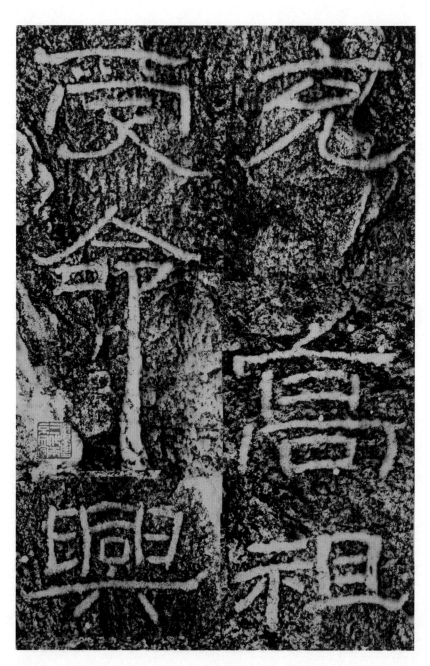

充。高祖受命，兴

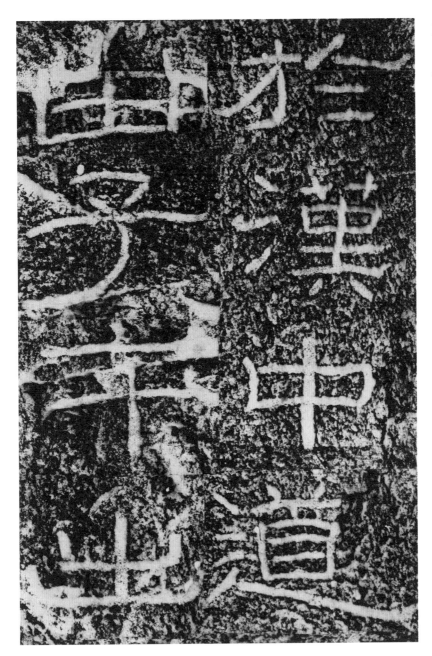

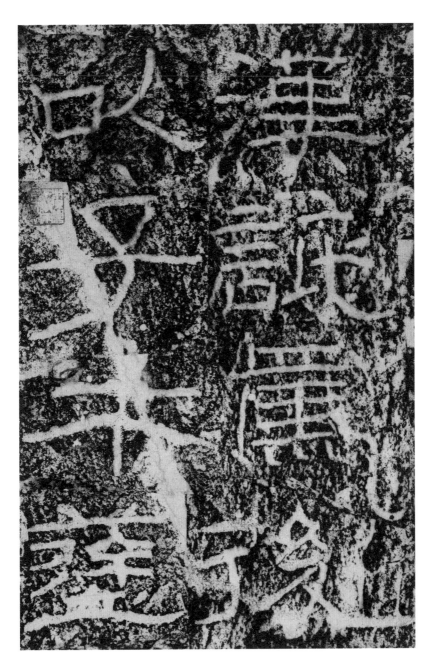

汉诋焉。后以子午，涂

《石门颂》（墨拓本，局部）

《石门颂》全称《故司隶校尉楗（犍）为杨君颂》，又称《杨孟文颂》。汉中太守王升撰文，颂赞东汉顺帝时期司隶校尉杨孟文开凿石门、修通褒斜道之功绩。东汉建和二年（148）刻。刻石现藏陕西省汉中博物馆。

　　《石门颂》原在陕西省汉中市褒河区的东北，褒斜谷南端之石门隧道西壁上。隧道内壁约高 345 厘米。原刻为竖长方形，通高 315 厘米，上为题额，高 54 厘米，宽 35 厘米，刻有"故司隶校尉楗为杨君颂"10 字，两竖行，每行 5 字，字径 8～14 厘米；下为正文，高 261 厘米，宽 205 厘米，计 22 行，每行 30～37 字，字径 6～7 厘米。全文共 600 余字，最低端文字距地面约 20 厘米。

　　古褒斜栈道南口称"褒谷"，位于陕西汉中，北口称"斜谷"，在陕西宝鸡眉县，故为"褒斜道"。全谷长 250 千米，绝壁陡峻，蜿蜒曲折，很难架设栈道。褒谷最险处开凿穿山隧洞，即"石门"。穿山隧洞长 16.3 米，宽 4.2 米，高 3.45 米。隧道内壁平滑，是"火烧水

激"而成，是世界交通史上开凿最早的人工隧道。

汉中有"天府之国"之称，但北倚秦岭，南屏巴山，交通不便，于是有了举世闻名的蜀道。李白曾咏叹"蜀道之难，难于上青天"。蜀道中最著名的褒斜栈道贯穿秦岭山脉。石门隧道两壁及褒河两岸悬崖上凿有大量题咏和记事的刻石。20世纪70年代因修建褒河水库，人们将淹没区内最重要的13件摩崖石刻迁至汉中博物馆，并称之为"石门十三品"。其中，在书法史影响较大的有汉代的《石门颂》《杨淮表纪》和北魏《石门铭》。

《石门颂》记载："高祖受命，兴于汉中。道由子午，出散入秦。建定帝位，以汉氏（原作'诋'）焉。"意思是说，汉高祖接受项羽所封"汉王"，由汉中起家，经过子午道和出散关进入秦地，奠定了帝业的基础，汉朝的名称由此而来。汉人和汉字的说法，都与之相关。

开通褒斜道，据石门的摩崖《鄐君开通褒斜道摩崖刻石》记载，东汉明帝永平年间（58—75），汉中太守鄐君最后完成了开通石门等工程。后来安帝初年屡遭战乱毁坏，石门阻塞不通。顺帝初年，司隶校尉杨孟文再三奏请，才得以重新修复。

杨孟文，名涣，字孟文，生卒年月不详。东汉犍为郡武阳（今四川眉山彭山）人，先后任过台郎、尚书、中郎、司隶校尉等，《华阳国志》赞曰"孟文翘翘，平（丕）显有成"。司隶校尉当时是察举百官并负责监察京师附近各郡的监察官。颂文的作者汉中太守王升，是

杨孟文的同乡，也是其部属，当然要"美其仁贤，勒石颂德"，同时也宣扬"自南自北，四海攸通。君子安乐，庶士悦雍。商人咸憘，农夫永同"的民本思想。

颂文后面还有表彰太守王升自己的文字，即"王府君闵谷道危难"以下几十字。有学者认为这是另人属文，应称为《王府君造石积事》。这就是说，《石门颂》应是《杨孟文颂》和《王府君造石积事》二文。这种看法可备一说，不过前后的书法风格并没有明显的差异，应为同一人所书。

《杨孟文颂》落款写道："五官掾南郑赵邵字季南，属褒中晁汉强字产伯，书佐西城（原作'成'）王戒字文宝主。"意思是，汉中郡五官掾赵邵、属晁汉强与书佐王戒三人负责其事。这与汉简检署掾、属、书佐三者署名方式相同。东汉诸曹书佐，专事官文书的起草、缮写，书法素养好，有些学者以此认为是书佐王戒书丹。王戒是东汉西城郡人，西城郡即今陕西安康，可谓楚国故地。

原刻位置距南洞口约三米，洞壁又为弧形，所以没有受到雨淋日晒水浸，且石质为硅质岩，镌刻更能表现书丹的笔势意趣。《石门颂》虽称"摩崖"，但与露天（或浅龛）的天然岩壁上的摩崖不一样，也不同于平整的碑刻；书壁要站立，字迹硕大，便于恣肆挥毫。

《石门颂》是东汉隶书的极品，与陕西略阳《郙阁颂》、甘肃成县《西狭颂》并称"汉三颂"。

北魏郦道元《水经注·沔水》最早记载《石门颂》，宋欧阳修《集古录》、赵明诚《金石录》、洪适《隶释》等均有著录或考证，都是关注文献与史实。清代碑学兴起之后，《石门颂》的书法艺术价值才逐渐受到书法家的广泛尊崇。

清末杨守敬（1839—1915）《激素飞清阁评碑记》云："其行笔真如野鹤闲鸥，飘飘欲仙，六朝疏秀一派，皆从此出。"清代著名书法家张祖翼跋此碑云："然三百年来习汉碑者不知凡几，竟无人学《石门颂》者，盖其雄厚奔放之气，胆怯者不敢学，力弱者不能学也。"康有为《广艺舟双楫》称《杨孟文碑》为"劲挺有姿，与《开通褒斜道》疏密不齐，皆具深趣"，又称"隶中之草也"。今人多因之。康有为书学《石门铭》，故而褒赞有加，誉《石门铭》为飞逸浑穆之宗"，又说"《石门铭》飞逸奇浑，分行疏宕，翩翩欲仙，源出《石门颂》《孔宙》等碑"。这种"飞逸奇浑，分行疏宕，翩翩欲仙"的描述，可视为《石门颂》即"隶中之草"的注解。

近代以来，《石门颂》在书法界的影响越来越大。1880年杨守敬去日本传播中国书法，石门石刻受到东瀛书界的激赏。民国时期最大的综合性辞典《辞海》1937年版封面上的"辞海"二字，就是集的《石门颂》中的字。

《石门颂》拓本的流传与考证非常复杂。清代后期出现的诸多自诩的"明拓本"乃至"宋拓本"，鉴藏家多有考辨质疑，聚讼不绝。大量翻刻本、仿刻本以剪裱本的装帧形式混迹其间，扑朔迷离。石刻

拓本鉴定的科学化，还有待时日。近些年影印出版的张祖翼题跋本，张廷济、陆恢题签本，日本三井文库藏本等，可供赏玩与临习。

前贤评述《石门颂》艺术特性的相关用语有"高浑""疏秀""深意""劲挺有姿""飞逸浑穆""飞逸奇浑""雄厚奔放""野鹤闲鸥，飘飘欲仙"等。这些用语主要是描述《石门颂》的艺术风格，笔者曾称其为"风格词"，风格词是描述书法作品艺术风格的主导倾向。

"风格"一词，最早出现于东晋，是品鉴人物的用语。后来文学理论中出现的"性""体""风""格""品"等都有文学风格之意。最早提出书法艺术"风格"一词的是唐代张怀瓘，其《书断》说薄绍之"善书，宪章小王，风格秀异"，也是把书法拟人化。

在传统文艺中，诗文书画乐舞是相通的，通道就是风格词。

唐代窦蒙作《述书赋·语例字格》，今存一百字格，多是风格词，如"古：除去常情曰古""逸：踪任无方曰逸"。这些注解颇见情趣，与唐代司空图《二十四诗品》搭配起来，更可见其特色。"二十四诗品"是诗歌的风格类型，如"雄浑""冲淡"等。明代徐上瀛《溪山琴况》提出音乐的"二十四况"，清代还有黄钺《二十四画品》、杨景曾《二十四书品》，其中的词语都可以用来描述书法的艺术风格。《广艺舟双楫》的"十六宗"，就是使用这样的风格词来描述南北朝碑刻的艺术风格的。

认同用风格词描述艺术风格，不等于主张书法欣赏概念化。书法

欣赏必须直观作品，依靠审美直觉，但是了解这些风格词，能够帮助我们展开想象的翅膀，把握艺林中的独木，在天人之际翱翔。还要说明的是，书法是抽象艺术，与其他的姊妹艺术不一样，其艺术风格就是书法的内容，而且是最核心的内容。

一件书法作品的艺术风格，是怎样概括出来的？我们欣赏《石门颂》，为什么会感觉到"高浑""奇逸""奇浑"？展开书法作品，我们从第一个字开始，依次一字字地看，以至一行；一行行地看，以至终篇，如同欣赏诗歌美文。与文学不同，书法作品的一个字就是一个完整的艺术形象，是字势与神采的统一体。我们欣赏一个字，还要观看这个字的书写过程，就是用笔（笔法、笔势）与结字（结体、体势），再把这种用笔、结字的特质综合在字的形象整体之中。

我们的先祖都是这样欣赏书法的。古代书学也做过理论总结，如元代赵孟𫖯《兰亭十三跋》中"第七跋"说："书法以用笔为上，而结字亦须用工。盖结字因时相传，用笔千古不易。右军字势古法一变，其雄秀之气出于天然，故古今以为师法。"这里实际上是评述王羲之的《定武兰亭序》，"雄秀之气出于天然"是其"字势"表现出来的。"字势"是上位概念，统领下位概念"用笔"与"结字"。

可是我们现在通行的书法美学是"四看模式"，即看"用笔""结字""章法"与"内涵"，忽略了看"字"，不符合书法艺术的实际，"四看模式"是近代西学东渐中一些美学家按西方文艺美学的思维方法构建出来的，流传了近百年，影响久远。现在，解说《石门颂》的

许多文章，也是使用"四看模式"。我们要弘扬中华优秀传统文化、中华美学精神，就要敬畏书法艺术的优秀传统，首先是要看"字"。

欣赏字势，是整体优先，尤其是隶书、楷书。初唐欧阳询《传授诀》提出审视"字势"："四面停均，八边具备；短长合度，粗细折中；心眼准程，疏密敧正。"这里提出了把握字势的基本思路，包括把用笔、结字结合在字势中。

《石门颂》的书写性很强，基本上没有同一个字复制性书写的。虽说是刻石，但镌刻仍较多地保留着笔锋行走的特色，比之汉简的自由书写也毫不逊色。武威汉简中的《仪礼》诸篇，甲本木简宽 0.75 厘米，乙本木简宽 0.5 厘米，丙本竹简宽 0.9 厘米，可推知其隶书字迹的大小，《石门颂》字迹的径长数倍于此，竟也这么灵活飞动，实属不易。康有为说《石门颂》是"隶中之草"，可以理解为书写性强，是在汉代石刻隶书的范围内评估，当时汉简隶书尚未出土。今天我们将汉简隶书与《石门颂》对比，对"隶中之草"的意义又多了几分新的解读。

图一上两图简册中"大"字、"年"字，横画左低右高。自然书写就会这样，因为书者左右不对称，右手执笔，左腿支撑，只有有意识的训练才能把右高降下来。《石门颂》的"大"（原字应为"太"）字横平，"年"字竖直，字势平正的关键在于横平竖直。"大"字左撇右捺笔势相同、弧度对称，妙处在于撇与横的交接不是居中，于是横

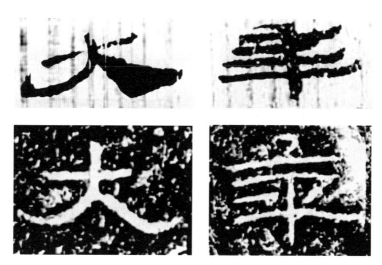

图一　简册与《石门颂》中的"大"字、"年"字

画左长右短，既庄重舒展，又显活泼。"年"字也如此，稍显精巧，主要在横势，三横笔略微右抬，底横长而波挑，加上中间左右变化的两点，浑穆之中又添秀雅。再回头看起笔的那右顿左撇一点，隔空与中竖连续，整个字势奇逸无比。

　　图二汉简的"知"字左右结构，笔画较粗，笔法熟练，左右偏旁的结构太随意。《石门颂》的"知"收字笔法较简单，但圆劲含蓄，筋骨内藏，关键在结构，右旁"口"的位置不高不低，恰到好处，更巧的是"口"的两笔斜竖，与左旁"矢"的竖、撇隔空呼应，还有"口"收笔的底横，不是封口，而是"开口"，"开口"就是突破自我封闭，让"口"与"矢"关联，请仔细看"口"与"矢"交接处的黑与白，变幻万端。简册中的"土"字，字势太扁长，两横重复，都有

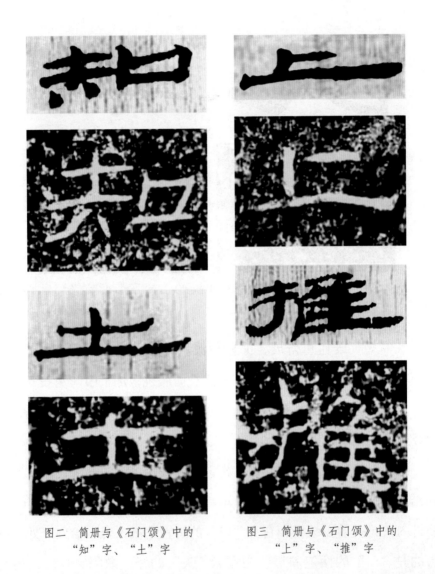

图二　简册与《石门颂》中的
"知"字、"土"字

图三　简册与《石门颂》中的
"上"字、"推"字

波挑，早期简册汉隶常常如此。波挑本来是为了美观，但重复波挑就稍破坏其美感，所以桓灵时期汉隶成熟，一般是一字只有一笔波挑，或长横或长捺，即所谓蚕头燕尾。《石门颂》的"土"字，底横含有

篆意，凝重圆活。与"大"字相反，竖画偏左，横画右长，同样浑穆而灵活。图三《石门颂》中的"上"字，长横如同"土"字，一波三折，横凸明显，波折更果敢有力，挑钩有回包之势，字势宽阔飞动。

图四两个"元"字、两个"曰"字有很大区别。首先是用笔，简册中用笔滞缓，如"元"字的撇，"曰"字的三横画。《石门颂》中则用笔瘦劲，富有生命的意味。张怀瓘《文字论》说"气势生乎流便，精魄出于锋芒"，此之谓也。"元"字（上横居中，多余者为石裂痕）的竖弯钩瘦硬又灵活，收笔稍下按而顺势挑出，这一笔使得整个字势出彩起来。"曰"字笔势飞动、体势飞动、字势飞动。这是为什么？因为两短竖的弧度与斜度既统一又有变化。三长横颇为巧妙，第一横微凸；第二横稍平；第三横全平，且封口，左尖右圆。关键在于上两横与竖画相接的"空"，"空"就透气，灵气流通。对比上面的"曰"字，差别一目了然。《石门颂》的字势平正，这里的平正不是呆板僵硬，而是生机勃勃，笔势与体势的相辅相成，大有文章可做。随便说一点，如当代草圣林散之非常重视点画笔势交接处的空灵，在一定程度上是取法石刻汉隶，包括《石门颂》。

图五两"为"字、两"以"字恰好相反，简册的二字平正，《石门颂》的二字欹险，各具特色。"为"字是《石门颂》的题头用字特大，点画纤细，但不软弱，点睛之笔在于下部四点中的第一点，拉出来写成左斜竖，整个字势像一个正三角形，左边又长拉出一撇钩。与上面平正的"为"字比较，《石门颂》"为"字的右边，上下是使转，

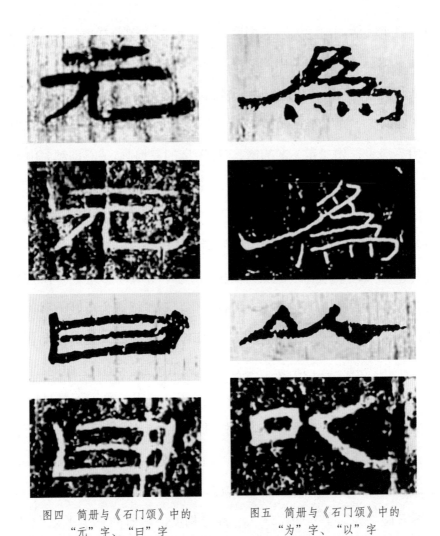

图四　简册与《石门颂》中的　　　　图五　简册与《石门颂》中的
　　　"元"字、"曰"字　　　　　　　　"为"字、"以"字

中间是两方折，上面方折与圆转之间还有一短弧笔相连，而且这一笔
与下部四点的最后一点相呼应，这么精巧的结构完全是临事从宜，自
然书写，没有设计。《石门颂》中的"以"字，方对角，险绝至极，

且装饰意味显著，左边方"口"完全封闭，正正方方，与右边的锐角形成鲜明的开阖对比。图三《石门颂》中的"推"字，与"以"字近似，"扌"旁的两横画左低右高，"隹"的四横画左高右低，左边第二横与右边第一横隔空对接，左右横的斜度相当，这是一个中凸的左右结构。

《石门颂》有六百多字，总体上看，其字势取纵势，扁方形，平正与欹险相辅相成，瘦劲圆活的笔势驱使宽阔舒展的体式，浑穆而飘逸，气象万千。

图六两个"司"字、两个"守"字也是差别很大。《石门颂》中的"司""守"是左方右圆，方则刚毅，圆则博大，古人的观念是天圆地方。两个字势装饰性都极强。装饰性来源于篆籀，中锋圆劲的笔势也是来源于篆籀，《石门颂》的创意是将装饰性与书写性相融合，圆劲笔势与奇逸构形相融合。

"司"字是右包结构，横折钩是三直笔，连同所包的横、口三横画向左开放，呈放射状，且上密下疏，字势开阔大气。点睛之笔在哪里？"口"字的第一笔短竖，下连上接，连则封口，接则缺口；关键在于这一短竖与下横合为一笔的斜度与弧度恰到好处，你怎么看都觉得这一笔是"一画不可移"。"守"字也是如此，点睛之笔在最后一笔竖钩，竖的长度和钩的弧度恰到好处，与宝盖头右边的长弧钩连为一体，好像是这一长弧钩的延续，一直弯到底边还略微上翘，不像是连接竖画的钩。不知是原始状态写成这样，还是被刻成这样，

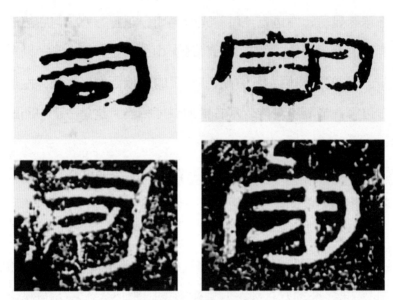

图六　简册与《石门颂》中的"司"字、"守"字

笔者也没有实地查看原石，但从好几本精拓本比勘，其间的连续应该不是石壁的裂纹。再细看字势整体，最上面起笔的一点，不是宝盖头的点，而是下面环抱形体的点，这与上面简册中的"守"字相似，不同的是它抬高用横笔，还略微右下，与最下的弧钩照应，又与右下长弧笔隔空接续。再看全字的第二笔，宝盖头的左点，写成长撇，特别是上部略微凸起的转笔，再顺势直下撇出，这个转笔与右边的弧转相照应，这一横点、这一长撇给这个字势增添了书写性。但是，所有的这一切美感都取决于最后的"寸"的末笔提，呼上应下，其位置、方向、力度、挑势皆无懈可击。没有这一撇，上述的一切关联就会完全改变。

一字最后的点睛之笔，可以称为曲终奏雅。我们欣赏音乐、诗歌常常会听到"曲终奏雅"之赞，实际上书法也有，最后收笔"画龙点睛"就是曲终奏雅。现在书坛"书写性"一词提及率高，应该有一个基本的界定。笔者觉得，有无"曲终奏雅"可成为判断其书写性的一个重要标志，"曲终"是指其字势完成，"奏雅"是指最后收笔的"画龙点睛"。书写性来源于实用书法，又高于实用书法。这是一个非常重要的美学课题，这里只能进行初步提示，想用简册隶书与《石门颂》对比，用具体的实例看其曲终奏雅。上面分析的"大""年""知""土""上""为""以""司""守"等诸字势，都有不同程度的曲终奏雅意义，与其汉简隶书对比，尤为明显。图七中的"受""所""有""执"诸字势也如此。可知收笔的出彩，既是运动的笔势，又是运动的体式，更是活的字势，看书写过程的字势。

用笔与结字

作为书写的技法，用笔与结字可以分开来处理，古代书学积累了丰富的经验。《石门颂》的用笔，给人印象最深的是中锋用笔，瘦硬圆劲，筋骨内藏，自然洒脱，蕴含生命活力。把握这种用笔的魅力，既要概括其共性，更要把用笔置于字势整体中具体分析。基本方法是：用笔本身的维度；用笔与结字关联的维度；用笔与字势关联的维度；用笔和结字互动与字势关联的维度。

分析结字也是如此。上述字势分析已涉及许多具体的点画用笔、

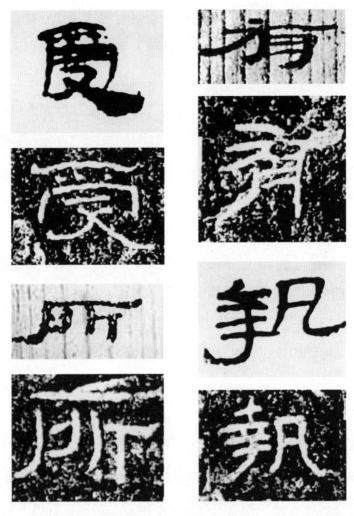

图七　简册与《石门颂》中的"受"字、"所"字、"有"字、"执"字

字法分析，此处不再重复。这里想探讨一下《石门颂》结字本身的理论问题。

沙孟海先生在《沙孟海论书丛稿》一书中把北碑的结体大致分为"斜划紧结"与"平划宽结"两种类型，并指明前者由于写字用右手执笔，自然形成，后者是师承隶法，保留隶意。这种看法比较概括，影响很大。近些年又有研究者进行了补充，在原两种基本类型基础上，添加"平划紧结"和"斜划宽结"两种辅助性类型。这些分类多用于南北朝以后的书法作品，大体倾向于"平划宽结"是汉隶的基本特性。

这种分类的核心是"紧结"与"宽结"。要点是平面上的字形笔迹，如果构成一种近似立体的整体，站立起来平面虚化了，这个整体就有了重心，重心下垂，就会出现平衡或不平衡，这就是紧结。反之，没有重心的整体，仍躺在平面上，这就是"宽结"。

图八都是《石门颂》中的字势，上面的"上"字、"有"字、"明"字、"中"字，都是宽结，下面的都是紧结。下面的"上"字，三个笔画之间有一种巧力的关系。下面的"有"字也如此。上面的"明"字，左旁"目（日）"与右旁"月"平列，没有力的关联，下面的"目（日）"斜搁在"月"的翘腿上。上面的"中"字，左右对称，过于机械，不是紧结。需要注意，宽结与紧结存在一些中间情状，有的还难以判断到底属于哪一类。像图六中《石门颂》中的"司"字，肯定是紧结，而"守"字装饰意味浓，但是最后一笔又添加了巧力的关系，难以判断其类别。

《石门颂》中带有紧结色彩的字势还不少，约有三分之一，有些

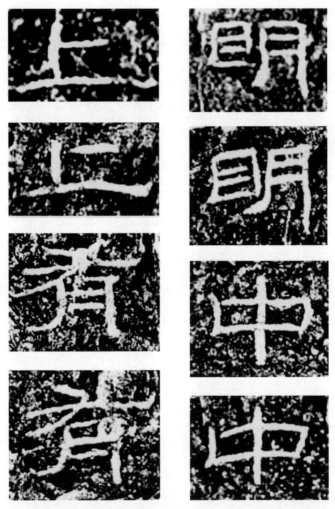

图八 《石门颂》中的"上"字、"有"字、"明"字、"中"字

特别巧妙，是巧力使点画聚合成一个有重心的整体。理解紧结的基本
方法仍然是：结字本身的维度，结字与用笔关联的维度，结字与字势
关联的维度，结字和用笔互动与字势关联的维度。

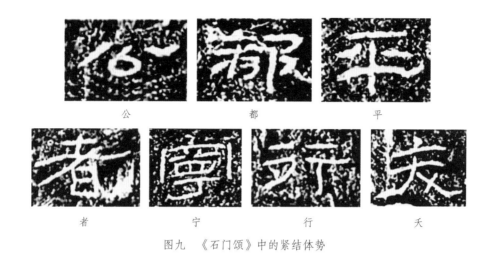

公　　都　　平

者　　宁　　行　　夭

图九　《石门颂》中的紧结体势

用这种方法去理解图九中的诸字，可以准确把握紧结的精妙。"公"字的体势飞动，更妙的是一撇一捺的笔势，撇尖利而迅猛，捺厚重而飞扬，收笔为篆书的写法，起锋与回转就是为了配合一撇一捺，没有这样的撇捺，无法想象紧结。"都"字紧结的点睛之笔就在于最后收笔的这一竖，笔势厚重又微微左弧右旋，这个字势立即挺立起来、扭转起来。"平"字的精彩，就在第二长横、横弧、反挑、钩出，力拔千钧。就是这一横，体势全活，字势雄健。"者"字中部的长横，那么开阔舒展的波势，再加上底部"日"的收笔封口，是整个字势中间所有的横和竖形成了奇魅的关联。"宁"字横画全部平行右高，收笔竖弯钩曲终奏雅。"行"字也是曲终奏雅，最后那一竖，轻盈而洒脱，使整个体势生动起来，而字势灵秀高雅。最令人惊异的是最后一个"夭"（别写），一眼看去就觉得是王羲之以后的楷书，两横

的提按及奇魅的笔势，还有点和捺，都是魏晋以后楷书的笔法，紧结的体势就像是今体楷书。当然这只是个别现象。《石门颂》中的这些例字，紧结且技巧娴熟，已达到相当高的水准。

《石门颂》有六百多字，总体上看，其字势取纵势，扁方形，平正与攲险相辅相成，是简约含蓄的笔势与丰富变幻的体势的融合。结字丰富使人应接不暇，展现出了笨拙与精巧、平正与险绝两个极端之间丰富的可能性。

章法

书法作品中的一字是字势与神采的完整统一体，多字书法作品怎样理解呢？笔者认为是"多字的松散集合"，这是与书法作品中文本的紧密集合相比较而言的。

隋代智果《心成颂》首次揭橥了这个特性，说"覃精一字""统视连行"。上文探讨了"覃精一字"，现在就说"统视连行"。何谓"统视连行"，唐代孙过庭《书谱》说"一字乃终篇之准，违而不犯，和而不同"。《书法学习心理学》依据书法的艺术形态，把上下字紧密"钩连"（张怀瓘语）的叫"字组"，松散相接的叫"集合"。笔者多年来一直认为，"字组"只存在于部分行书、草书作品之中，没想到"字组"竟然出现在隶书《石门颂》之中，不是偶然，而是有意为之。

图十是正文中的字，下字"必"中间一竖点拉得那么长，直接顶住上字底部的"口"，使上下字势形成一个完整而巧妙的构形整体：

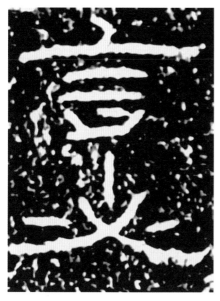
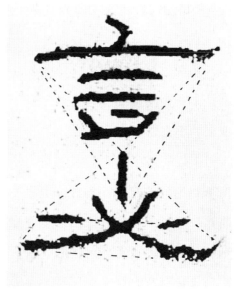

图十　《石门颂》中的"言必"字组　　　　　图十一　"言必"字组分析

上字"言"的长横，与这一竖点的上尖成为一个三角形；看"口"的左右两斜竖，与这一竖点的上尖也可成为一个三角形，当然不那么标准，可是中间那一竖点太刺眼，不能不这样构形。顺着这竖点往下看，"必"字一撇一捺地交叉，竖点下面的尖尖插在交叉形成的尖角里，顺着这交叉尖角两边往上看，与上面"言"字长横又形成一个三角形。"必"字的一竖长点，加上左右近乎平行的两横长点，又构成一个三角形。再由这一竖点上尖往下两边看，与撇捺交叉的底部又构成一个三角形。（请参考图十一示意图中的虚线。）

这种分析符合西方现代视觉心理学的实验成果，即"好图形的组

合"，是专门针对人为的点线图形的视知觉组织规律。我们的先祖不知道现代的心理学实验，但是他们在一代一代的书法审美的孜孜探索中，发现了这类规律，只是没有进行理论概括。毫不夸张地说，中国书法是一个丰富的"好图形原则"的宝库，比已知的西方心理学实验成果要丰富得多。

书佐王戒当然不会像上面的分析去思考，但他的书法审美中应该有一点这样的意识。为此，笔者专门查看原石的照片（图十二），看看这二字是不是拓片拼贴，发现原石就是如此，"必"字的下字"志"则相隔很远，没有任何构形联系，对比一下就知道"言必"二字的构形应该是有意为之。

再看王戒的署名（图十三），可谓石刻隶书中书者署名的极品。五字一气呵成，自然和谐又丰富多姿，特别使人惊异的是其中"佐西"二字又是一个构形字组，"佐"左旁"亻"的一竖拉得很长，有意与下字"西"连在一起。如果稍放宽一点，下字"成"字也可以纳入这个字组之中，"成"字的左撇右戈与上字"西"的左边两竖画隔空连续。笔者在《论王羲之〈丧乱帖〉中的字组》一文中曾推测字组产生于年月、地点、署名等常用专有名词的书写，以为连笔字组在前，现在从《石门颂》里看到了这样的字组，却是造型字组在前。这个署名的精妙，取决于书佐的职业技能。每天都要署名，久而久之，就琢磨出了这样美观且有个性的署名字组。

这两个字组可以相互印证，从中可以推知其单字中间的艺术关

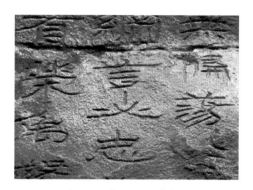
图十二 《石门颂》原石照片中的"言必"

联。图十四中的"谷复通堂"四字，字字精彩，通视连行更精彩，"谷"字平正，"复"字欹险，"通"字略险，"堂"字平正。

图十五中的"弘大节说"四字为"险平险平"，"宁静烝庶"四字为"险险平平"，"案察中曹"四字为"险险险险"，"显公都督掾"五字为"险险险险险"，"石厥章恢"四字为"平平平平"，"深颠下则"四字为"平平平平"，变化丰富，"和而不同"。全篇八个"君"字，六个"明"字（另一个"明"字为重复符号），五个"中"字，四个"石"字，一字一字势，没有重复。为什么？因为上字的字势不同。孙过庭说"一字乃终篇之准"，意思就是第一个字决定第二个字，第二个字连同第一个字决定第三个字。我们常说结字要"随字赋形"，是说顺从字形之天性，应该加一条，还要"随上字赋形"。这是书法作品章法的基础。

书法作品的章法有两种，一种是动态章法，受汉语文本阅读的

图十三　《石门颂》中的　　　图十四　《石门颂》中的
　　　"佐西成王戒"　　　　　　　"谷复通堂"

影响；一种是静态章法，受绘画布局的影响。前者是依次一字一字地
看、一行一行地看。后者没有固定的次序，上下左右随意看。书法欣
赏是两种章法的混合。笔者建议，静态章法为主导，动态章法为关

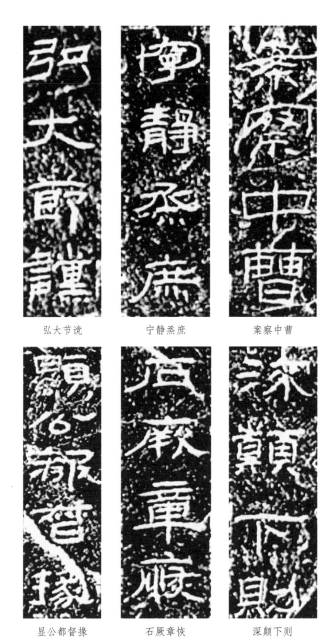

弘大节谠　　　　　宁静丞庶　　　　　案察中曹

显公都督掾　　　　石厥章恢　　　　　深颠下则

图十五　《石门颂》中"随上字赋形"的字组

键,以顺应快节奏的现代生活,但欣赏古代经典书法作品,动态章法是基础。只有看动态章法,才能真正欣赏字势、字行的书写过程。这也是《石门颂》给予我们的重要启示。

《石门颂》字迹硕大,字数较多,很难看清原大全幅,所以其静态章法暂且从略。它的基本行款是纵成行、横无列,所以能展现结字体势的丰富性,包括两个构形字组。原石的字距、行距大体相当,但是拓本拼贴后行距被压缩化齐。静态章法的整体印象是阔绰、丰茂,原石的章法更多了一些疏朗、空灵。

《石门颂》确是东汉刻石隶书中的极品。艺术风格的主调是浑穆、高雅、飞逸、瑰奇,也不乏些许雄健与灵秀。清代书学家多称其"野逸",的确如此,如果再把视域扩展至汉代简册隶书,其气息的古雅就凸显出来了。《石门颂》的书写性极强,但又不是实用书写常见的那种随意、放肆,而是一种艺术化的书写性,这或许是其被称为"隶中之草"的真正原因。《石门颂》中精彩的平划紧结、斜划紧结的结字体势,给我们研究隶书向楷书的演变提供了新的支点和线索。

《石门颂》中有着最早的造型字组,这简直是书法史上的一个奇迹。其中的署名字组可以证明其书者应是当时汉中太守部属五官掾的属员书佐、西城郡人王戒。他是一个职业书法家,书法艺术的奇才,但有关他的生平后人却一无所知。他富于个性的艺术创造,完全不逊于文人书法,诚可谓中国古代下层书吏、民间书家中的典范。王戒比

38

中国书法史记载的"草圣"张芝还要早数十年；张芝的书迹，对我们来说仍是一片云雾，王戒却为我们留下了《石门颂》这个如此光彩夺目的书法艺术瑰宝。

我写完这篇文字，一个念头更加强烈：到蜀道去，看看《石门颂》的原石，想象一下王戒奋笔挥毫的状态，感受一下那褒斜道上的古老气息。

贰

《乙瑛碑》：骨肉匀适，情文流畅

汉碑

胡传海 / 文

《乙瑛碑》（墨拓本）

原碑东汉永兴元年（153）立，现藏于山东曲阜汉魏碑刻陈列馆

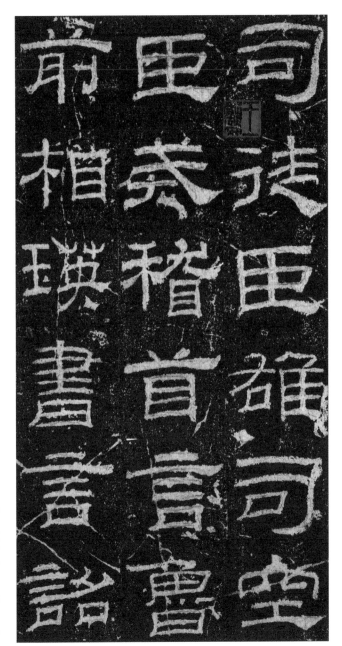

《乙瑛碑》（墨拓本，局部）

43

书崇圣道，勉学艺。孔子作《春秋》，制《孝经》，删定五

44

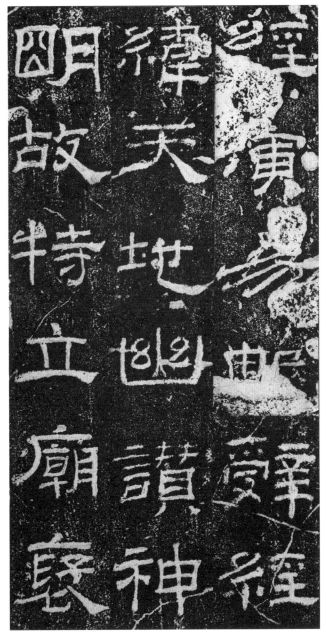

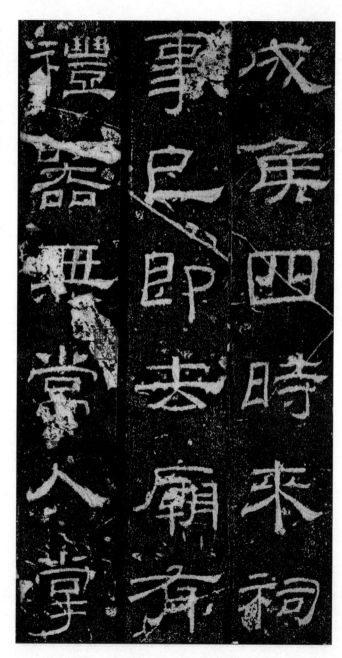

成侯四时来祠，事已即去。庙有礼器，无常人掌

46

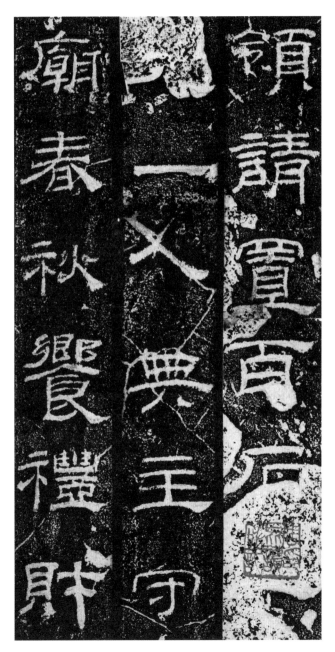

47

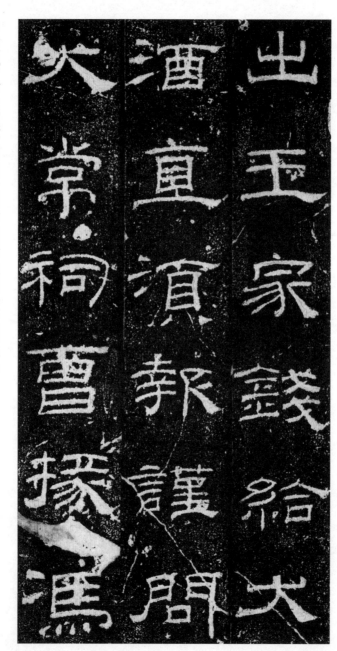

出王家钱，给大（『发』的省写）酒直。须报，谨问。大常祠曹掾冯

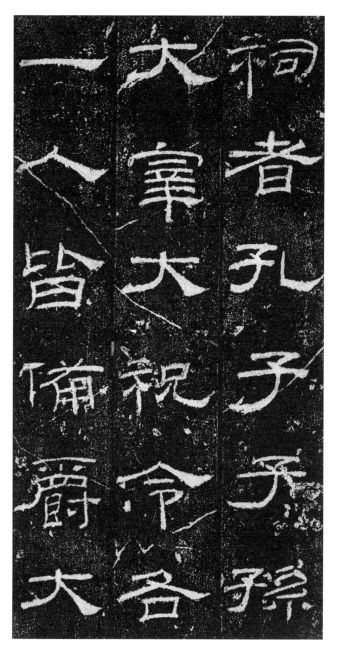

祠者，孔子孙，大宰、大祝令各一人，皆备爵；大

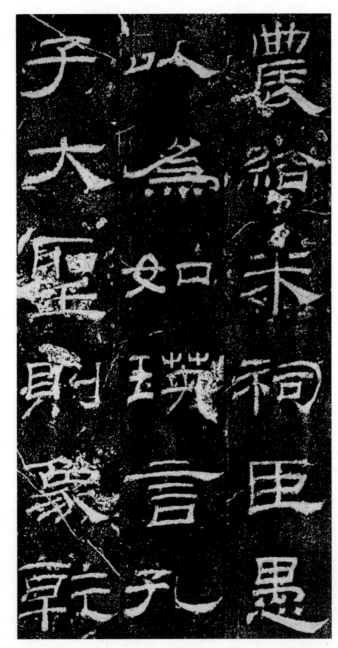

农给米，祠。臣愚以为如瑛言，孔子大圣，则象乾

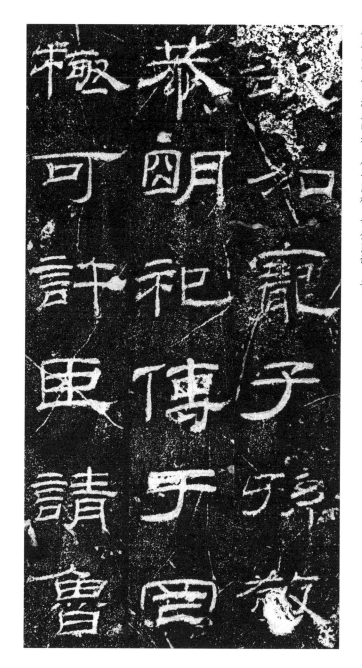

欲加宠子孙，敬恭明祀，传于罔极。可许臣请，鲁

出玉家錢給大
酒直頒報謹問
火常祠曹掾馮
祠者孔子子孫
大宰大祝令各
一人皆備爵大
農裕米祠吏愚
以為如瑛言孔
子大尉則豪乾
如寔子孫敬
恭朗祠傳于宮
極可許吏請曹

52

禮器無常人掌
事已即去廟有

戒庚四時來祠
故特立廟貌

緯天地幽讚神
經□□□□

書常聖道
臣子□君秋
半□孝經

司徒臣雄、司空
臣戒稽首言魯
帝相瑛書言詣

《乙瑛碑》（墨拓本，局部）

53

在汉碑的风格体系中，《乙瑛碑》是处在《张迁碑》与《曹全碑》中间风格的作品，它点画骨肉匀停，意态丰满；结构谨严有致，大气宽博；用笔方圆兼具，变化多端。由于《乙瑛碑》书体端庄，气象雍容，用笔技巧成熟并有规律，历代都视其为初学汉隶的津梁，被认为是"汉隶之最可师法者"。它没有《礼器碑》变化那么丰富，《礼器碑》笔画的粗细变化很大，而且笔画本身的个性十分凸显。所以，《乙瑛碑》是一种中性色彩的碑版。它既没有像《曹全碑》那样的妩媚，也没有像《张迁碑》那样的古拙，可能这本身的特性就意味着最为中庸者即最可师法者这样一个道理，世界上的最佳初学范本一般都倾向于中间状态的临本。不偏不倚，不激不厉，从容淡定，神清气闲的状态最能让学习者进入状态。不过即便这样定位，《乙瑛碑》还是一块十分具有个性的汉碑，它的特点用张怀瓘在《评书药石论》中说过的一段话来概括很贴切："一点一画，意态纵横，偃亚中间，绰有余裕，结字峻秀，类于生动，幽若深远，焕若神明，以不测为量

者，书之妙也。"

《乙瑛碑》全称《汉鲁相乙瑛请置孔庙百石卒史碑》。无额，亦称《汉鲁相请置百石卒史碑》《孔龢碑》，碑在山东曲阜汉魏碑刻陈列馆。东汉永兴元年（153）立，隶书，18行，行40字，叙述了桓帝时鲁国前宰相乙瑛请于孔子庙中置百石卒史一人，负责守庙并行春秋祭典一事的经过，表彰了乙瑛以及有关人员的功绩。故宫博物院藏明拓本，用墨沉细，字形丰厚清明，为"辟"字尚存本。与《礼器碑》《史晨碑》并称"孔庙三碑"，历来为书家所重。

作为一块放在孔庙里的碑，需要的是从容不迫的气象，大方舒展的格局，优雅自然的姿态。局促寒迫的写法和孔庙的自然环境是格格不入的。《乙瑛碑》既是一块处于隶书成熟时期的代表作，又是一块象征着孔府礼仪的碑刻作品，方正是其第一大美学特点。让我们从基本的点画形态着手来看看此碑的艺术特点。首先，此碑的点画具有丰富多样的特点。以横画起笔为例（图一），既有以方笔露锋切入的，如"十""一"；也有逆锋入纸，蓄势而行的，如"书""首"；还有尖锋入纸、顺势而为的，如"主""子"；更有裹锋团势、涩笔而行的，如"先""者"。同时，《乙瑛碑》的点画形态还带有自身比较强烈的特点，有的是受简牍书写的影响，有的是受其他碑版的影响，不一而足。还是以相同笔画为例，比如"前""言""首""戒""空""臣""徒"（图二）等字的一横波磔的

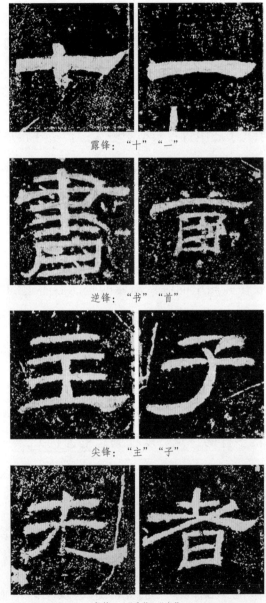

露锋："十""一"

逆锋："书""首"

尖锋："主""子"

裹锋："先""者"

图一　《乙瑛碑》的横画起笔

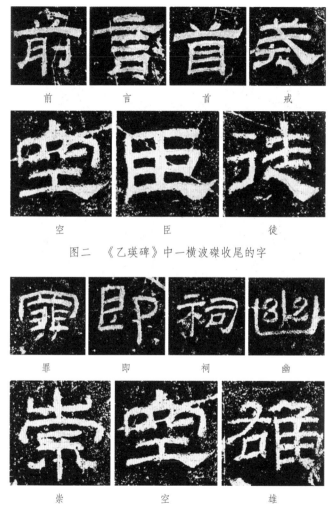

图二　《乙瑛碑》中一横波磔收尾的字

图三　《乙瑛碑》中受篆书圆转风习影响的字

收尾各有特点，或短促有力，或舒展大方，或含蓄收敛，或欲放还收等，充分展现了作者创作时多样变化的手段，同时也是在方正基础上的一种多样统一。其次是个别地方的圆转带来别样的意趣。这

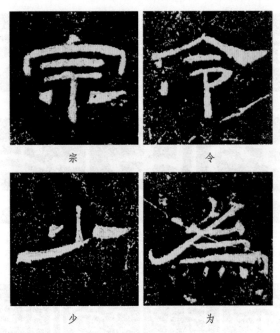

宗

令

少

为

图四 《乙瑛碑》中带有简牍欹侧取势、点画飞扬的字

是受篆书圆转风习的影响，在一些转折处还是留下了痕迹，诸如"罪""即""祠""幽""崇""空""雄"（图三）等，这种圆转的方法，显得委婉而有韵致。在方正为主体的审美格局中，这种圆转就起到了烘托作用。第三点是受简牍影响，比如"宗""令""少""为"（图四）等字都带有简牍欹侧取势、点画飞扬的特性，尽管这在全碑中并不占主要的地位。日常书写的随意性，在正式的庙堂式书写中，只留下了些许的痕迹。第四点是各种碑版之间的风格互为影响。我们可以从《乙瑛碑》与《礼器碑》的对比（图五）中看到，在艺术风格的范畴中，一种时代风格的总体引领会对很多作品产生一定的影响。

| 《乙瑛碑》 | 《礼器碑》 | 《乙瑛碑》 | 《礼器碑》 |

图五　《乙瑛碑》与《礼器碑》的对比

| 明 | 已 | 报 | 冯 | 为 | 宗 |

图六　《乙瑛碑》中具有自身特性的点画

他们互相之间都有着对方的某些基因。第五点就是被称为经典性的作品，必然有其自身的个性存在，即便是像《乙瑛碑》这样有中性色彩的作品，也概莫能外。在《乙瑛碑》中有不少点画具有自身的特性（图六），从而形成了其秀美俊逸的审美特点。与一些其他汉碑比较，《乙瑛碑》不像《曹全碑》那样整体上给人以柔美飘逸的感觉，也不像《张迁碑》那样让人一看就有一种古拙雄浑的感觉，更不像《礼器碑》那样给人以千变万化之感。《乙瑛碑》简单而实在，它没有很多让人无法把握的特点，它是以平实见长的一种独特的美。正是这种不过分雕琢的特性，使其具备了高古质朴的性质。所以明代郭宗昌《金石史》称此碑"尔雅简质可读，书益高古超逸"，应该说还是说到了点子上的。好的东西往往就是简单的，是可以让别人模仿和学习的。它在各方面的变化和差别不是很大，一般的初学者是比较容易把握的，这也是它的特点之一。从风格样式上看，《乙瑛碑》被称作是汉隶中的逸品，有书家将艺术品分为神品、妙品、能品三品，认为逸品在神品之上。可见《乙瑛碑》的评价之高。《乙瑛碑》的字势开扩，波挑舒展，造型古朴浑厚，结构俯仰有致，点画向背分明。特别是后半段，执笔略微左侧逆向行笔，使得笔与纸的摩擦力加强了，从而让写每一点画有一种涩势，这样就容易使得点画有入木三分之感。写的时候笔笔扣得很紧，精神不涣散，故而显得尤为高妙。《乙瑛碑》的结字看似规正，实则巧丽，字势向左右拓展，书风谨严素朴，为学汉隶的最佳范本之一。和早期隶书作品略显扁方的特点不同，《乙瑛碑》

略显扁长，有点向楷书过渡的倾向。下面我们就具体地挑选一些字例来说明《乙瑛碑》在结构和章法上的特点。

结构

简约和繁复的对比（图七）。《乙瑛碑》中简约的字写得内敛而古朴，而繁复的字则写得飘逸而潇洒，比如"如""到""叩""罪""留""上"笔画虽少，但也写得收敛而不张扬，尽量把势往里收而不是往外放。反之如"飨""圣""爵""宠""叠""党"等字笔画重叠而繁复，但是依然给人以舒展自然的美感。

相向和相背的不同（图八）。《乙瑛碑》中有相当的笔画是以篆书的相向型的用笔方式来设置的，它的效果就是圆转流丽，外圆内方。比如"卿""第""字""高""司""幽"等字，都有一些圆转的笔画，

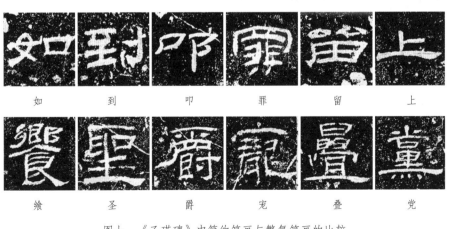

| 如 | 到 | 叩 | 罪 | 留 | 上 |
| 飨 | 圣 | 爵 | 宠 | 叠 | 党 |

图七　《乙瑛碑》中简约笔画与繁复笔画的比较

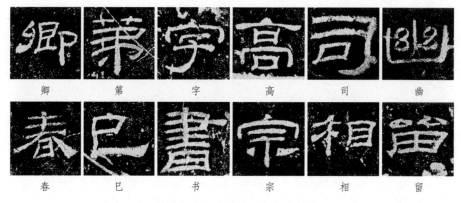

| 卿 | 第 | 字 | 高 | 司 | 幽 |

| 春 | 巳 | 书 | 宗 | 相 | 留 |

图八 《乙瑛碑》中相向型笔画与相背型笔画的比较

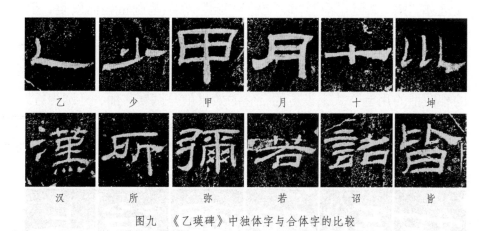

| 乙 | 少 | 甲 | 月 | 十 | 坤 |

| 汉 | 所 | 弥 | 若 | 诏 | 皆 |

图九 《乙瑛碑》中独体字与合体字的比较

它在整体风格为方折的隶书中可以起到一种调节的作用。与此相对应的就是相背型笔画的"春""巳""书""宗""相""留"等字，里面都有相背的笔画，这些都是为以后向楷书过渡做准备。

独体与合体的差异（图九）。《乙瑛碑》中对独体字的处理很简洁，无拖泥带水之感。像"乙"字简化成一笔，竖画朝右凸，带出弯

钩，飘逸潇洒。"少"字两点左右飞扬，整字有飞动之趣。"甲"字当中一竖呈垂露状，别有意趣。"月"字厚重内敛，自成一格。"十"字横长竖短，简明扼要。"坤"字有收有放，变化自然。让我们再来看看《乙瑛碑》中合体字的安排，如"汉"字三点聚左，呈放射状。"所"字一主一次，一高一低。"弥"字左收右展，左欹右正。"若"字上下收缩，中间伸展。"诏"字难分主次，平等为之。"皆"字上舒下蹙，上放下收。综上看《乙瑛碑》的结字规律也是和很多楷书间架结构的要求差不多，这就是基本规律。当然，其中也有它自身的特殊性存在，只要我们细细品味，就会有不少新发现。

章法

在书写的章法上，我们可以发现不知道是书写者的原因还是镌刻者的原因，整幅作品出现了书写风格不尽统一的情况，这在汉碑中是并不多见的。我们大致可以把它分为三段，从"司徒臣雄"开始到"稽首以闻"为第一段，其实刚开始的书写，笔画显得特别粗，直到"孔子作春秋"近二十九字才完成了由粗壮到秀美的转变，从"制孝经"开始才真正显现出《乙瑛碑》本身的特点和风采——方正谨严中寓含着俊秀飘逸的美感。应该说，一个好的碑帖首先应该具有变化无端的特点，即你很难揣测它用笔和布势的走向。试以图十为例：在此图中，既可以发现方圆的变化，也可以知道繁简的对比，更可以明白收放的原理等。比如"事"与"已"以及"礼"与"已"从上下和

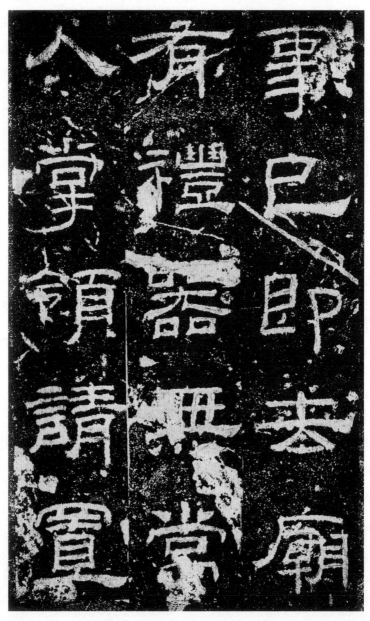

图十 《乙瑛碑》的用笔和布势

左右两个方向来证明繁简的对比原则。而"已"与"即"既是一种方圆的对比，也是一种粗细的对比。所谓的艺术其实就是处在一种巧妙的对比关系之中。再接下去我们可以看见"庙"和"有"都是一种相同的横向展放的字势。但是"庙"字处理得较为收敛，而"有"字则是尽量舒展，像"庙"这样欲放未放的情况在"人"字和"掌"字中都存在。此碑的开头就以粗重的笔头浓墨重彩拉开序幕，前面约三十字字距很紧，显得比较局促，是一种紧密的节奏，没有太多的曲线，给人的感觉是力量紧绷着、积聚着，等待爆发，这使人想起贝多芬的《第五交响曲》开头的重音。到了三十字以后我们看到了节奏的转换，字距开始宽敞明亮，给人以舒缓自然之美。我们只要把图十一和图十进行比较，就可以发现两者之间明显的差异。但是随后我们又会在后面的几页中继续看到这种情况的存在，那就是凡是字距局促的就给人不适感，反之亦然。可见，在隶书的书写中，字距的宽敞是十分重要的。所以行距紧字距宽是隶书的基本特点。在这里可以清晰看出。

用笔

接下来我们谈谈点画的曲直刚柔对作品的表现力的影响。用笔当讲刚柔。

刚是直笔，其韵味属于雄强一路；柔是曲笔，其韵味属于浑涵一路。比较而言，易雄难浑。刚是外强，柔是内健。中国诗、文、书、画，皆重内健。以图十二为例：这里面的直线都写得并不

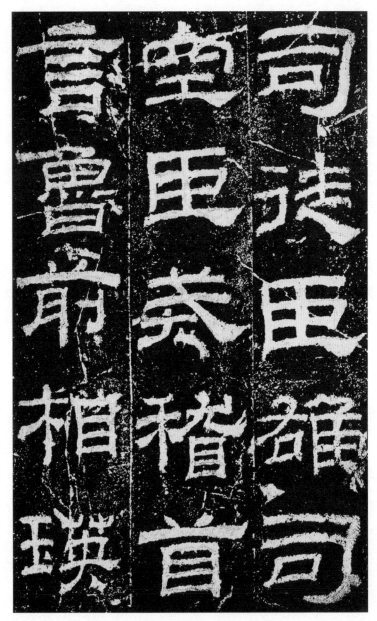

图十一　《乙瑛碑》开头十五个字

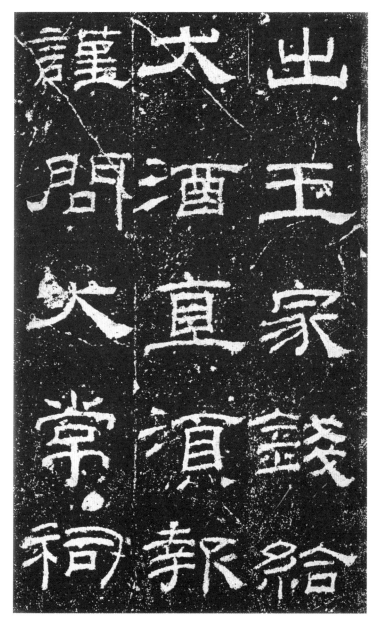

图十二 《乙瑛碑》中具有无限韵味的曲笔

太直，直线曲化是其特点，"出"字的边上四竖带有鼓形的特征，"酒""直""须"的直线呈相背形的特点。"报"字的竖或化为钩，或弯曲，而"问"的门字框，左竖更以弯钩形式出现。而"祠"字的右部则化为弧形。可见，减弱其一味雄强的表现，加之以无限韵味的柔曲再现，是《乙瑛碑》无穷魅力之所在。正如清人朱履贞在《书学捷要》中所说："书之大要，可一言而尽之，曰笔方势圆。方者，折法也，点画波撇起止处是也。方出指，字之骨也。圆者，用笔盘旋空中，作势是也。圆出臂腕，字之筋也。故书之精能，谓之遒媚。盖不方则不遒，不圆则不媚也。书贵峭劲，峭劲者，书之风神骨格也。书贵圆活，圆活者，书之态度流丽也。"可谓深知个中三昧者。从"制曰可"开始，一直到"八日辛酉鲁"是其风格变化的第二段。这一段的书写特点有点类似《三体石经》（刻于241年，因碑文每字皆用古文、小篆和汉隶三种字体写刻，故名），中宫突然收得很紧，笔画粗壮，显得方折感特别强，画短势长，有点含蓄，但也有展拓不开的缺点。其实，隶书书写非常讲究舒展，这是由于简牍书写受制于宽度，故而上下之势的展拓反而不如横势的展拓来得重要。越是受到限制越是要展现其风采，这就是艺术家的本领之所在。清杨守敬评："是碑隶法实佳，翁覃溪（翁方纲）云'骨肉匀适，情文流畅'。诚非溢美，但其波磔已开唐人庸熟一路。"（《激素飞清阁评碑记》）这正讲出了该碑的波磔已经接近楷书的味道。有人提出临写此碑要特别注意波画的"逆入平出"，尤其是起笔处的逆势不能形迹外露。如"蚕头"的

逆势形迹向上而侧锋外露，就流于唐隶"蚕头"起笔侧露的庸俗风气。最后一段是从"相平行"开始一直到最后，这一段是书法家表现得最好的部分，写得轻松自如、无忧无虑，但是我们还是可以发现其风格的微调：有的写得遒媚，有的写得秀美，有的写得宽博，有的写得飘逸。在准确把握其间架结构的基础上，对用笔的掌握是至关重要的。赵孟頫曾经说过："学书在玩味古人法帖，悉知其用笔之意，乃为有益。"（李光暎《金石文考略》）

从此碑的历史价值来看，自欧阳修《集古录》，迭经著录，对后世影响很大。宋张稚圭以为钟繇所书。宋洪适《隶释》云："……繇以魏太和四年（230）卒，距永兴盖七十八年，图经所云非也。"明赵崡《石墨镌华》也说："元常，献帝初始为黄门侍郎，距永兴且四十年，此非元常书明甚。未知张稚圭所按何图。其叙事简古，隶法遒劲，令人想见汉人风采，正不必附会元常也。"明郭宗昌《金石史》谓此碑"尔雅简质可读，书益高古超逸。"清方朔《枕经金石跋》云："《乙瑛》立于永兴元年（304），在三碑《礼器》《史晨》为最先，而字之方正沉厚，亦足以称宗庙之美、百官之富。王若林太史谓雄古，翁覃溪阁学谓骨肉匀适，情文流畅，汉隶之最可师法者，不虚也。"清代书法家何绍基《东洲草堂金石跋》云："朴翔捷出，开后来隽利一门，然肃穆之气自在。"由此可见此碑具有很高的历史地位，称之为"汉隶之最可师法者"实不虚妄也。

叁

《礼器碑》：清超遒劲，浑厚从容

汉碑

叶鹏飞 / 文

《礼器碑》（墨拓本）

原碑东汉永寿二年（156）霜月立，现藏于山东曲阜汉魏碑刻陈列馆

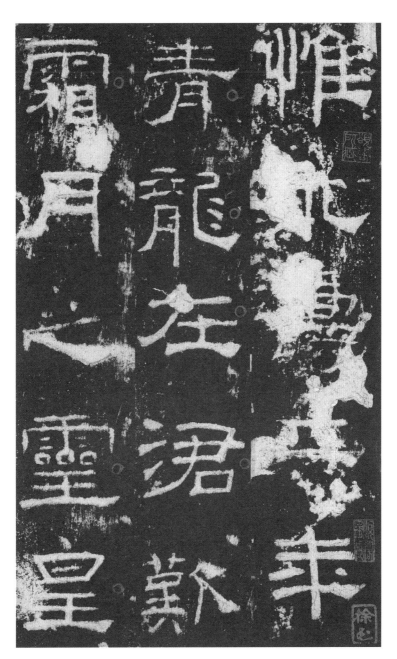

惟永寿二年，青龙在涒叹，霜月之灵，皇

《礼器碑》（墨拓本，局部）

75

极之日。鲁相河南京韩君，追惟太古，华

骨生皇雄，颜<u>母</u>育孔宝，俱制元道，百王不

改。孔子近圣，为汉定道。自天王以下，至

于初学，莫不冀思，叹仰师镜。颜氏圣舅，

79

家居鲁亲里，并官圣妃，在安乐里。圣族

发，以尊孔心。念圣历世，礼乐陵迟，秦项

抒玄污，以注水流。法旧不烦，备而不奢。

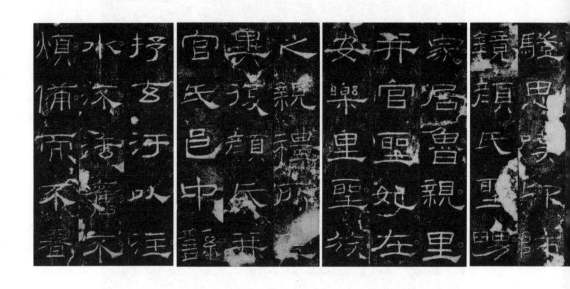

抒玄□以注　官與之親禮而　安并官□如左　家居魯親里　鏡驗
水□□□不　氏□邑顏氏□　樂官□聖　居魯親里　顏思陽
煩備□不□春　　中□　　里聖　□　安□如左　氏聖□古

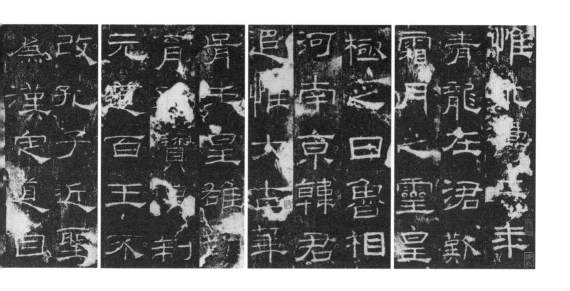

《礼器碑》（墨拓本，局部）

85

汉代是隶书的发展期和全盛期。汉代的书体虽多，但以隶书为盛。如若说先秦是大篆的时代，秦代是小篆的时代，那么汉代则是隶书的时代。

汉代的碑刻和摩崖刻石大都产生于东汉。宋代欧阳修在《前汉二器铭跋》中说："余所集录古文，自周穆王以来莫不有之，而独无前汉时字，求之久而不获，每以为恨。"又说："至后汉以后，始有碑文，欲求前汉时碑碣，卒不可得。"说明秦始皇刻石以后，刻石立碑之风在西汉罕有，而是在东汉盛行的。尤其是桓帝、灵帝时期，是汉碑的兴盛期，出现了争奇斗艳的繁荣景象。而《礼器碑》即是这个时期的杰作。

《礼器碑》全称《汉鲁相韩敕造孔庙礼器碑》，亦称《韩敕碑》《修孔子庙器表》《韩明府孔子庙碑》《鲁相韩敕复颜氏繇发碑》，此碑立于山东曲阜汉魏碑刻陈列馆。四面刻，碑阳十六行，行三十六字；碑阴三列，列十七行；左右两侧，皆有题名。碑为东汉桓帝永寿二年

古　　　　　　　庙　　　　　　　思

图一　《礼器碑》（明拓本，局部）

（156）的霜月立。碑文记述了鲁相韩敕修饰孔庙、制造礼器等活动，也是吏民以颂其德政的记录。但碑文杂用谶纬，不可尽通。碑阴及两侧乃刻当时资助此活动的官吏姓名及钱款数。关于"霜月"，欧阳修认为是九月五日，而钱大昕则认为是七月，尚待研究。此碑一千多年来饱经岁月风霜剥蚀，目前传世的最佳拓本为明拓本（图一），其碑正一行"古"字不损，第五行"修饰宅庙"之"月"可见，第十行"思"字不连石花。北京大学图书馆和故宫博物院都藏有明拓本。

汉碑的书法及碑文都蕴含着汉代社会、政治、经济和思想文化的发展状况。刘邦建立大汉王朝后，面对满目疮痍、生意萧索、庶民流离、百废待兴的局面，他吸取秦亡教训，革除暴政，制订出了弘扬大体、宽约简易、不务苛细的治国方针，顺应自然，顺从发展，实行"无为而治"，体现了大一统的气象。因而，"至武帝之初，七十年间，国家亡事，非遇水旱，则民人给家足，都鄙廪庾尽满，而府库余财。

京师之钱累百巨万，贯朽而不可校。太仓之粟陈陈相因，充溢露积于外，腐败不可食。众庶街巷有马，阡陌之间成群。乘牸牝者，摈而不得会聚"（班固《汉书·食货志》）。这蓬勃发展的经济，给社会注入了新的活力，促使着雄才大略的汉武帝大力兴办文治与武功，向儒家的"有为"思想过渡。他采纳了董仲舒"罢黜百家，独尊儒术"的建议，以儒家思想、孔子之术为主导思想，加速社会的稳定和发展，使国势更加强盛，而这又激发起民族的自豪感来。故中国人有一个比较突出的精神风貌，就是富于进取心和自信心，他们积极参与齐家治国、兴邦教化，更期建功立业，这也使歌功颂德之风得以盛行。到了东汉中后期，立碑刻石遍于郡邑，《礼器碑》也是此种社会风气的产物。

先秦时，碑的作用只是宫庙前识日影、拴牲口和墓旁引棺下葬。秦始皇勒石纪功，不称碑而称刻石。到了东汉中后期，碑的外观形制和碑文才成熟定型。立于孔庙的《礼器碑》，其书写和镌刻是极其虔诚认真的，受着尊儒思想的深刻影响，不论是形式还是内涵，都体现出雍容典雅、浑厚从容和气象恢宏之貌。明人郭宗昌《金石史》评此碑云："其字画之妙，非笔非手，古雅无前，若得神助，弗由人造，所谓'星流电转，纤逾植发'尚未足形容也。汉诸碑结体命意皆可仿佛，独此碑如河汉，可望而不可接也。"清人王澍《虚舟题跋补原》评此碑云："唯韩敕无美不备。以为清超，却又遒劲；以为遒劲即又肃括，自有分隶来，莫有超妙如此碑者。"对此碑推崇有加。

《礼器碑》的书法，在用笔上可谓是细筋入骨、瘦硬通神。全碑除少数波磔笔画外，很少有粗笔出现，这成为此碑的特征。《礼器碑》落笔蓄势敛锋，凝重而内劲，收放有度，有的笔势取篆意而变化，点画中有着很强的弹性，瘦硬而含蓄，细赏不失浑厚，远观又不失飘逸，这正是其高妙之处。

分析《礼器碑》中的点画（图二），可以看到凡"点"作为首笔时，如"立""亡""文""官"等，其起笔皆蓄势，出笔带有呼应下笔之意，收笔略向下撇出，形成生动的呼应之状，可谓楷行之先声。而数点并列时，如"鲁""熹"等，中间的点为竖写，而左右两点都向外倾斜，形成对称的变化，使各点各有变化。而"氵"旁则中间一点最靠左，上下两点向内且向中心呈呼应状，形成弧形，如"洗"。再如"光""乐"的点，其左右既呼应，又各呈姿态。其他的点有的微呈椭圆形，有的略似三角形，碑中的点画，几乎都不一样，在赏析时，当仔细体味。我认为，点是字的眼睛，不能因为其小而研习时随意马虎，失一点往往失一字，失一字则往往影响全篇。《书谱》所说"殊衄挫于毫芒"即是这个道理。临写得越熟练，体会就会越深，点就会写得越生动变化。

横画在碑中大都写得较水平，尤其是长横，少有斜势。但有的横画同波磔一样略呈拱形。短横起笔与长横一致，但收笔变化较大，有的回锋收笔，末端呈圆笔，有的收笔则有略向上挑势，少数横画收笔

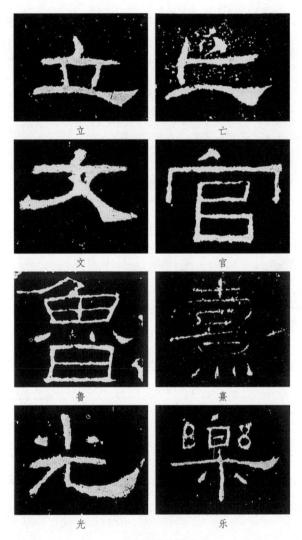

图二 《礼器碑》中的点画

似不回锋。

　　竖画的起笔都不露锋芒，皆用逆锋蓄势，收笔有的呈垂露状（图

90

图三　《礼器碑》中的竖画　　图四　《礼器碑》中的折画

三），如"川""皋""千"等字，大多竖画皆用蓄势，体现内劲。

　　折画在碑中主要有三种写法（图四）：一种是连接紧密，转折处蓄势转笔而下；一种是顺势转笔而下；还有一种是形断势连的折处提笔另起。此碑凡是折笔处，大多不呈方折，碑帖偶有方棱之角，应是镌刻或其他原因所致，若折处呈方笔，那就是楷书笔法了。

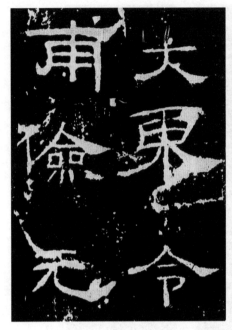 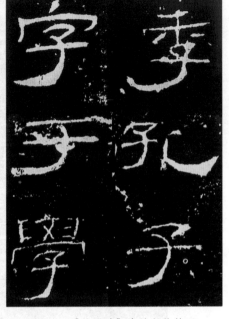

图五 《礼器碑》中的撇画　　　　图六 《礼器碑》中的竖钩笔画

　　撇画在隶书中可谓是最难写的笔画（图五）。如"大""东""令""甫"等字，撇法大多向下方呈弧形微变，垂下而形成弹力，韧劲内蕴，而收笔时则大多回锋收笔，少数蓄锋后向上挑出。需要注意的是，撇画为逆向运笔，但又必须中锋用笔，才能写出遒劲而灵动的特征。

　　竖钩笔画（图六）则多用弧形左转后挑笔出锋，也有蓄势回锋，如"季""孔""子""字""于""学"等字即是如此，写法与撇画有相似处。

　　波磔笔画（包括捺画）是成熟隶书的特征。初期的隶书与篆书没

有太大的差别，只是在用笔上有所不同。但从书法艺术角度上言，笔法上的区别极为重要。篆书用笔迂回盘曲、圆整周到，而隶书则变圆为方，变弧线为直线，运笔开始有明显提按。这在早期不成熟的隶书中普遍存在。而我们则将波磔分明与否作为划分过渡型隶书与成熟型隶书的标志。汉碑上的隶书都具备了明显的波磔笔画，将其作为主笔予以突出，而形态亦较为统一。隶书波磔笔画的出现，说明了人们在实用的基础上时刻注意着美感，这是汉字产生以来美的意识的延续，从而成为隶书的代表性技法，亦是隶书的风格特征。《礼器碑》的波磔最具典型处在起笔的"蚕头"和收笔的"燕尾"。碑中"蚕头"有微微下垂的，如"二""百"，有的"蚕头"则不明显。但"燕尾"变化很大，有的用重笔收锋且呈圆形，如"从""之"的捺画，有的呈方笔，如"文""东"之捺画。长的波磔笔画中间部分都有提笔再按笔之意，使之中间有细而刚、刚而柔的笔意，"磔"处用笔最重，而所有的出锋皆向右上挑出收笔，不平挑，这是此碑的又一用笔特征（图七）。

"隶变"在书法上有两大作用：一是方块汉字至此失掉了图画意味，使汉字去除了象形性，隶书结体奠定了后来楷书的结构基础，成为汉字定型字体——今文字，即是古今文字的分水岭；二是隶书在笔法上的创新，给书法艺术带来了结体上笔画之间的呼应感即连贯性，对书法艺术的发展起着重要作用。

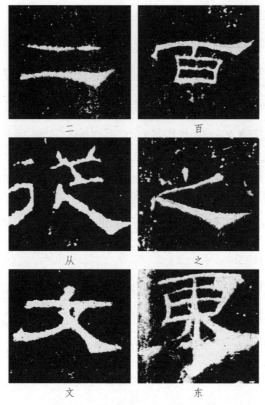

图七 《礼器碑》中长的波磔笔画

　　《礼器碑》的结体特点，首先体现在横向取势上，强烈个性的波磔笔画在结字中得到充分发挥，故字势左右舒展，字形大多呈扁方形。分析全碑，只有少量的字呈纵势。《礼器碑》又是"燕不双飞"的典范，即在一个字的结体内，只用一个波磔笔画，如果用捺画或长撇、弯钩（如"季"字的下部）后，即不用波磔笔画，这是因为一个字中，主笔只有一个。

其次，此碑结体特征又体现在内紧外放上。分析全碑之字，多数字中宫紧敛，体现"向心"作用。如用左右两点者，必向中心呼应；外框左右两竖者，非垂直，而是向中心收缩，以达到内紧的效果。这些结字规则对以后的楷书也直接起着作用。

再者，此碑的结体又能稳中求变，这是其又一特征。如碑中的"长""东""鲁"等字虽多，而形态各异，显得非常生动；再如"周""成""季"等字夸张了撇画，又显得非常有趣；而"阳"的左旁，有数种写法。

从书史上看，虽然西汉中期的隶化已接近成熟，可是在竹简上书写，不会因字的横画较多，去设法简化结构或减少笔画，一般顺其自然。但在汉碑上，隶变改变形构的字就很多。因此，在《礼器碑》中，有许多字在结字上或减省笔画，或替代、通用、借用部首偏旁（图八）。"彪"字的字头属于汉碑的俗写，并将"彡"移入雨字头下。其他如"处""虞"亦将"虍""西"处理同"彪"了。碑中的"叔"字是很特殊的字，其左右连为一体，将右边"又"与"寸"互通。缘由是"又"和"寸"在造字系统里皆是"手"的概念，所谓混用是今人看古字了。"督"的上部也是这种特殊写法，而有意思的是，其下部写成了"曰"而不用"目"，查阅汉碑，其"督"的下部都写成"曰"，可能在汉碑中这是一种约定俗成的减省写法。其他减省笔画的字也很多，如"在""存"等不写竖画，"邑"底部的"巴"写成"巳"，"陵"右边的"夌"写成"麦"，"灵"底部的"巫"写

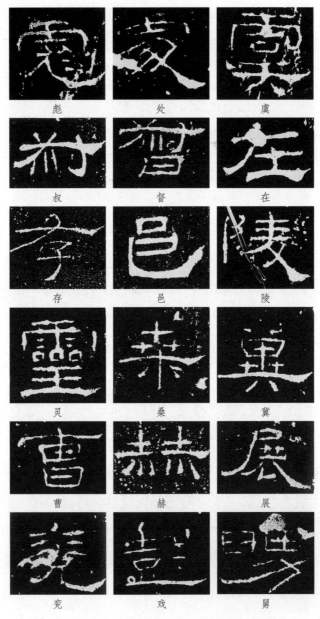

図八 《礼器碑》改变形构的字

96

成"王"，"桑"写成"桒"，"冀"上部的"北"写成"八"，以及"曹""赫"等都是省简的结字。而增加笔画的有"展"，下部多了一撇，这是延续了篆书结构的缘故；而"兖"增加了左右两点，成"一"，这是从金文演化而来，即"衣中从谷"，为兖的古写。还有一些是变化了的结字，部首或偏旁进行了替代，如前面所列"皋"写作"一"，下部被"羊"替代；而"戏"的左边被"虚"字替代。还有一些移位的字，如前面讲的"彪"及"彭"，将"彡"移位相让，而"舅"将字头移至左边等。所有这些变化了的结字，在赏析、研习时要多留心，体味其中变化的缘由。尤其要指出的是，学好隶书，必须深谙文字学，隶不通篆，就不高古。对结字而言，其变化要知其所以然。碑中的"惟""师""阳"等左旁的结构（图九），是保留了篆意。而且汉隶的每个字有多种结体，一旦识篆后，就知其中多变之理，根本不用去熟记了。从另一角度言，隶书入门后，若要更上一层，就必须与篆书同时研习，体味隶变的过程，深味隶法的来源，从而达到事半功倍的效果。

惟　　　　　　师　　　　　　阳

图九　《礼器碑》中左旁结构保留了篆意的字

在东汉，刻碑者是由诸多世守家业的人员组成的，有石匠、石工、石师等分工，形成专业的刻碑群体。由书写到镌刻的过程中，碑文有误刻和漏刻的现象，此碑中即有少数漏刻的字。由于汉碑历经千余年，风化腐蚀严重，石纹破裂处处可见，因此，在赏析《礼器碑》时我们也要细心揣摩，不致研习时临写讹误。

唐代张怀瓘《文字论》云："深识书者，惟观神彩，不见字形。"这是对书家的最高要求。关于神采，可以说得很多很深，甚至很玄妙，在此我们只谈与技法有关的神采。从研习角度上言，这神采首先体现在气韵上。而气韵又体现在字距、行距之中。所以，赏析《礼器碑》，必须注意字与字之间、行与行之间的空白。研习此碑时，不仅要习字的笔法和字法，还要研习其行距、字距，这就是"有处仅存迹象，无处乃传神韵"的道理，不然就会失去其刚柔并济、纵横有度和舒展空灵的效果。其次，要注意不随意加粗或缩瘦笔画，在同样的字形中，如果笔画粗了，字形就会厚壮，笔画瘦了，字形就会疏空，这都会引起整体效果上的变化，失去细劲挺健的特色，即失去神采。可以说，赏析《礼器碑》既要抓住原碑的笔法结体特点，也要抓住原石的精神风貌。

肆

《衡方碑》：方正深朴，古健倔强

汉碑

张金梁 / 文

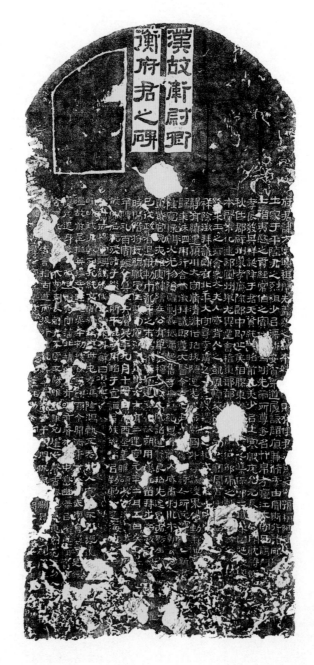

《衡方碑》（墨拓本）

原碑东汉建宁元年（168）立，现藏于山东泰安岱庙

100

府君讳方　土家于平

《衡方碑》（墨拓本，局部）

101

原兼修季　名竹帛考

土阶夷啜　孝长发其

贡经常伯　诞降于君

感背人之　守寻李广

涤俗招拔　议郎迁太

来沫泗用　宽慄鹑火

感背父之
府尋李廣
除徵拜議
有績遷穎
兼佐抱撫
議郎遷大
來沫泗用
寬陳府公

《衡方碑》（墨拓本，局部）

隶书成熟于汉代，且留下了诸多石刻，清代碑学兴盛之后，学习隶书者莫不师法之，故李瑞清论书有"求分于石"之论。《衡方碑》结构方整，体势雄伟，笔法高妙，是临池者不可或缺的重要汉隶范本。

　　《衡方碑》立于东汉建宁元年（168），高240厘米，宽110厘米，圆首，额题"汉故卫尉卿衡府君之碑"阳刻隶书两行，额下有穿。碑文隶书，字径约4厘米，23行，满行36字。碑阴有故吏、门生等题名，漫漶特甚。清人牛运震《金石图》称："碑在汶上县西南十五里平原郭家楼前，南向，以建宁元年立。雍正八年（1730），汶水泛决，碑陷卧，庄人郭承锡等出资复建焉。"咸丰九年（1859），何绍基"主讲濼源书院，知是碑在汶上县野田中，嘱县令移至学宫"。新中国成立后碑安置于泰安岱庙。

　　《衡方碑》全称《汉故卫尉卿衡府君之碑》，宋欧阳修《集古录》、赵明诚《金石录》及洪适《隶释》皆有著录，然罕见宋拓本流传。存

世者以明拓为早，近人王壮弘谓："明拓'厉'字不损本见数本。曾见故宫博物院藏本有方若二跋，然拓工极差，字口也不甚显。较前所见者逊多矣。"并对明拓诸多特点进行归结："明拓本，首行'雁门太守'之'守'未损，'因而氏焉'之'焉'字可见上半。二行'仁'下'厉'字未损。三行'庐江太守'之'太'字未损，六行'将'字未损，'南'字清晰。七行'仪之'二字未损。"特别是二行"厉"字之损否，成为断定明、清拓本的重要依据。雍正八年（1730）"汶水泛决，碑陷卧"，拓本便有"未仆"与"仆后"之别。因"此碑久陷卧泥淖中，漫漶特甚"，故世人特重"未仆"拓本。从现在《衡方碑》传世拓本看，以中国国家图书馆藏明末清初本及藏于上海图书馆的"雍乾拓本"为代表，而新中国成立前由文明书局影印的"孙星衍藏本"及艺苑真赏社影印的张叔未跋本，皆为"未仆"的清初拓本，在社会上颇有影响。

值得一提的是，宋洪适《隶释》记碑文末行小字云"门生平原乐陵朱登字仲"，并说"碑云：海内门生故吏，采嘉石，镌灵碑，末有小字门生朱登题名，则其人也"。显然洪氏认为朱登是主持立碑之人。清代书法家翁方纲《两汉金石记》则曰："铭文之末又另起一碑字，此碑字下分两行，'门生平原乐陵朱登字仲（希）书'，此是书人姓名。"翁记碑末小字比洪适多出"希书"二字，并由此肯定朱登为书丹者。然而对洪适之论也不加否认，只模棱两可地说："末行小字洪氏以为即采石镌碑之门生也，附缀文后，此又一体例也。"从翁

氏乾隆五十四年（1789）在南昌使院付梓的《两汉金石记》初刻来看，其汉碑释文凡遇模糊不清楚之字，则依洪适《隶释》填入，并在右边书小字"依洪"记之。在《衡方碑》末这两行小字中间"生"字右旁，亦记以"依洪"字样，是说此两行小字的释读亦是依据洪释而来。然而洪释并没有"希书"二字，而翁在解释时，也将"希"字略小靠右，说明此字有不确定性，"书"字大概也是翁氏推测而来，这正是其不敢断然否定洪氏认为朱登为树碑之人的原因。因汉碑署书者较少，故翁氏之论一出，如伊秉绶、康有为等皆沿袭之。当今印书者，亦多沿此说。

汉碑风格变化丰富，一碑一奇，翁方纲评《衡方碑》曰："是碑书体宽绰，而阔密处不甚留隙地，似开后来颜鲁公正书之渐矣。……盖其书势在《景君碑》《郑固碑》之间。"《景君碑》比《衡方碑》早25年，"古气磅礴，曳脚多用籀笔"；《郑固碑》早《衡方碑》10年，以"端整古秀"著称。《衡方碑》与此二碑皆出自今山东济宁，距离较近，受其影响不是没有可能。翁氏谓《衡方碑》影响了唐颜真卿的楷书，从宽绰风格上看确有相似之处。清人杨守敬《激素飞清阁评碑记》曰："古健丰腴，北齐人书多从此出，当不在《华山碑》之下。"《华山碑》比《衡方碑》早3年，朱彝尊推其"为汉第一品"，杨守敬认为《衡方碑》之艺术水平不在其之下，赞誉之高不言而喻，并认为北齐书法多受其影响，似比翁氏之论更加贴切。

在尚碑的清代，《衡方碑》尤其受重视。清人王瓘曰："《衡方碑》旧本极不易得，国朝伊墨卿太守奉之为金科玉律，诚汉人分法中之鸿宝也。"清代书法家伊秉绶也有诗《留春草堂诗抄》称："贱子窃慕之，百本临摹曾。"伊氏有临《衡方碑》书作传世（图一），不难看出其方正厚重、宽阔博大的气象，正是从《衡方碑》而来。何绍基亦非常喜欢此碑，曾在其收藏的《衡方碑》拓本题跋："《衡府君碑》方古中有倔强气，自是东京杰迹。昔石卿赠余古拓本整幅，经覃溪、小松题赏者，高悬雪壁，余目近视，苦难临仿。丁巳薄游历下，购获此本，精彩勃发，又剪禭（同"裱"）册便于摹取，意甚珍之。嗣复得黄小松乾隆末年拓本，楮墨极旧，有韵味，而得字比此尚少。因思古人石墨，顾毡蜡何如，非尽今不如昔也。"何氏称《衡方碑》为"东京杰迹"，曾收藏数种拓本，整拓者挂而远观，剪裱者抚案临习，喜爱之情溢于言表。从何氏临摹《衡方碑》书作（图二）看，"倔强气"得之颇多。翁方纲、伊秉绶、何绍基等对《衡方碑》的称赞及学习，对清中后期出现众多的追习者，产生了巨大影响。

风格

汉碑风格众多，如《礼器碑》之瘦劲变化，《华山庙》之流丽奇古，《曹全碑》之萧散秀逸，《张迁碑》之雄劲古拙。《衡方碑》则主要表现出以下三个特点：

图一　伊秉绶临《衡方碑》书作（局部）

116

图二　何绍基临《衡方碑》书作（局部）

深朴凝整

方朔《枕经堂金石书画题跋》谓《衡方碑》"字体方正深朴，与《张迁碑》可以伯仲"。"方正"是隶书外在之共性，在《衡方碑》上表现得较为突出；而"深朴"当是此碑之重要个性特征。"深"为深沉，蕴藏书理、内涵丰富者方具有之；"朴"为朴拙，是浑然天成，不计工拙之谓也。《衡方碑》朴茂厚重，形体壮伟，笔画纵横，雄浑

大气，确与《张迁碑》神韵相近，有一种自然雄浑的意韵寓于其中。康有为最善评碑，谓"凝整则有《衡方》"（《广艺舟双楫》）。"凝整"二字与方氏"方正深朴"意象接近，皆较真实地道出了此碑之风格特色。"凝"字意味无穷，笔凝也？字凝也？意凝也？总之神凝也。

平中见奇

人们评论《衡方碑》，大都重其外在体势特色，近人姚华则辩证论之："《景君》高古，惟势甚严整，不若《衡方》之变化于平正，从严整中出险峻。"（《弗堂类稿》）"变化于平正"，是指此碑字从外形上看似平正无奇，而实际上点画结构变化丰富，气象万千；从碑之神态上看，此碑字严谨整饬，仔细分析则碑字点画结构充满着险奇，能化险为夷，巧妙地将矛盾的元素统一于整体之中，使正中寓险、平中见奇，这是让人百看不厌之魅力所在。《衡方碑》残损颇重，在某种程度上影响了人们的审美。清代学者万经评曰："字巨如《孔宙》，而笔画粗硬，转掉重浊，则石理太粗，刻手不工之故耳。细玩之，其遒劲灵秀之致固在也。"（《分隶偶存》）万经能从《衡方碑》外貌粗糙、转折笨拙、线条生硬中品味到书法本体中"遒劲灵秀"的韵致，是难能可贵的。当然，只有具备丰富的书法修养及书写经验者，才能感受到这种"象外之意"和"弦外之音"。

倔强之气

何绍基认为此碑书"方古中有倔强气"，可谓具眼之评。"方古"是指外在形态，而"倔强"是指书法性情，这种人格化了的评论，只

有深识书者才能道出。何为"倔强气"？当是一种由深厚内涵产生出的强大张力，一种不让表面现象掩盖，不让不利因素干扰，能从恶劣环境中显示高尚的书法精神。它的产生，在《衡方碑》中有三个重要条件：一是点画如屈金折铁，有随时冲破法度束缚之意绪；二是在统一体的结构中，具有诸多对立面；更重要的是，《衡方碑》书法的活力动势，"或若虬龙盘游，蜿蜒轩翥，鸾凤翱翔，矫翼欲去；或若鸷鸟将击，并体抑怒，良马腾骧，奔放向路。仰而望之，郁若霄雾朝升，游烟连云；俯而察之，漂若清风厉水，漪澜成文"（成公绥《隶书体》），虽被碑面的漫漶所掩盖，但高妙的点画仍然能从模糊甚至近于混沌中彰显出来，于是这"倔强气"油然而生，向着慧眼识书者扑面而来。

用笔

方整厚重

汉碑隶书，虽然皆以蚕头为主笔的重要特征，但每碑的书写皆有其独到之处。朱彝尊把汉隶分为"方整""流丽""奇古"三种，将《衡方碑》归入"方整"一类。之后，万经谓其"方板迟重"，何绍基赞之"方古"，都用"方"字来评价此碑之用笔。"方"是中华民族之重要审美范畴，表现在书法上，"方者，折法也，点画波撇起止处是也。方出指，字之骨也"，"不方则不遒"。（朱履贞《书学捷要》）"方"而有骨，字能遒劲，是书法上的重要规则。《衡方碑》的点画起

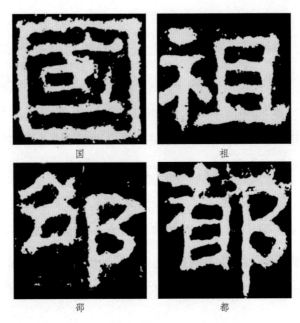

图三 《衡方碑》中圆劲笔画的字

笔及转折，大都以方的形象出现，故而在整体视觉上给人们以方整厚重之感。需要说明的是，《衡方碑》不都是方笔，其中有不少笔画寓以圆劲（图三），如"口"旁、"且"旁及"邵""都"的右耳旁，以方折刚健为主，但又不失圆转流畅。另外，由于《衡方碑》残泐严重，字口不清，也增加了方圆兼具的双重美感。

波磔脚短

波磔对称是隶书的重要特征，《衡方碑》在波磔燕尾笔画处理上，显得笔重脚短。所谓"脚短"是指"波""磔"从最粗处到画末的距离较短，不作长线波形。万经《分隶偶存》云："至汉始有波偎挑剔，今

120

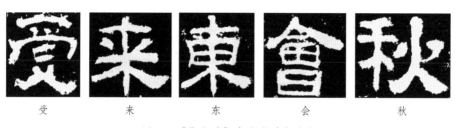

受　　　来　　　东　　　会　　　秋

图四　《衡方碑》中波磔对出的字

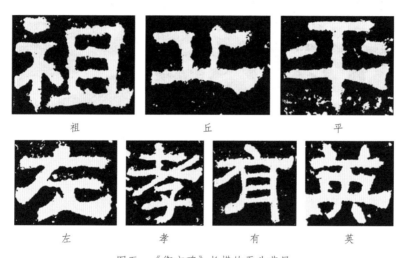

祖　　　　丘　　　　平

左　　　　孝　　　　有　　　　英

图五　《衡方碑》长横的蚕头燕尾

所传石刻，班班可见。然如《北海景君》《衡方》《鲁峻》《张迁》《武荣》等碑，微作挑法，而方板迟重，犹存古意。"微作挑法"即"脚短"之表现，如此方能"犹存古意"。《衡方碑》中的波磔"挑法"可分为三类：一是波磔对出者（图四），如"受""来""东""会""秋"等，其波画收笔大都圆重，磔笔则与之相称，重按轻提，出脚较小；二是长横的蚕头燕尾（图五），此最能表现出书法的个性精神，如

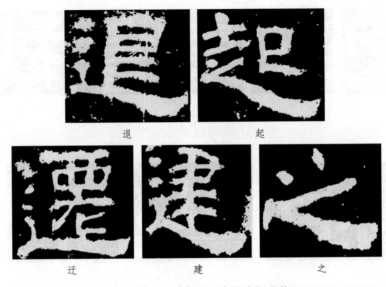

图六　《衡方碑》的"走之底"磔笔

"祖""丘""平""左""孝""有""英"等，横画燕尾用笔顿按方重，脚短稚拙可爱，万经所谓"方板迟重"者多指此；三是走之底的磔笔（图六），如"退""起""迁""建""之"等，笔画皆较长粗壮，但燕尾仍然脚短，与整体特性统一。

银钩虿尾

隶书中的竖弯钩之笔法，大都是竖后折笔变横，形成了九十度左右的角，然后横行再用燕尾结束。而《衡方碑》之竖弯钩笔法，则竖变为横时用转，由横上扬出锋时没有明显的燕尾形状，而形成了一个椭圆的弧形线条，然后中锋出之形成圆尖，劲健刚强，形状如锥。此笔法可分为两种情况：一是独体或上下结构者，如"宽""先""兄"

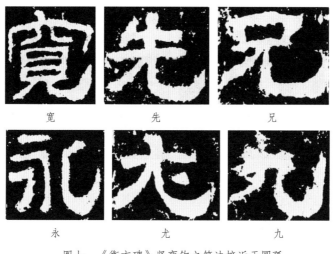

宽　　　　　　先　　　　　　兄

永　　　　　　尤　　　　　　九

图七　《衡方碑》竖弯钩之笔法接近于圆弧

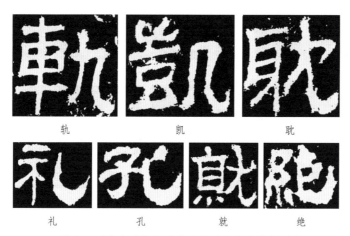

轨　　　　　凯　　　　　耽

礼　　　　孔　　　　就　　　　绝

图八　《衡方碑》竖弯钩之笔法如竖立椭圆弧线

"永""尤""九"等（图七），其竖弯钩有较大的空间伸展，其形成的点画接近于圆弧；第二种情况如"轨""凯""耽""礼""孔""就""绝"等左右结构的字（图八），竖弯钩在右旁无多少伸展空间，所以

123

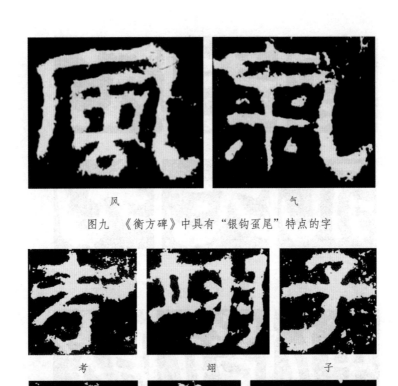

风　　　　　　　气

图九　《衡方碑》中具有"银钩虿尾"特点的字

考　　　　翊　　　　子

符　　　　背　　　　州

图十　《衡方碑》中具有"虿尾"笔法特点的字

形成如竖立的椭圆弧线，即竖向横刚转为弧线便钩出，表现出了强烈的张力。

晋时索靖善草书，每美自书点画为"银钩虿尾"。"虿"便是凶恶有毒的蝎子，其尾末端有毒而上翘，令人望而生畏。索靖用"银

钩虿尾"来形容其草书点画，强调笔法坚实锐利有力。《衡方碑》之竖弯钩，其特殊的造型正如"银钩虿尾"。仔细审视《衡方碑》，会发现如"风""气"等（图九）亦同样处理，甚至右下出锋的竖或钩，如"考""翊""子""符""背""州"等（图十），亦具备"虿尾"笔法特点，这些特殊笔法的字，给整碑增添了诸多新奇元素和独特魅力。

主笔丰腴

《衡方碑》特别重视对主笔的强调，且将主笔分布在各种各样的笔画上：一是蚕头燕尾的横为主笔，如"宣""佚""其""有""丘"等（图十一），皆突出横势，使字体显得格外稳重；二是捺笔为主笔，如"后""民""良""长""家"等（图十二），特别是带有走之底的字的捺笔，在夸张强调的同时，将被包围的部分缩小，留出空间让捺笔发挥，如"建""迁""起"等（图十三）无不如此；三是竖弯钩为主笔，如"兄""先""孔""礼"等（图十四），这个有代表性的"银钩虿尾"笔画，为此碑增加了艺术魅力；四是以撇为主笔，如"身""夜""君""背"等（图十五），充分体现出了隶书波之样式；五是竖钩为主笔，如"接""于""子""宁"等（图十六），或加强竖之体型，或夸张撇钩之形态。总之，《衡方碑》中每字皆有突出主笔的意识，有时选择的主笔非常巧妙，如将"就"字右边的撇作为主笔对待，使人难以预料，惊叹不已。《衡方碑》对主笔的强调，其方法是加长加粗，增加变化，所以我们会发现主笔大都丰腴厚重，起到了稳定

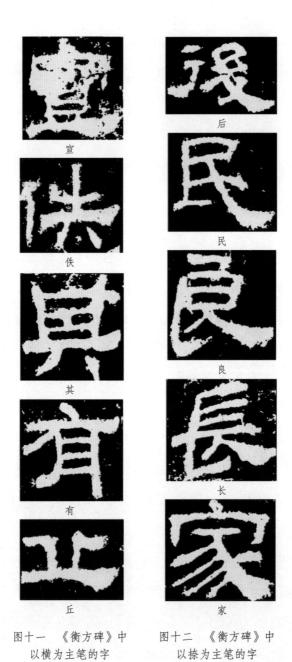

宣

佚

其

有

丘

后

民

良

长

家

图十一　《衡方碑》中
以横为主笔的字

图十二　《衡方碑》中
以捺为主笔的字

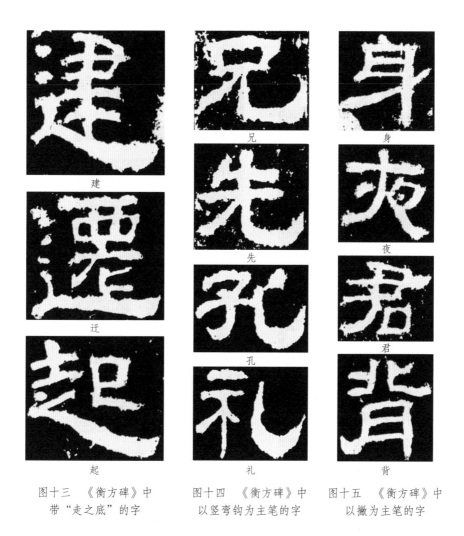

图十三　《衡方碑》中　　　图十四　《衡方碑》中　　　图十五　《衡方碑》中
带"走之底"的字　　　　以竖弯钩为主笔的字　　　　以撇为主笔的字

字形、主导风格、加强视觉效果的作用。变化丰富，超出寻常地突出主笔，使碑字出人意外，奇怪生焉，产生独特的艺术魅力。

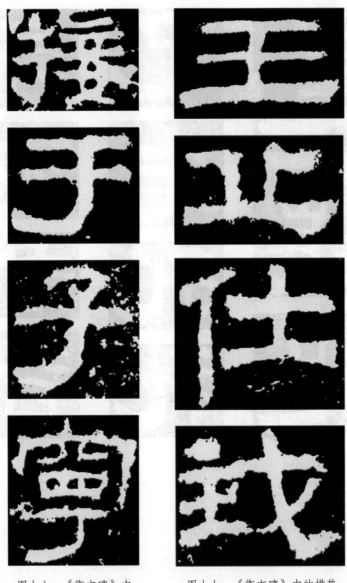

图十六　《衡方碑》中
以竖钩为主笔的字"接"
"于""子""宁"

图十七　《衡方碑》中的横势
为主的字"王""丘""仕""我"

结构

汉碑隶书大都呈扁方形,结构变化似乎差别不大,但仔细分析《衡方碑》,仍然有其个性特征。

纵横有象

隶书字大都呈现扁平之势,而《衡方碑》则纵横有象,变化多端。《衡方碑》如其他汉碑一样,总体上以横势为主,如"王""丘""仕""我"等(图十七),皆自然而然地显示出隶书扁方的体势;而令人惊奇的是,《衡方碑》中大部分字,都呈方形,甚至出现了很多长方的字。从结构上看,上下组合者如"肇""盖""义""单""翼""李"等(图十八),字容易写长,是习惯使然。左右结构者一般宜扁不宜长,此碑字则不然,如"清""绩""隆""静"等皆呈现纵势;还有如横向多部的"涤"等也写得较长(图十九)。因此,碑字长短变化纵横有象,意味无穷,在其他汉碑中是难以见到的。

疏密自然

刘熙载在《书概》中评汉碑:"严密如《衡方》《张迁》,皆隶之盛也。""密"是隶书的典型美感,孙过庭《书谱》曰"隶欲精而密",孙氏将"密"建立在"精"的基础上,强调笔法的准确,才能达到理想的艺术效果。张怀瓘《评书药石论》说:"惟题署及八分,则肥密可也。"这些隶书中的共性,《衡方碑》当然有。而翁方纲认为《衡方碑》之字宽绰,"似开后来颜真卿正书之渐"(《两汉金石记》),在书法史上别有意义。出现这种意象的原因有两方面:一是此碑字的内

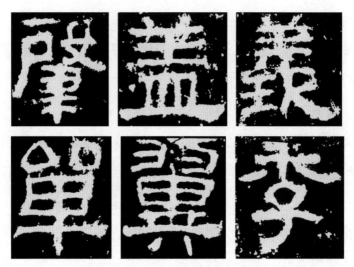

图十八　《衡方碑》中长方字势的字"肇""盖""义""单""翼""李"

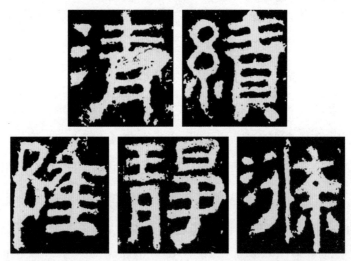

图十九　《衡方碑》中呈现纵势的字"清""绩""隆""静""涤"

130

部结构，将笔画处理得疏散。如独体字"来"的两点特疏，"内"之人部缩小，及"干""身"的上密下疏（图二十）；上下结构者下部缩小；左右结构两单位疏远；有"口"字单位者将其扩大；包围结构内部点画粗度和长度缩减等，都使内部留有空间，字体感到内部宽绰有余。二是外围笔画的严密，对比之下会使内部笔画产生宽松的感觉。邓石如所谓"字画疏处可以走马，密处不使透风"，正是这种效果。故有书家说"闳中内敛的字势，满格满幅而来的茂密的章法，这种独特的空间，突出地展现了丰伟壮阔的境界"（刘正成、何应辉《中国书法全集·秦汉刻石卷》），颇有见地。

错落有致

隶书的书写习惯于装在扁形方框中，点画部首亦容易正摆平放以呈稳重之势，此为隶书难以脱俗的重要原因之一。《衡方碑》书法在结构上尽量避免均匀平板机械组合，采取各种手法让点画结构在矛盾中求统一，在变化中找平衡（图二十一）。如"懿"字右下长于左下，"斑"字"文"下部波磔从两旁"王"底部伸出，"招"字右上缺角，"拔"字右下延长等。总之，《衡方碑》让点画部首错落有致，以打破平庸匀称板滞，极尽变化之能事，产生出令人意想不到的效果。

主次避让

《衡方碑》之结构特别重视主次及避让关系，打破字体间部件的均衡，内涵更加丰富。其避让类型可分为如下几个方面：一是左让右者，如"秋""孔""绩""祖""相"等（图二十二）；二是右让左

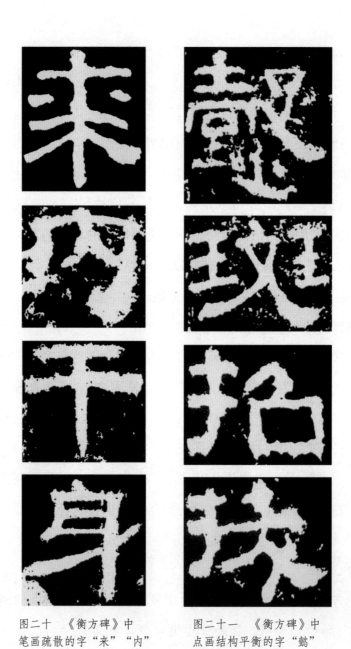

图二十　《衡方碑》中
笔画疏散的字"来""内"
"干""身"

图二十一　《衡方碑》中
点画结构平衡的字"懿"
"斑""招""拔"

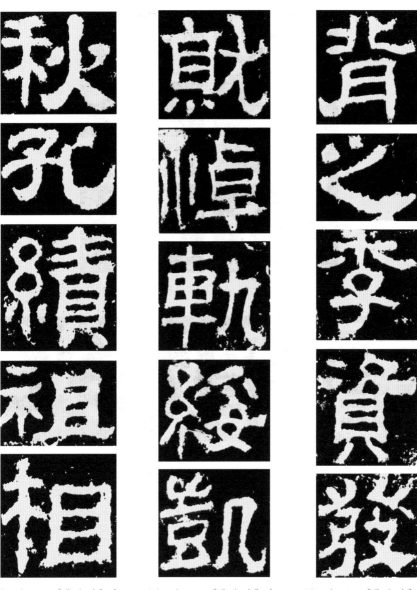

图二十二 《衡方碑》中
左让右的字"秋""孔"
"绩""祖""相"

图二十三 《衡方碑》中
右让左的字"就""悼"
"轨""绥""凯"

图二十四 《衡方碑》中
上让下的字"背""之"
"李""资""发"

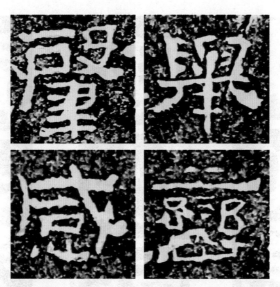

图二十五 《衡方碑》中下让上的字"肇""举""感""蛮"

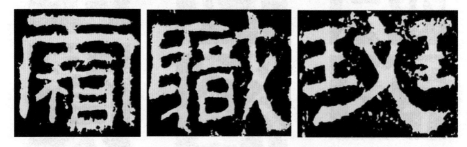

图二十六 《衡方碑》中为突出个性而巧妙避让的字"霜""职""斑"

者，如"就""悼""轨""绥""凯"等（图二十三）；三是上让下者，如"背""之""李""资""发"等（图二十四）；四是下让上者，如"肇""举""感""蛮"等（图二十五）。《衡方碑》之书法避让，虽然有规律可循，但不依程式制作，大多是因需要使然，有时为了突出个

性，也会出现非常奇妙的避让（图二十六），如"霜"之"木"小而让"目"，"职"字中部小而让两边，"斑"两边"王"皆小让"文"。其笔画避让与突出主笔相互辉映，产生变化多端、意趣无限的艺术效果。

《衡方碑》残泐颇重，很多字斑驳陆离、漫漶不清，于是具有浓重的"金石味"。应该注意的是，我们在尽情享受这天然与人工合奏的金石交响乐时，不要忘了"透过刀锋看笔锋"，甚至"透过残泐看笔锋"。只有如此，才能真正把握住此碑之灵魂和神韵。

另外，《衡方碑》的章法颇具特点，有书家谓其"因字趋方，中肆旁敛的结构之势，以紧凑的字距与行距，构成满格满幅而来的章法，茂密的字间、行间、空间与开阔的字内空间形成对比，使全篇具有极为茂密而宏伟的空间感"（刘正成、何应辉《中国书法全集·秦汉刻石卷》），非常有道理，值得我们学习与借鉴。

伍

《西狭颂》：雄迈静穆，汉隶正则

东汉摩崖刻石

张爱国 / 文

權恂民邵德果惠
訃赫赫明后德穆
歌歗德路瑒嘉惟
鑚山淩瀆己降惟稔
速寧四𣲖六月十三
日王寅造時府

安宣繼民邵俱迹植
救恩同石此巳世
祖隆三國三國清本
福遠人賓郾

《西狭颂》（朱拓本）

原石东汉建宁四年（171）六月刻，现在甘肃成县天井山鱼窍峡中

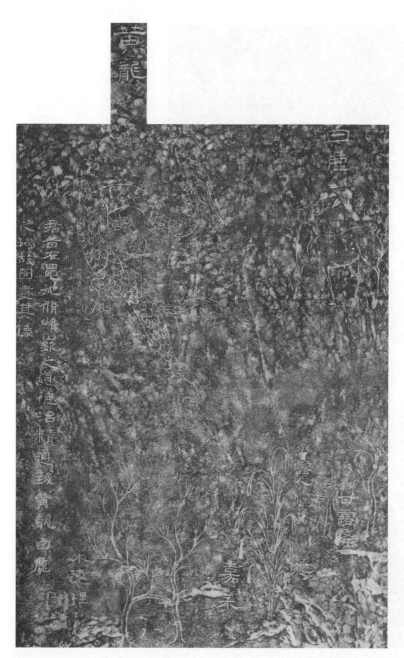

《西狭颂》颂文右边的《五瑞图》刻画题记（朱拓本）

140

汉武都太守汉阳阿

《西狭颂》（墨拓本，局部）

141

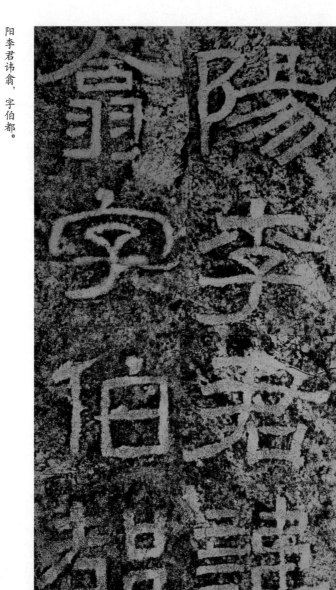

阳李君讳翁，字伯都。

天姿明敏，敦诗悦礼，

膺禄美厚。继世郎吏，

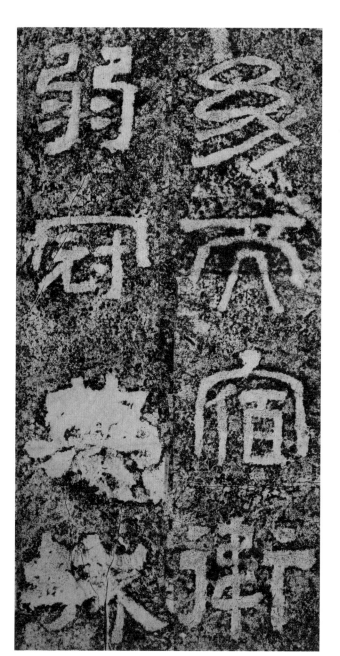

有阿郑之化，是以三

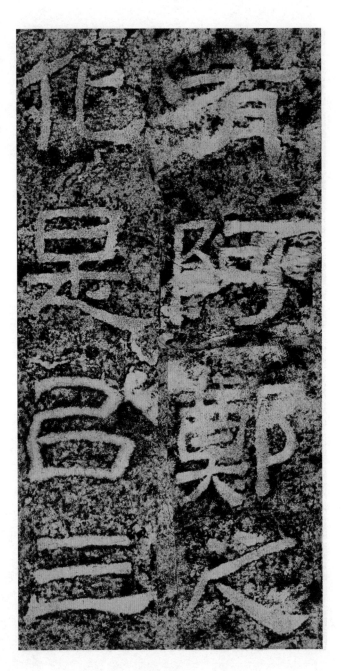

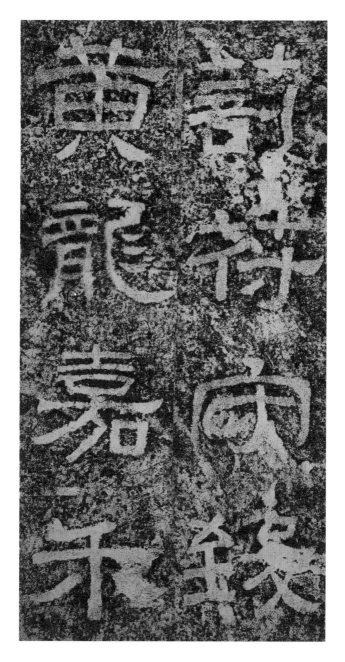

剖符守，致黄龙、嘉禾、

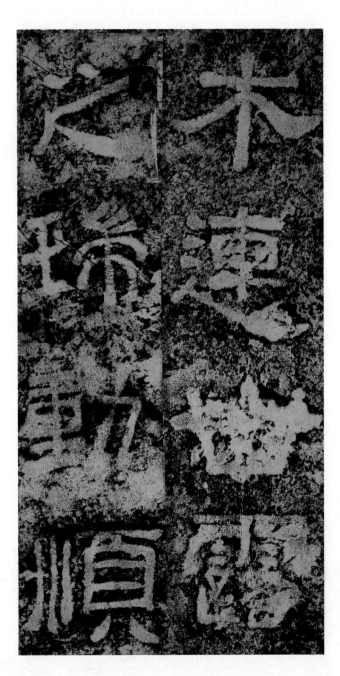

木连、甘露之瑞。动顺

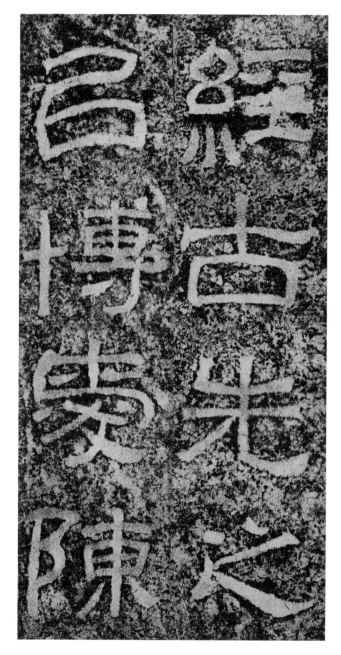

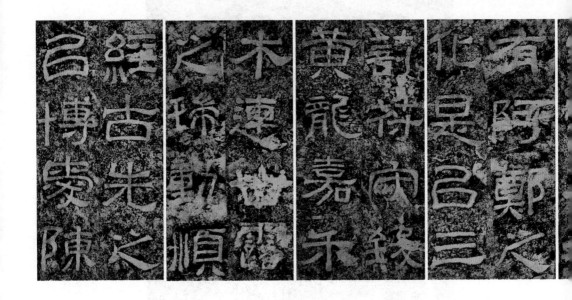

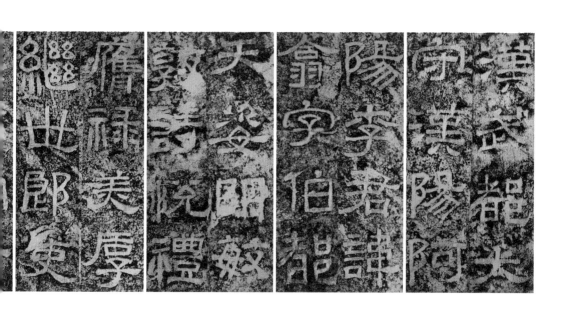

《西狭颂》，摩崖刻石，刻于东汉建宁四年（171），全称《汉武都太守汉阳阿阳李翕西狭颂》，又称《李翕颂》，因刻石上方有篆额"惠安西表"四字，故又称《惠安西表》。《西狭颂》刻石位于甘肃省成县天井山鱼窍峡中。整个摩崖刻石由篆额、刻画题记、颂文和题名四部分组成。刻石颂文计 20 行，共 385 字。颂文主要记载了东汉武都郡太守李翕率众修建西狭栈道的历史政绩。颂文右边是《五瑞图》刻画题记，以线刻方式描画了黄龙、白鹿、嘉禾、木连理、甘露降及承露人。《五瑞图》是对李翕德政的形象歌颂，是了解和研究汉代绘画雕刻艺术的宝贵资料。

　　《西狭颂》与同为摩崖刻石的《石门颂》《郙阁颂》并称为"汉三颂"，是汉代摩崖刻石隶书的代表作之一。《西狭颂》早在宋代就被发现，赵明诚《金石录》、洪适《隶释》等书均有著录。至清代碑学兴起，篆隶复兴，始大行于世。方朔《枕经堂金石书画题跋》称其"宽博遒古"。徐树钧《宝鸭斋题跋》赞曰："疏散俊逸，如风吹仙袂，飘

飘云中，非复可以寻常蹊径探者，在汉隶中别饶意趣。"杨岘在《临西狭颂》中的跋称："细玩结体，在篆隶之间。学者当学其古而肆，虚而和。"康有为《广艺舟双楫》称"疏宕则有《西狭颂》"，杨守敬《激素飞清阁评碑记》称其"方整雄伟，首尾无一缺失，尤可宝重"，梁启超《碑帖跋》称其"雄迈而静穆，汉隶正则也"。诸家评说，可谓推崇备至。

方整拙厚，峻丽逸宕

说到《西狭颂》，我们就自然而然地会联想到《石门颂》《郙阁颂》，一方面因为"三颂"皆为摩崖刻石，另一方面，这三者之间的共性与个性很鲜明，也不能不说是个十分有趣且耐人寻味的话题。摩崖刻石因其制作条件和环境的特殊性，比如山体石面不够平整、石质坚硬程度的差异、石面断裂缝隙等因素，造成笔画结构的模糊不清、游离剥蚀，使其平添了几分奇诡古奥、浑拙苍茫、大气磅礴、洒脱野逸的意趣，丰富了其艺术表现性，增添了艺术魅力。《西狭颂》在摩崖刻石所能传达给人的这种总体意象之外，给人的第一印象就是"方"和"拙"。"方"就是方正、方整，给人外露、硬朗、爽利、明快的感觉，这是很好观察和理解的。难就难在这个"拙"字上。什么是"拙"呢？尤其什么是中国书法中讲的"拙"呢？这对当今时代的人来说，可能就更有难度了。老子说"大巧若拙"，这真是个极高明的解说。在书法上来说，就是朴实、自然、不巧饰、不做作。好比演

员的本色出演，人戏不分，和角色融为一体，看不到表演的技巧，看不出表演的痕迹。这就对艺术家（人）提出了很高的要求，他们要有足够的内涵、修养和人生积淀，才能从容、淡定、不急不躁、不加修饰。这种要求决定了"拙"往往和"朴（不雕）""厚（积淀、积累）"联系在一起，所以书法上常常讲"拙朴""拙厚"，总而言之，传达的是一种"拙味"。由此，笔者联想到已故著名书法理论大家祝嘉先生在《论"汉三颂"》中说的："古代石刻可以说都以拙厚胜，肥的固然厚，瘦的也是厚的。古人善用拙，后人善用巧。'三颂'之中，《石门颂》则巧多于拙——但其巧与今巧不同，是拙中之巧，《西狭》则巧拙各半，《郙阁颂》则纯用拙，真是'其巧可及也，其拙不可及也'。"说《西狭颂》是巧拙各半，真是解人之言！而且，即使是"拙"，也是不同的"拙"。所以，他又说，《石门》的拙，不同于《西狭》的拙，《西狭》的拙，又不同于《郙阁》的拙。巧也一样，各有不同，假使是相同的，那有什么妙处呢？正因为如此，《西狭颂》的"拙"是独一无二的，是个性突出的。其突出就在于还有一半的"巧"，这个巧决定了《西狭颂》还有"峻丽逸宕"的一面，有高大伟岸、俊朗遒丽、飘逸洒脱的风姿。进一步说，《西狭颂》达到了巧与拙的均衡，这是非常了不起的境界，就像孔子说的"文质彬彬，然后君子"，所谓"不激不厉，风规自远"（孙过庭《书谱》）。所以，《西狭颂》的美是巧拙并致的，既有古拙、朴厚、苍茫，也有俊朗、遒丽、纵逸；既方正、外露、霸气，也圆融、内敛、含蓄。

总之，从大的艺术风格、艺术境界、艺术美等方面来看，《西狭颂》可谓刚柔相济、巧拙并用、方圆兼备、虚实相生、动静皆宜、雅俗共赏，不愧为汉隶中的代表之作！

点画劲利，苍茫古朴

中国书法的核心是用笔（即笔法），用笔的物化形态就是点画。故点画营构之美成为中国书法核心之美。点画之美中有一核心指标即是"力"。蔡邕《九势》说："藏头护尾，力在字中，下笔用力，肌肤之丽。"就是把"力"作为点画之"丽"的核心基础。不过，中国书法点画中"力"的表现是丰富多变、各有不同的。有强韧的力，有粗壮的力，有绵厚的力，有刚猛的力……

说到《西狭颂》的点画之美、点画之力，就不得不将其同另外两个著名的汉碑《石门颂》《张迁碑》进行比较。《西狭颂》与《石门颂》相比，一方笔，一圆笔，都有摩崖刻石点画的苍茫、浑厚、古朴等特点，但是在力感的传达上，《石门颂》点画是首尾一贯的圆厚有力，中锋直进，如锥画沙，细挺坚硬，锐不可当。《西狭颂》点画也十分有力，却因为方笔铺毫而显得宽厚松动，有种节节发力的寸劲和洒脱，既有劲利坚实的力道，又有舒缓绵韧的厚度，给人一张一弛、紧张有力而又放松自如的美感（图一）。比如"世"的横画、"道"的捺画、"静"的波画、"俾"的撇画、"强"的竖画、"于"的钩画等。而《西狭颂》与《张迁碑》相比，同为方笔点画，两个碑在点画形态

上的相似度也更高，但点画的力感、质感却仍各有特色，个性鲜明。《张迁碑》的点画方峻、朴拙、生辣、浑厚、挺拔、硬朗、劲道十足；《西狭颂》的点画则方整、厚重、劲利、宽阔、斑驳、松动而更见苍茫（可能和摩崖刻石有关），其金石之趣更加丰富、更加强烈（图二）。如"都"的撇画、"无"的长横、"阿"的竖钩、"年"的竖画、"美"的捺画、"险"的四点等。

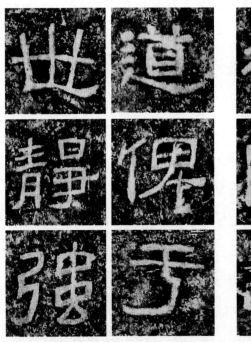

图一　《西狭颂》中点画有力又放松自如的字"世""道""静""俾""强""于"

图二　《西狭颂》中具有金石之趣的字"都""无""阿""年""美""险"

结字宽博，平中见奇

《西狭颂》的结体、结字、字法极具特色，在汉隶中也是独树一帜的。往大的方面说，其结体方正而略呈扁平，宽博大气。令笔者最为叹服和感到不可思议的是《西狭颂》近乎楷书的方正结体，却不给人以"楷书味"。反之，唐代隶书结体几乎都呈扁平状，却有着无法褪去的"楷书味"。这一古一今、一雅一俗，颇具玩味。往细的方面说，《西狭颂》的结字有这么几个特点：一是宽博雍容。字形方正宽博，点画厚实粗壮，结构扎实停匀，重如磐石、稳如泰山（图三），如"古""门""就""而""面""涉""督""冰""曰"等字。二是平中见奇（图四）。其结体以平正宏阔为主，不进行大起大落的对比强调，而更多的是在看似寻常却实为奇崛上动脑筋、做文章，如"都"字左右拉开、"郑"字左长右短、"嵬"字右下之变体、"继"字左部展大、"爱"字头大腹宽、"石"字"口"部之拓大、"幼"字上下相托、"壁"字"土"部之挪让、"克"字上下之断开等，这些字结构上均有巧思，而表现得却又都大巧若拙，自然浑成，看不到刻意安排的痕迹。其字形结体外观上基本方正，几乎不做欹侧等变化，看似平正甚至呆萌，实质寓巧于拙、施奇于正、平中见奇，显示出作者的大智慧、大手笔。三是笔短意长（图五）。就是笔画短小，意味深长。以其短小，更显其长。如"卫"字右部、"庚"字末笔、"爱"字末笔、"济"字两竖、"寡"字四点、"咏"字末笔、"来"字撇捺、"歌"字末笔等，观者大可细细玩味。

图三 《西狭颂》中宽博雍容的字"古""门""就""而""面""涉""督""冰""曰"

此外，《西狭颂》中有一些字，如"以""于""长"等均从篆（图六），即保留了篆书的体势或基本写法，这就增加了全篇的古意。还有一些别体或者字同音相假的字（图七），也为其结字的变化和趣味加分不少。如"三剖符守"的"剖"字多加一草头，"威仪抑抑"的"抑"字中间多一横画，"无对会之事"的"对"字左边头部少一

图四　《西狭颂》中平中见奇的字
"都""郑""崔""继""爱""石""幼""壁""克"

直画（与《张迁碑》同），"财容车骑"的"财"字右边写成"七十"
（很别致，其他汉碑中未见）等。

图五 《西狭颂》中笔短意长的字
"卫""庾""爱""济""寡""咏""来""歌"

图六　《西狭颂》中保留篆书体势的字"以""于""长"

图七　《西狭颂》中别体或字同音相假的字
"剖""抑""对""财"

布白匀称，浑然天成

要说《西狭颂》的高妙之处，章法布白又是一大亮点。摩崖刻石因为位置、石质等因素，往往竖有行、横无列，如《开通褒斜道摩崖刻石》《石门颂》等。而《西狭颂》不同，虽未画界格，却竖有行、横成列，远看整体极为端正，颂文主体呈一正方形，似一个大斗方，和其方正为主的单字结体也恰成呼应。也许因是摩崖刻石，在自然山石石面上尺幅宽裕，其布白与寻常汉碑的纵向紧密、横向宽松相比又不同，《西狭颂》的字距很宽，行距也宽，只是行距比字距略紧。字距宽，就给了结体宽博的每个单字以充分施展的空间。行距也宽，等于呼应了字距的宽疏，又比字距略紧，就有了变化，不会过于均匀呆板。如此《西狭颂》整体布白上显得既疏朗大气、宽容开阔，又整齐划一、秩序井然；既有布局的大小、块面的呼应，又有整体的横竖空间的均衡。全篇来看，颂文主体的正方形、右边刻画题记的竖长方形以及左边题记部分的小正方形构成了一个左低右高的不规则横式长方形，而中间上方的"惠安西表"四字题额和右边刻画题记部分的向下延展，又让这个横式长方形的空间产生了一些变化，整体看上去齐整、宽阔而富有动感。局部来看，颂文主体字与字之间间距匀称，整齐而有规矩，显得细节丰富、内容充实，又和整体的块面形成对比，加上摩崖刻石本身的斑驳模糊、苍茫虚浑，给人视觉上的错乱感和秩序感的交织。整体看，块面完整成形而富有变化，似有界格，却不见界格，似有安排，却不见安排，自然而然，落落大方，方长斜正，浑

然天成；局部看，其间的字犹如点点繁星，星罗棋布，这种似清不清、如真如幻、虚虚实实的模糊美、朦胧美的视觉体验真是太美妙了。它既给人一种明朗、真切、亮丽、饱满的视觉感受，又似乎还留有余地，别有洞天，别有寄托，让人意犹未尽，寻味无穷。

清笪重光《书筏》曰："匡廓之白，手布均齐；散乱之白，眼布匀称。"就是说有界格的规整的布白，手就可以胜任了，而散乱的不规则的布白则要靠眼睛完成。笔者想说的是，《西狭颂》虽然是匡廓之白，但不见界格，且幅面、体量巨大，可能光依靠手是不能奏效的。其布白效果也不仅是均齐，更多的是匀称，这就把匡廓之白布出了散乱之白的效果，所以其布白匀称、通透，整肃而生动，平正而活泼，看出作者手眼别具，匠心独运，但在作品的总体呈现中，我们却看不到这种手眼和匠心，而是浑化无迹，自然天成。笔者曾于2009年的夏天赴甘肃成县实地观摩《西狭颂》，虽然现在当地政府给此处摩崖刻石建了一个亭子加以保护，还在离刻石约一两米外用玻璃遮挡，但仍然可以很直观地看到这块摩崖刻石和周围山体石面非常和谐地融合在一起，其位置的选择、高度的设定、幅面大小和文字内容的匹配、颂文主体与刻画题记的比例等因素均不着痕迹地被做了近乎完美的处理，这让我们不得不惊叹于汉代先民的智慧和功夫。

《西狭颂》《郙阁颂》都是为载颂李翕的功德而作，而主其事者皆为仇审，时间前后仅相差一年。文字与书法，好像出自一人之手。如都有"太守汉阳阿阳李君讳翕，字伯都"，文句相同。小字刻石题名

中有"从史位下辨仇靖字汉德书文"，可知颂文的撰写和书丹者均为仇靖。从《郙阁颂》题名中可知，其撰文者也是仇靖。

　　以上谈了对《西狭颂》的整体感受，下面再谈谈如何把握好临习时的要点。我们大多数人学习汉碑，都以字帖为范本，然而字帖上的范字多以割取局部拼成，只见树木不见森林，很难一窥全貌。这样几通临习下来，往往对单字笔法、结构能基本把握，但于整体气息却没法较好把握。为什么会这样？大多数人认为把一个个隶字写好，然后把它们集合拼凑成诗文，就是隶书作品了。这样的观念岂不大谬！须知汉碑最动人魂魄处，就在于其气。我们通常所说的高古、浑穆、奇崛、苍茫、朴拙、自然、厚重、宽阔，甚至秀润、委婉等，不一而足，其实都是对汉碑气息的似模糊似清晰的感受描述，都是对汉碑带来的扑面之气的领悟和捕捉。应该说，汉碑的气息是可以涵盖不同风格的，所以说"恍兮惚兮，其中有物"（老子《道德经》）。因此我们学习汉碑一定要把握住整体的、大的气象。汉代的文赋、汉画像石和汉碑整体气息的高古浑穆是异曲同工的。唐人的隶书，笔法不能不说精巧，结构不能不说严整，但在气息上却输汉碑一大截，这一定要引起我们的重视。所以学习汉碑，如果有条件的话，要尽量观整拓、原石，多到山东曲阜、陕西汉中、西安碑林等地实地考察，如对至尊、气不盈息的感觉一定会对你的学习大有裨益。清人访碑成风，抛开探究文字学的意义不谈，其实有一个很大的目的，就是希望能吸收古代

碑刻那种直接的、不假修饰的自然山林之气。

　　《西狭颂》所体现出来的那种苍茫的山林之气，我们该如何把握呢？

下笔果敢

　　《西狭颂》以方笔为主，特别在撇、捺、钩等点画上要观察仔细，做到行笔时心中有数，这样才不至于迟疑。如"弱"字的末笔，短锋有力挑出，同时与四个单立点形成呼应，不雷同，不呆板。不少单人旁的第一笔回锋，如"仪"字，既像掠笔的动作，又像驻锋的停顿，少一个动作便离题万里。再如"邮"字的右耳旁，两个三角空间的大小不同，甚至与左下方的三角也不同等，极富变化（图八），所谓"察之者尚精，拟之者贵似"，否则，以《西狭颂》并不奇肆的造型，我们很难把握其特点，以致犹豫不决，行笔拖沓。

笔法多变

　　由于《西狭颂》是摩崖刻石，虽因特殊的地理形制，风化不多，石花较少，但或多或少还是有一些圆笔的外轮廓（图九），我们临习时实际上也是一个二度创作和还原的过程，加以适度的想象，丰富其体貌。如"属"的主笔掠笔，与《石门颂》基本无异，典型的圆笔，带有篆意。"五"末笔的起笔，却又如元代吾衍所云"折刀头"般方正锋利，竖锋顿下，已有楷意。"就"的右部"尤"，先以竖连接竖弯

图八　《西狭颂》中使用
方笔的字"弱""仪""邮"

图九　《西狭颂》中
使用圆笔外轮廓的字
"属""五""就"

图十　《西狭颂》中笔法
灵活的字"克""货""长"

钩，然后写左边的掠笔，却又含蓄地停住不夸张，恰到好处，而不是
如楷书那样先写撇画，再写竖弯钩处理，确实值得玩味。

结体力避松散，以平正为归

《西狭颂》不似《礼器碑》《乙瑛碑》那般"庙堂华贵"，也不似《石门颂》那般野逸纵放，说它多带山林之气，是从其予人质朴的感受出发的。介乎二者之间的这种风格，又在很多细节处非常讲究，因此把握起来是有相当难度的。《西狭颂》又因其记功的实用目的，在立碑的形制、行文的风格方面都是很严谨的，我们要看到它严肃的一面。同时，它又在一些具体的笔法方面，表现出灵活变化（图十）。如"克"的增笔点，画龙点睛；"货"的竖画长移，以奇为正；"长"字末笔的轻松放出，风神立显。生动活泼的趣味消除了沉闷，整体观之，可谓亦庄亦谐。

熟能生巧

《西狭颂》开书法作品落款的先例，撰文、书写者仇靖是当时一位低级别的官吏，其个人资料不得而知，但我们却可由此推断当时隶书的整体水平之高，类似仇靖这样的"能书吏"可能多不胜数。如今出土的大量汉简牍墨迹，其风格之成熟、笔法之老到、结体之天然，都让人叹为观止。我们可以合理想象一下：作为汉代通用书体的隶书，一定是被汉代人操练得精熟有余，草圣张芝"池水尽墨"不一定是文学化的虚拟。估计边陲小吏仇靖不希望自己湮没于无闻，或许出于实用的考虑，又或许是对自己才能的自信，署上大名后反而给历史开了一个荒诞的玩笑。千载之下，《西狭颂》已然是煊赫名

作，写给自己看的往往才是写给别人看的、写给历史看的。它纳于大麓，藏之名山。我们又该以多大的热情和勤奋来对待《西狭颂》的智慧呢？

陆

《史晨碑》：平淡之相，瑰丽之质

汉碑

朱以撒 / 文

【碑阳】

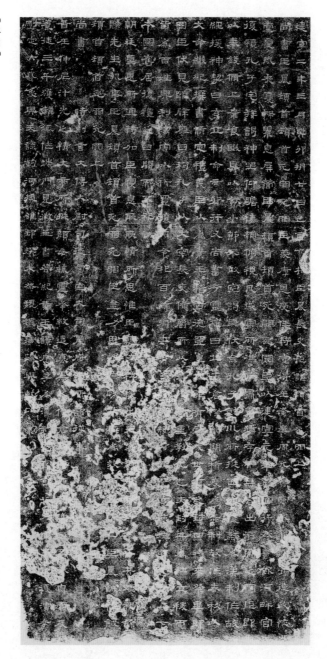

《史晨碑》（墨拓本）

原碑碑阳刻于东汉建宁二年（169）三月，碑阴刻于东汉建宁

元年（168）四月，现藏于山东曲阜汉魏碑刻陈列馆

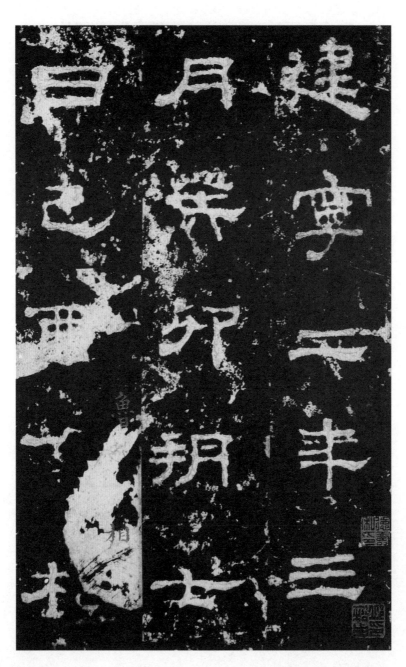

建宁二年三月癸卯朔七日己酉，鲁相

《史晨碑》（墨拓本，局部）

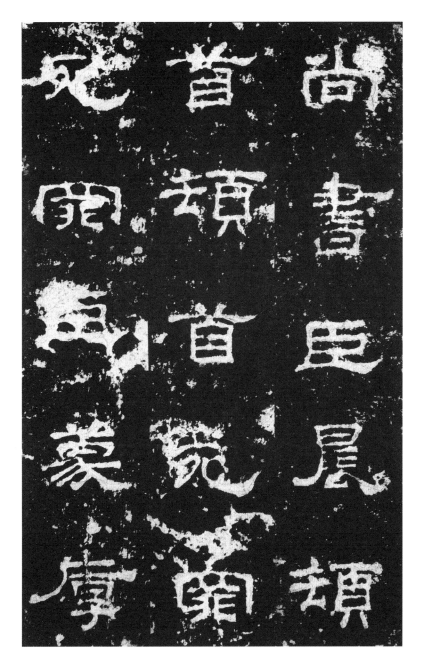

恩，受任符守，得在奎娄，周孔旧寓，不能

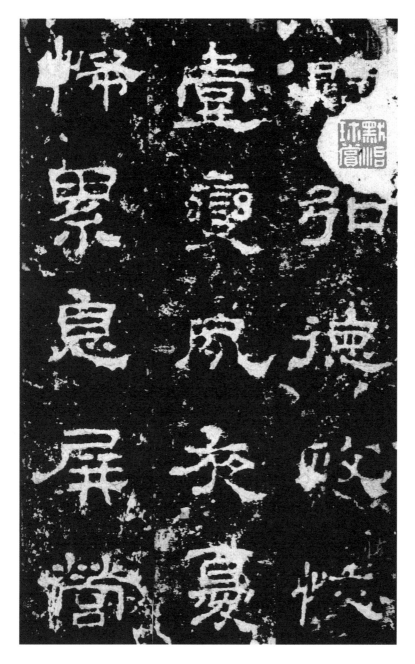

阐弘德政，恢〔崇〕壹变，夙夜忧怖，累息屏营。

175

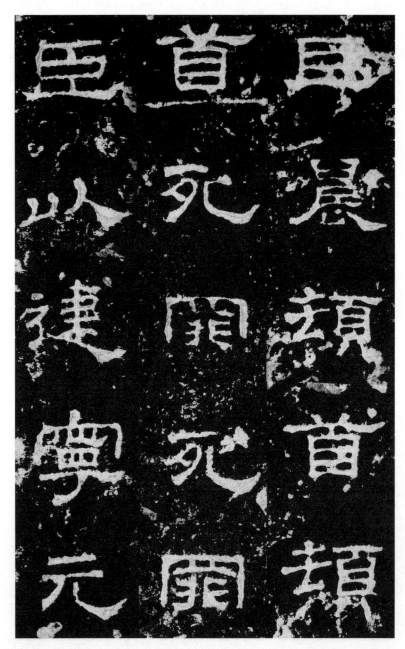

臣晨顿首顿首！死罪死罪！臣以建宁元

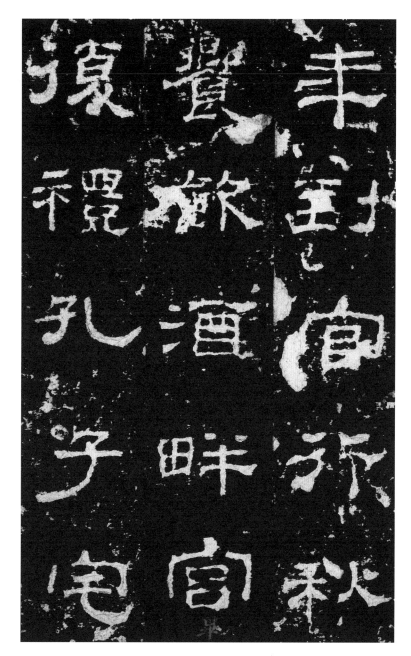

年到官，行秋飨，饮酒畔宫，毕，复礼孔子宅，

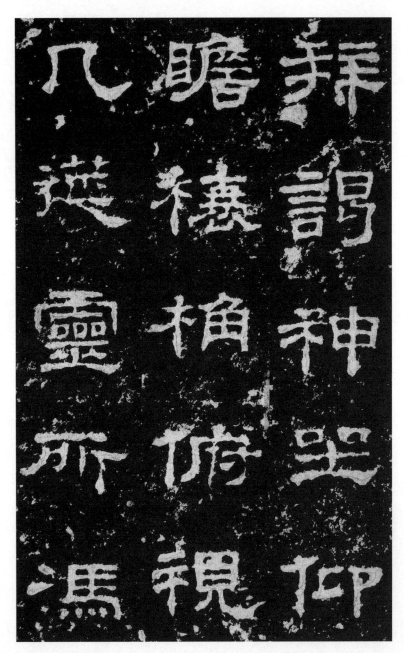

拜谒神坐。仰瞻榱桷，俯视几筵，灵所冯

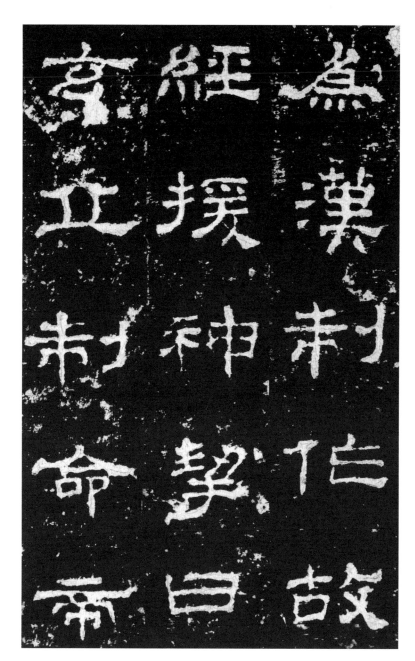

179

首死閡死閡

臣以建寧元

丰剄宮祚秋

贀旅酒畔宮

復禩孔子宅

拜詔神坐仰

瞻穙橋俯視

几莚靈所馮

焦漢刾作故

綖援神契曰

亥立制命帝

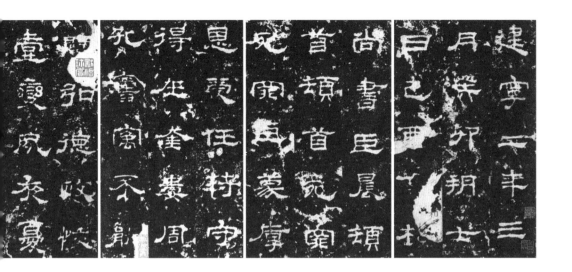

《史晨碑》（墨拓本，局部）

"隶宗秦汉"——当我们学习和欣赏隶书时，都会想起秦汉，尤其是西汉、东汉为后世提供了大量的隶书精品，让后人在学习中握灵蛇之珠，抱荆山之玉，尽得隶书之美。汉代以隶书为典型，成为后人仰望的一座丰碑。汉隶众多，异彩纷呈，譬如建和二年（148）刻的摩崖《石门颂》，高古苍茫，率意开张；延熹七年（164）立的《孔宙碑》，纵逸飞动，神气清爽；延熹八年（165）立的《鲜于璜碑》，朴厚丰茂，古拙方劲；建宁三年（170）立的《夏承碑》，篆籀气度，拙中寓巧；中平二年（185）立的《曹全碑》，清秀婉约，美女簪花；中平三年（186）立的《张迁碑》，坚实倔强，方劲厚重。如此等等，珠玉辉光，星汉灿烂。在这个隶书的宝库里，真可谓一碑一世界，风雅鼓荡，气象万千。

　　在汉代众多隶书作品中，《史晨碑》是其代表作之一。《史晨碑》分为前碑和后碑。后碑刻于东汉建宁元年（168），称《鲁相史晨飨

孔子庙碑》，又称《汉史晨谒孔严后碑》，前碑刻于东汉建宁二年（169），又称《鲁相史晨祀孔子奏铭》《鲁相史晨孔庙碑》。由于刻于一石，则统称《史晨碑》或《史晨前后碑》。此碑前碑17行，每行36字；后碑14行，每行36字。碑中记录了春秋祀孔庙及享礼之盛况，并祈"奉爵称寿，相乐终日，于穆肃雍，上下蒙福，长享利贞，与天无极"。《史晨碑》原在曲阜市孔庙同文门下，现存于汉魏碑刻陈列馆。

在汉隶中，一碑书毕，大抵不留作者名姓。其可征考的有名姓者不多。有人认为《衡方碑》为朱登书，《武斑碑》为纪伯允书，《西狭颂》为仇靖书，《樊敏碑》为刘慥书。《史晨碑》出自何人之手，不得而知。但从前后碑的用笔、结体来看，应为一人所书。前后碑共一千余字，算得上一个大工程了，且能如此精美，不禁让后人对书写者的能力感到惊奇——谁人笔下能如此？那么，他还曾经书写过哪些作品？一位善书者的一生，应该有许多作品才是。这位无名氏善书者引起我们很多的联想。在中国书法史上，除了一些著名的书法家以外，更多的书者没有姓名留下来，时日久远，成了谜。不过可以推测，他们或是瓮牖绳枢之子，或是潦倒困窘书生，或是青灯黄卷下的比丘，或是等级低下的刀笔吏。他们长于书写，不得书名，千百年过往，更是难以稽考。这也使我们在阅读《史晨碑》时，能感受到它的美妙，却难以知其作者何所来，何所往。这样的现象，在整个书法史上委实太多。《史晨碑》是非常成熟的隶书，书艺向来讲究门庭，讲究承启，

倘无门庭、承传，殆无可能如此。那么，《史晨碑》是从何处来？向前追溯，可以发现一些端倪，如《居延纪年简》《甲渠侯官五凤二年名籍简》等，这一批汉简在用笔上已经提按有致、波磔翩翩了。而到了后来的《莱子侯刻石》《三老讳字忌日刻石》，已经展现出书写的整齐构思，走向精细规划，讲究字字排列、对称，逐渐影响到后来的汉碑的章法布局。《史晨碑》必有前人之作为范，巧构思，追有序，以功力践行，成其丰碑，使人在碑前感受端庄雅致之美，不敢有亵玩之心。

作为汉隶中的精品，一千多年过去了，人们还是要提到《史晨碑》，言说《史晨碑》之美。这不禁让我们探讨《史晨碑》的审美价值、它本身具有哪一些美的内在规定性，能够唤起人们审美活动的热情？在一代代的欣赏过程中，人们从不同角度、不同层次认识它、对它进行挖掘，使其审美价值潜能不断得到体现，从而生生不息，美感无限。

气息之美

《史晨碑》流露出来的安和气息使人感到了作品的格调、境界，都在优雅、斯文之中。《史晨碑》是一件多字数的作品，一千余字，按格式而书，每字所占空间相等，求其平整。这就不是一个简易的过程，而是需要较长的时间，持恒的心态、手态方可始终如一。隶书不是草书，没有相互映带、大小不定等变化，更没有点画减省、飞动

跳越的运动状态。隶书的模式比较明显，大小如一，各守空间，相对严密规矩，少了任意信手。作为文学内容庄重肃穆的一件作品，书法家必备恭谨持敬之心，不敢有丝毫苟且。这很像汉代蔡邕《笔论》所说："先默坐静思，随意所适，言不出口，气不盈息，沉密神采，如对至尊，则无不善矣。"唐人虞世南《笔髓论》也说过："欲书之时，当收视反听，绝虑凝神，心正气和，则契于妙。"都是对创作前心态准备的重视。尽管不能考察当时的书写情景，但是就作品本身来观赏思考，可以尝试复原当时的书写状态。气息是一个人修为的显示，渗透在字里行间，虽不能指出、不能抚摸，却能深刻感受。这当然源于作者本人蕴含的文雅之气，若春风暗度，徐徐陌上，人在其中，闲适之意生矣。此人作此书，从容不迫，慢条斯理，于心态上如秋空清朗，手态上如行云徐缓，也就一字一字周全写来，并不因字多而心急手躁。气息如何可以品出一件作品的品位高下？世俗气、市井气、江湖气、乖戾气，如此等等，终不及雅致之气来得珍贵——有什么样的作者，就会有什么样的作品，修养是书法家不可欠缺的。元人陈绎《文说》曾认为："宜澄心静虑，以此景此事此人此物默存于胸中，使之融化，与吾心为一，则此气油然而生，当有乐处，文思自然流动充满而不可遏矣。切不可作气，气不能养而作之，则昏而不可用。"以此来观察《史晨碑》的创作，作者能调畅其气，不使壅滞，以至书写时洗心清明，笔下无火气烟尘。从这个角度看，《史晨碑》的意义在于用一种常情常理来表现，而非使气作势、扭曲夸张、奇怪诡异，这

种自然而然的书写，气息自然不同，也更合于书写的本来状态。

用笔之美

用笔、结体、章法为创作的基本三要素，用笔为微观，结体为中观，章法则为宏观。用笔精粗可以使作品或成或败，亦可以看出作者笔下的功夫如何。《史晨碑》书风典雅秀美、端庄温润，虽为石刻，依然不失雅致，这和其细腻的用笔是分不开的。作者在用笔上持守于细于微，每一个点画都不苟且，求其精到。从用笔方式看（图一），有方笔亦有圆笔，以圆笔居多。方笔显示了点画的硬朗峻厚，而圆笔则使每一个字都流露出圆润，有清露晨流、新桐初引的润泽。譬如"史""君""里""外""县"诸字，按而使之重，重而沉稳；提而使之轻，轻而灵动；转折处稍驻，使其不飘忽。而精彩处是其燕尾，捺笔由轻而重，末了徐徐扬起，潇洒轻盈，整个字顿时活色生香。具备深厚的功夫且沉稳多变，使得字字精美，正中见奇。如果和汉简做一个比较，用笔的水平大大提高了、稳定了，笔画里的艺术性也大大提升了。如果和汉代刑徒砖铭比较，用笔远远离开了粗糙刻画，越发理性和成熟。不过在理性的笔调里，我们还是感到了感性的美妙，感性使用笔多了一些变化之美，譬如《史晨碑》中有不少的重复字，在相同中又有微微的调整，实现了不变之变，从中可以看出书写的匠心。

图一　《史晨碑》中体现用笔特点的字"史""君""里""外""县"

结体之美

平正匀称、偏扁横张是隶书的一个结体特征。《史晨碑》在结体上也遵循此特征，并没有故弄玄虚、扭曲夸张，这也使得字之造型守正持中，不偏不倚，没有大起大落的运动状态。比较《史晨碑》与汉简的差异，可以见到汉简中时有一个长画遥遥垂下，使疏密有了明显的调整，提神提气。《史晨碑》与《夏承碑》相比也不同，《夏承碑》带有篆书笔法，使结体多了不少装饰意味，画意也很明显。《史晨碑》和摩崖《石门颂》相比，《石门颂》在结体上也多肆意开张，以至于散漫无羁。可见隶书中结体同中有异，各有侧重。《史晨碑》在结体上讲究中轴线的作用，或隐或现地确立一个字的中

187

心，然后朝两边展开。对于上下、框架结体则层次等分，不厚此不薄彼，使人觉得作者就是一位擅长平衡空间的高手，恰当、适中，符合普遍的审美心理。古人对于结体之正产生的美感还是很注重的，范温《潜溪诗眼》就认为："以正体为本，自然法度行乎其间。譬如用兵，奇正相生，初若不知正，而径出于奇，则纷然无复出于纲纪，终于败乱而已矣。"结体之正有正的美感，大方舒展、端庄安和，魅力自现。不可否认，在书法创作史上，守正的美感往往为奇异所冲击，奇形异态吸引了欣赏者，而平正反而被认为不够突出，缺乏新意。清人魏际瑞《伯子论文》曾批评过："语言无味，面目可憎，此庸俗人病也。而专好新奇谲怪者，病甚于此。好奇好怪，即是俗见，大雅之士不然耳。"非奇不传越来越成为时俗的欣赏观，书写者也就在创作中更倚重于此，忽略了结体之正的美感。

当然，《史晨碑》显示出的结构之正，并不是如同工匠以直尺规划那般死板周正。《史晨碑》在正中还是有微调使之变化的（图二），

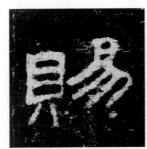

图二　《史晨碑》中体现结体特点的字"赐""献""铭"

188

譬如"赐"字左低右高，左静右动；"献"字左长右短，左正右奇；"铭"字左侧占据了空间，右侧则作揖让状，显示左庄右谐之趣。从中可以看出《史晨碑》结体的不变之变，其不动声色的变化之美，正是其高明之处。

和谐之美

这是从整体的章法构成来欣赏的。作者在书写之前做了一个全面性的思考，即如何将此一千余字纳于一石。这和信手写几个字有很大的差别。字多了，相互之间的关系就复杂了，相互之间的制约也就明显了，所谓难度，就是不拘泥于一字一句之美，而能统一大局。清人金圣叹曾在点评《水浒传》时说过："人亦有言：'不遇盘根错节，不足以见利器。'夫不遇难题，亦不足以见奇笔也。"整篇要和谐统一，不抵牾对峙，不中途生变，更不可于后部笔力不逮而生倦笔。凡此种种，对于长篇的书写，都是对一位书法家的检验。《史晨碑》通篇都规划得严丝合缝，规划已毕，则努力践行这种严密，不懈怠信笔，或在某个局部来一些变动。既是隶书，就始终以隶法书之，使之纯正。当我们阅读北齐、北周的书法时，往往会发现一幅之中，时有隶书时有楷书，还有一些篆书，或篆意的图案，有趣则有趣，然整体难以言说和谐，亦非佳作。宋人姜夔《白石道人诗说》认为："作大篇，尤当布置：首尾匀停，腰腹肥满。多见人前面有余，后面不足；前面极工，后面草草，不可不知也。"姜夔之说点到了长篇的书写要领——

不能一以贯之，通篇的章法和谐就难以做到，此时，乱象生矣。尽管隶书不似草书，没有萦绕牵连，也没有大小突变，更没有迅疾的运动状态和那么多的纵横捭阖的气势让人目击惊奇。如果说一幅多字的行草书的章法是由一股豪气贯穿着，波澜涌动，浑然一体，不可字摘，那么一幅多字的隶书，它的章法依然是闲云出岫般地平和从容。在《史晨碑》的内部，每个字自有自己的空间，虽不相连属，却有意态在内，点画顾盼，痛痒相关，这就是笔断意连的美妙。有整体的恢宏端庄，有璎珞相接的绵密，有珠玉陈列的圆满。同时，字距行距均有较大留白以显疏朗，使人观之犹如在山阴春景里。由此可以想见书写者的良苦用心，正是因为书写者的用心良苦才构成如此的完好格局。由于和谐统一，又如垂柳夹道，春风拂面，使人不胜欣悦。

自然之美

《史晨碑》不是墨迹本，故欣赏不到墨色的丰富表现。《史晨碑》为石刻书法，是书者书写之后，由刻工镌刻而成。书法史上有许多的石刻书法，都是书者和刻工的合作。由于不是一个人所为，往往呈现出不同的结果，有的书优刻劣，有的书劣刻劣。所幸《史晨碑》书优刻优，堪称合璧。虽无墨色之变，却能让人感受到书写时的自然之美。书写是一个过程，尤其书写这一千多字，其过程对于心态、手态都是一种检验。心态自然了，手态就自然；心态轻松了，手态当然轻松。从笔调上看，《史晨碑》的书写是很和顺的、寻常的一种进

展，如同日常生活中的书写，不需特别强调。虽然面对这样郑重的内容，书写者心持恭敬，然而不矜持不紧张，亦无装腔拿调。一个人掌握了技法之后，随时都可以进行书写，就看笔意如何了。往往因为有意，使笔调变了形走了样，反倒离自然程度甚远，不及寻常的轻松书写。有的刻工凿刻时，不能依自然字形忠诚刻去，而自作主张，自以为是，圆笔方凿，圭角毕露，往往刻板，习气生矣。一方碑的美感如何，也就系于书者、刻工，双方都须循自然之道。宋人蔡居厚《蔡宽夫诗话》认为："天下事有意为之，辄不能尽妙。"明人谢榛《四溟诗话》也认为："自然妙者为上，精工者次之，此着力不着力之分。"可见，持一份自然之心态、手态作书是何其重要，自然更能显出真实，显出书写时的手上感觉。《史晨碑》的一笔一画都在轻松中，并无刻意求其动感，通篇亦无惊人处，显得波平浪静，天宇平阔。一个人秉持平常之心，把书写视为寻常之事，整个过程反而顺畅起来——很坦然，很真切，很自在。雕琢之弊往往起于意，意驱之于手，于是一篇写罢，技法上没有什么可挑剔的，表现也很充分，却流露出了用意、用力过甚的痕迹，反倒失却手感的自适。自然环境中的植物是最本真的，风来雨往自然生成、长成，循自然之道开了谢了，枯了荣了，并无一点矫饰。《史晨碑》就像一株自然之树，虽枝繁叶茂，却不假雕饰，从容地起笔、收笔；快则快，缓则缓，进入书写的无所挂碍境界了，一切都敞开了、澄明了。千百年过往，这种自然之质还为后人感慨。

《史晨碑》成为汉隶中的精品，赢得后人很高的赞誉。清人孙承泽认为"字复尔雅超逸，可为百世楷模，汉石之最佳者也"（《庚子销夏记》），从"尔雅超逸"角度来说，《史晨碑》的确没有尘俗气，清新优雅，可为范例。清人方朔认为："书法则肃括宏浑，沉古道厚，结构与意度皆备，洵为庙堂之品，八分正宗也。"（《枕经堂金石书画题跋》）这又是从外在的品相和内在的蕴含来评说，它庄重典雅，摒弃了草莽轻率，有如庙堂之器，神情自若，令人有敬畏之感。清人康有为则称许其"虚和"，非强力而为，清淡平和，虚灵浑穆，则是上上境界了。《史晨碑》给了后世一个绝好的范本，也有着很现实的意义，如何认识中正之美，如何持守创作心态，如何表现，都可以在《史晨碑》的欣赏中找到答案。千年忽忽而过，人们依旧在欣赏、学习《史晨碑》，并不因为时日久远而淡漠，而是更为倚重，将其列为经典。

柒

《曹全碑》：秀美飞动，逸致翩翩

汉碑

刘涛 / 文

《曹全碑》（墨拓本）

原碑东汉中平二年（185）十月立，现藏于西安碑林博物馆

194

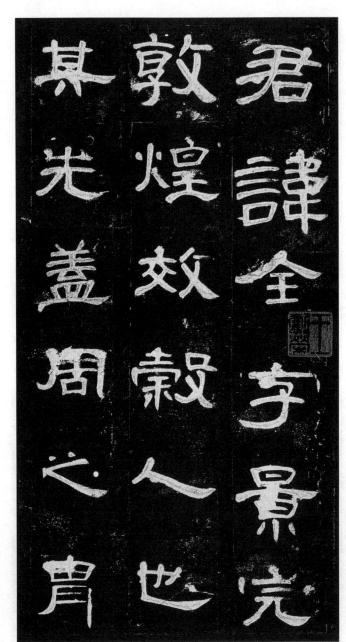

君讳全，字景完，敦煌效谷人也，其先盖周之胄，

《曹全碑》（墨拓本，局部）

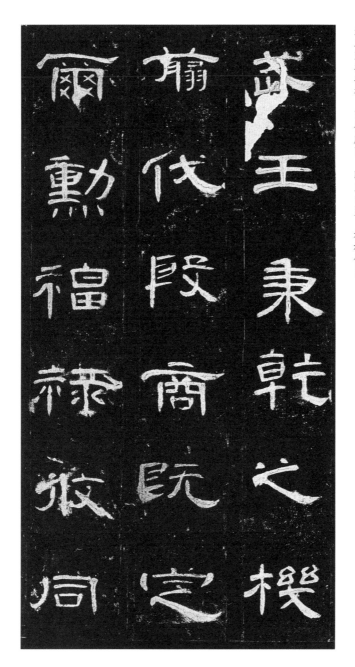

武王秉乾之机，翦伐殷商，既定尔勋，福禄攸同，

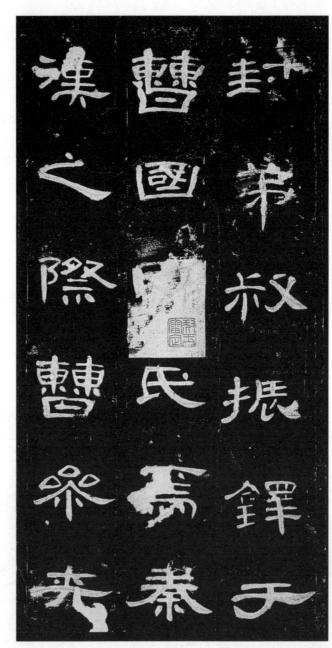

封弟叔振铎于曹国，囿氏焉。秦汉之际，曹参夹

198

辅王室世宗廓土斥竟子孙迁于雍州之郊分

199

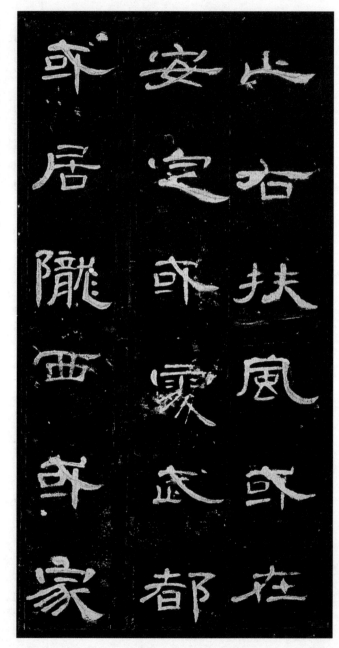

200

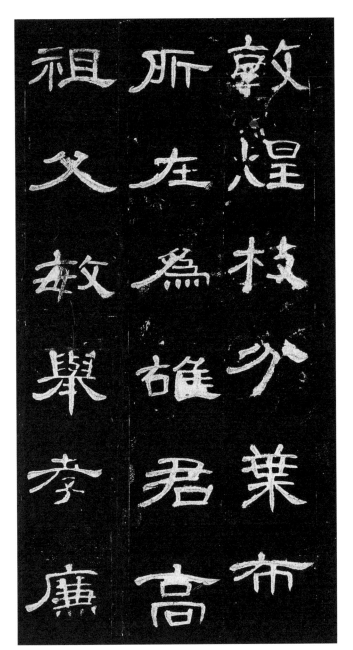

敦煌。枝分叶布，所在为雄。君高祖父敏，举孝廉，

201

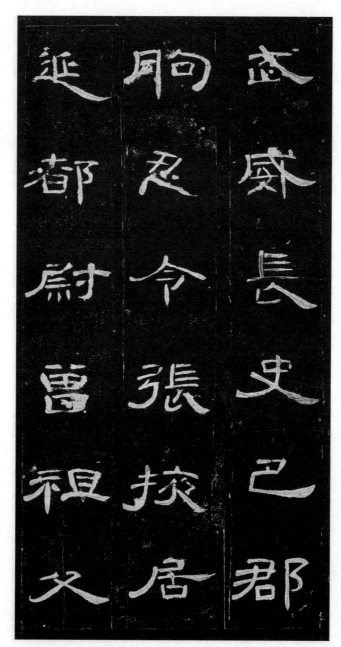

武威长史、巴郡朐忍令、张掖居延都尉。曾祖父

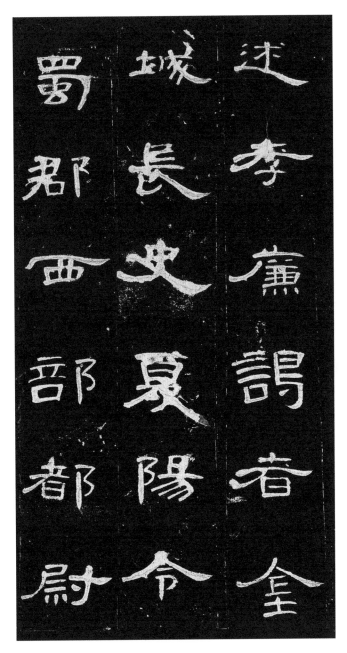

述，孝廉、谒者、金城长史、夏阳令、蜀郡西部都尉。

安定烏氏都
平居隴西於家

敦煌枝分葉布
所左為雄君高
祖父教舉孝廉

武威長史己郡
駟忍令張掖居
延都尉曹祖父

述李廉謂者全
城長史夏陽令
蜀郡西部都尉

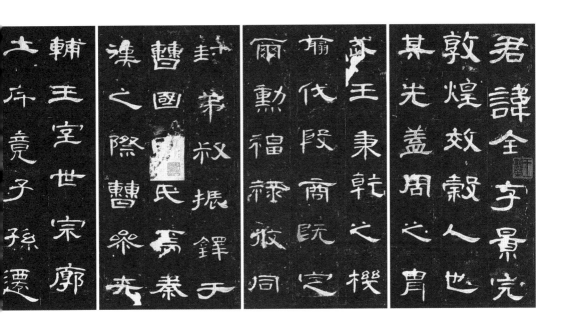

君諱全字景完
敦煌效穀人也
其先蓋周之胄

武王秉乾之機
翰伐段商阮定
爾勳福祿攸同

封弟叔振鐸于
曹國因氏焉秦
漢之際曹參夾

輔王室世宗廓
土斥竟子孫遷

《曹全碑》（墨拓本，局部）

205

汉朝的书写，通行隶书。汉碑上的隶书是汉人的精心之作，风格各异。

　　汉碑是纪念性石刻，高度大多在两米至三米之间。按碑文内容，分为墓碑、祠庙碑、功德碑、纪事碑等。北宋欧阳修注意到一个现象：铭文之碑，西汉无，东汉始有。此后也出土了一些汉碑，至今未见西汉碑。

　　东汉中后期，立碑成为风尚。书家耳熟能详的汉碑名作，书刻年代都在桓帝、灵帝时期，例如《乙瑛碑》《礼器碑》《张景碑》《孔宙碑》《封龙山颂》《西岳华山庙碑》《鲜于璜碑》《衡方碑》《史晨碑》《韩仁铭》《熹平石经》《尹宙碑》《祀三公山碑》《白石神君碑》《曹全碑》《张迁碑》等。

　　汉碑名品各有特点，也有共同特征：结字取横势，横平竖直，突出横向笔画，横画有波挑，撇捺左右翻挑。这种正规的隶书样式，晋人名为"八分"。

明朝后期的万历初年，陕西郃阳县莘里村（今陕西合阳）出土一块无碑额的汉碑，刻于汉灵帝中平二年（185）十月。此碑是当时郃阳县的吏员为县令曹全（景完）树立的功德碑，故名《汉郃阳令曹全碑》，简称《曹全碑》，或称《曹景完碑》《郃阳碑》。

碑阳刻碑文二十行，满行四十五字。碑文分为两个部分：前为叙事的"序"文，十七行；后为赞颂的"铭"辞，两行；空三行，在碑边的下端署"中平二年十月丙辰造"九字。《曹全》碑阴题名，每人一行，有五行只见一至三字。晚明金石家郭宗昌说："名字不备，当是书石阙略，非剥蚀也。"（《金石史》）有五十二人标明身份姓名字号，外籍者标明籍贯："处士"一人第一列，籍贯河东，"县三老"二人第二列，"征博士"一人第二列，"故吏"四十四人第二列二十二人、第三列五人、第四列十七人，"义士"四人第五列，三人标有籍贯，河东、颍川、安平。有二十三人名下记有捐款数额，共一万五千七百钱。

《曹全碑》出土时完好如初，后移置郃阳县城孔庙内，搬运时碰损右下角，第一行末"因"字半缺。明末因大风折树压碑，碑断裂，自首行第二十八字"商"至十九行第二十二字"吏"，斜裂一道，残损十余字。后移存于西安碑林博物馆。

万历年间，《曹全碑》的出土是一个重要发现，当时金石家赵崡就道出了《曹全碑》的珍贵之处："碑文隶书遒古，不减《史卒》《韩

敕》等碑，且完好无一字缺坏，真可宝也。"（《石墨镌华》）

清初隶书名家郑簠学汉碑，体会到《曹全碑》"汉法毕真"，"古人用笔，历历可见"。（张在辛《隶法琐言》）书家王澍说："汉隶碑版极多，大都残缺，几不能复识矣，惟《曹景完碑》，犹尚完好可习。"（《翰墨指南》）嘉庆年间，书论家朱履贞论及汉碑，推重《曹全碑》"于汉碑中最为完好，而未断者尤佳"，"汉人真面目，壁坼、屋漏，尽在是矣"。（《书学捷要》）

清初金石学大兴，访故物、拓古碑、藏拓本，蔚为风气。隶书之风也为之一变，专尚汉碑，汉隶古法得以复兴。

存世的汉碑中，《曹全碑》较为清晰，字画完好，书家临写汉碑不再是雾里看花，千年来恍若"天机"的汉隶古法展露无遗。而且可由《曹全碑》的笔法推及其他汉碑，使那些斑驳的汉碑的价值也显现出来。明清之际的周亮工清醒地意识到这一点，与友人书简说："《郃阳碑》近今始出，人因《郃阳》而始知崇重《礼器》，是天留汉隶一线，至今日始显也。"

郑簠、朱彝尊是清初复兴汉隶的开拓者，两人都得益于《曹全碑》。郑簠早年学宋珏隶书，与当时王时敏的隶书同类。中年以后改弦易辙学汉碑，摹写《曹全碑》《礼器碑》《乙瑛碑》等。他追踪汉隶古法，得力《曹全碑》尤多，成就了自己的隶书风格。朱彝尊学识宏富，尤其喜好金石之学。他专学汉碑，于《曹全碑》用功最勤，

用笔舒展飘逸，结体方扁端庄，极似《曹全》隶法。稍晚的学者杨宾认为，至朱彝尊学《曹全碑》，而后《曹全碑》行于世。

清朝的金石家、书家收集汉碑拓本，临摹汉碑隶书，也品评汉碑。许多简约的品题，是审美的鉴赏，也是提示作品的特点。

汉碑的书写者，自是遵循当时通行的隶书正体，却各有自己的习惯手法，所以一碑有一碑的笔调，呈现出书写的多样性。朱彝尊见到的汉碑拓本甚多，他不但评点各碑风格，也于"异"中见"同"，将汉碑隶书的风格分为"方整""流丽""奇古"三个类型，举其主要碑目，所谓"分其类，使相从"。他说：

> 汉隶凡三种：一种方整，《鸿都石经》《尹宙》《鲁峻》《武荣》《郑固》《衡方》《刘熊》《白石神君》诸碑是已。一种流丽，《韩敕》《曹全》《史晨》《乙瑛》《张表》《张迁》《孔彪》《孔宙》诸碑是已。一种奇古，《夏承》《戚伯著》是已。惟延熹《华山碑》正变乖合，靡所不有，兼三者之长，当为汉隶第一品。（《跋汉华山碑》）

其中，"流丽"一类的汉碑，朱彝尊举有七种，除《张表碑》《孔彪碑》之外，其他五种都是汉碑隶书的经典之作，也是书家临习的汉碑名品。

流丽者，流畅而华美。按这个标准衡量，《曹全碑》（图一）是流

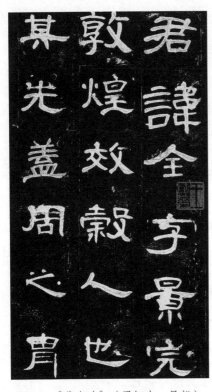

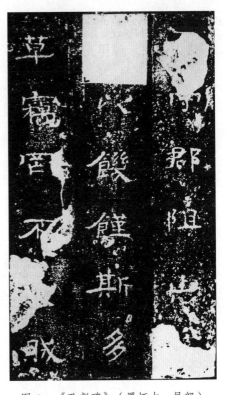

图一　《曹全碑》（墨拓本，局部）　　　　图二　《孔彪碑》（墨拓本，局部）

丽的极品。朱彝尊归于此类的其他汉碑，与《曹全碑》相比，《孔彪碑》（图二）笔画流畅，但秀润不及。"孔庙三碑"的《乙瑛碑》（图三）方整厚重、《礼器碑》（图四）纤劲清俊、《史晨碑》（图五）矩度森严，都有端严整饬的一面，不及《曹全碑》用笔流畅。《张迁碑》（图六）笔厚形方，朴拙有余，秀逸不足。

　　清朝学者和书家品评《曹全碑》，各有说辞，却不离"流丽"。孙承泽称"字法遒秀，逸致翩翩"；万经赞为"秀美飞动，不束缚，不

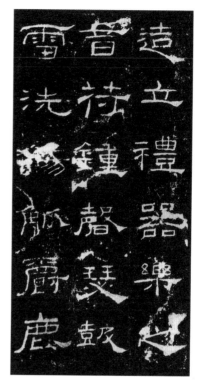

图三 《乙瑛碑》（墨拓本，局部）　　图四 《礼器碑》（墨拓本，局部）

驰骤，洵神品也"；郭尚先指为"秀逸"；康有为许以"秀韵"，又称"以风神逸宕胜"。（康有为《广艺舟双楫》）

晚清书家潘存对《曹全碑》的流丽有个形象的比喻："分书之有《曹全》，犹真、行之有赵、董。"

《曹全碑》隶书，用笔技巧横出，字态用意各殊。流丽而自然，精致且遒逸。这里从书法的"基本面"试着分析。

211

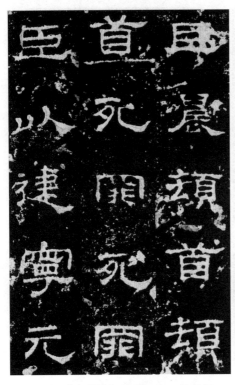
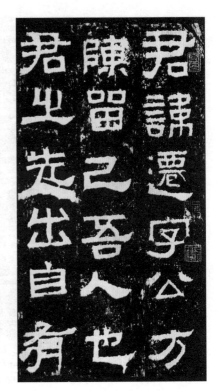

图五　《史晨碑》（墨拓本，局部）　　　图六　《张迁碑》（墨拓本，局部）

用笔与笔画

用笔动作决定笔画形态。笔画形态是用笔动作的微观记录，显示书法作品的基本气质。

说到汉代隶书的用笔，人们通常专注笔法，忽略与用笔相关的执笔姿势。秦汉时代，执笔写字是"单钩斜执"。汉人的斜执笔，笔与载体的夹角小，便于运指写小字。那时是执简书写，手腕不抵案，悬

肘写字，但大臂贴着身体做支撑点。

汉人日常的简牍字迹在厘米之内，汉碑隶书三厘米上下，字形之大小，笔画之粗细，就有用几分笔的讲究。一般来说，简牍上的细书小字，用笔尖写，即使写隶波，用一分笔也有余裕。汉碑上的大字，《礼器碑》细画用一分笔，隶波用二分笔；《乙瑛碑》笔画厚，用二分笔；《鲜于璜碑》笔画方厚，须用三分笔；《曹全碑》的细笔不像《礼器碑》那样纤细直劲，粗笔又不像《乙瑛碑》那样浑厚，笔画粗细对比不明显，用足一分笔而已。

《曹全碑》的短笔细画，顺势而就。横折之笔，侧笔而下。竖画或直或斜，多劲挺；长竖引笔而下，如悬针。长撇长捺，舒展开张。横画或曲或直，俯仰自如；长横垂头扬尾，尤为显眼。横画的起笔，有两种笔法：一种是朝左逆向按笔，形成"蚕头"；另一种是顺向按笔，类似楷书起笔（这种用笔多见于短横）。书写者的运笔动作连贯流畅，如行云流水，笔姿灵动活泼，接近手写体，仿佛隶书中的行书。

字形与结体

人们把"蚕头燕尾"看作汉隶的显著标志，这是横画的特征。我们看到，汉隶因为"横平竖直"而体态平正，因为"撇捺分张"而字势生动。这两条应该是汉隶的重要特点，既概括了隶书四种基本笔画的特点，又道出了规约汉隶结构的基本方式。

汉碑的书写者，在整齐的前提下，用笔的曲直向背，笔画的方圆肥瘦，字形的方扁大小，结构的疏密欹正，各自取舍，各自发挥，也就有了不同的书法面貌。

字形

早期隶书带有篆书痕迹，字形纵长。成熟的隶书有波磔，字形或扁或方或长，总以横势为主，汉简隶书如此，东汉的碑刻隶书也是如此。

不过，汉末灵帝时期的碑刻隶书，字形趋向饱满方整。这类隶书的标杆是朝廷为正定"六经"文字而刻立的《熹平石经》。石经碑共有四十六碑，立于洛阳太学门外。为了昭示经典文字书法的严肃性，石经写得极为严整：笔画方厚，撇捺收束，大小如一（图七）。通常写为扁形的"九""公""也""十""之""已"等字，也写成方形。《熹平石经》是汉末隶书的标准形态，当时"观视及摹写者，车乘日千余两，填塞街陌"，"后儒晚学，咸取正焉"（司马光《资治通鉴》）。曹魏官刻的《上尊号奏》《受禅表碑》，以及《正始石经》三体中的隶书，都是承袭东汉的石经体。

《曹全碑》刻于《熹平石经》之后，但《曹全碑》见不到"取正"石经碑方整化隶书的痕迹。《曹全碑》因应每个字的结构类型而变通，"方长大小，全无定体"，字形有扁、有方、有长，但以横势为主。《曹全碑》偏处关中郃阳一隅，估计书写者是沿袭关中相传的隶书风尚。

214

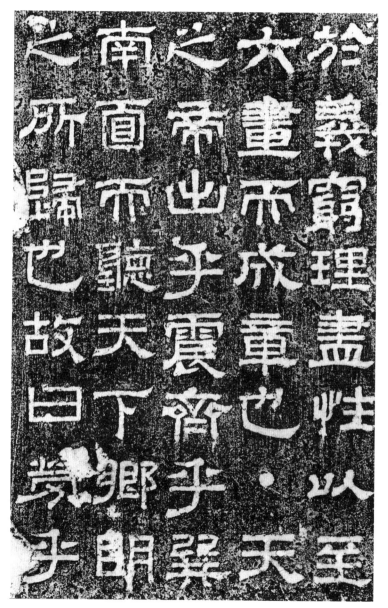

图七　《熹平石经》（墨拓本，局部）

结体

每个汉字由数量不等的笔画组成，结构各异。书法意义上的结体，是联结笔画搭构汉字形象的技艺，见书写者的匠心。

《曹全碑》结体因字而异，各有姿态。如果与方整一类的汉碑放在一起比较，《曹全碑》的姿态愈显生动秀逸。

汉朝人写隶书，结体如何见姿态，如何显美感，应该总结出一些规律，但没有见诸文篇。所见者，都是楷书的结构法（结字法之类的文篇，早者是传为初唐欧阳询《三十六法》，明朝李淳《大字结构八十四法》，最详者乃晚清黄自元《间架结构九十二法》）。以今视昔，汉隶因为"横平竖直"而体态平正，因为"撇捺分张"而字势生动，也许这也是汉人的结构法。

隶书与楷书是不同的书体，笔画形态相异，结构方式不一样。但是，楷书与隶书有直接的渊源关系，而且都是"笔画化"的正体字，有些结字的原则是相通的，我们可以借鉴楷书的某些"结构法"来了解隶书的结构方法。这里采用表格的方式（表一），列出《曹全碑》结构法及相关例字，略加说明。

表一 《曹全碑》结构法例字表

结构法	结构说明	《曹全碑》例字
天覆法	首笔横画长，覆盖其下	西、百、丙、面、雨、而
上宽法	上宽而下窄	曹、士、高、节、茅、荆、前、首、商、旧、育、寡、害、守、官、云、费、老
盖下法	上部"人"分张，整个字左右均分	令、贪、金、舍、全、合
地载法	上部窄，末笔横画长，载起上画	里、丰、登、直、且
分疆法	左中右并立不让	织、职、缤
中正法	左右笔画或结构对称者，左右呈均势	平、水、灾、中、六、朱、其、本、共、尚、典、秦、冈、王、承、丞、曾、乐、南、山、各
中钩法	长钩向左延展，妍生偏正	于、子、字、学、李、季、事、宁
偏正法	左边偏旁小，右边部件为主	嗟、获、残、烬、扰
左展法	结构紧凑，撇画翻挑	户、石、后、广、角、产、分、名、州、廉、为、乃、乡

结构法	结构说明	《曹全碑》例字
右展法	结构紧凑，伸展戈钩的隶波	城、戚、咸、戊、哉、贼、武
下宽承上法	上小，下大，撇捺的交点对正中	文、史、大、夫、父、夷、美
以小成大法	捺笔、竖弯钩伸展，其他部件紧凑	述、近、迎、遂、遭、还、退、造、逆、延、建、廷、也、巴、之、人、民、恩

　　字中的笔画有长有短，有主有次。书法的主笔，是指书家有意突出的某个笔画，就像戏剧中安排的主角。主笔不但是字中显眼的笔画，也是展现隶书姿态的关键笔画。

　　汉碑中，《曹全碑》所见主笔最为显著。例如，"世""母"等字的长横（图八）；"毕""年""修"等字居中的长竖（图九）；"功""为"等字的长撇（图十）；"之""赴""述""延"等字的长捺（图十一）。"学""季"等字的竖钩（图十二），"孔""既"等字的竖弯钩（图十三），"民""哉""戊"等字的斜钩（图十四），"急""惠""忍"等字的卧钩（图十五）——这四种隶书的钩画，形同捺笔。"史""父""令"等字的长撇长捺（图十六），则是对称的双主笔。

　　可以看到，隶书的横、竖、撇、捺、钩都可用为字中的主笔。但横画主笔远多于竖画主笔，而且长撇、长捺、钩画都取斜横之势，从

图八　母

图九　修

图十　为

图十一　延

图十二　季

图十三　既

图十四　戊

图十五　忍

图十六　"史" "令"

而突出了《曹全碑》字势横张的特点。

汉字结构千变万化，以字中哪一笔做主笔，因应汉字的结构而定。比如长横用为主笔，"面"字主笔在上，"安"字主笔居中，"直"字主笔在下。

《曹全碑》的主笔有主次之分。居主位的主笔，往往处于字中显要的位置，非常突出，但凡贯通左右的横画、卧捺以及长竖，皆属此类。次位的主笔处于字结构的一隅，不是太醒目，如"程"之"呈"的末横，"鄉"之"乡"的长撇，"家""以"等字的末捺，"既""规"等字的竖弯钩，"听"字的卧钩等，这样的字例很多。

有了主笔，字中其他笔画就要相应收敛，让位于主笔、烘托主笔，字中的笔画就有了明显的对比关系：一面是收敛从属笔画的整饬，一面是纵放主笔的生动。所以，突出主笔是结字的"擒纵弛张之术"。前面表格所列《曹全碑》的结构法，大多有主笔的作用。

《曹全碑》中，许多字并无主笔，书写者将字中的偏旁、部件写

作横式。例如，"氵"的三笔写长作横式；"宀"的纵笔短，横笔长；"口"也取横式，使字的结体横张起来。

突出横势是表现隶书姿态的重要手段，而非唯一手法。书写者因应字的结构而变通，才能使每个字各尽其态。这里试举《曹全碑》变通的字例：

"曹"字，上下结构。碑文中，碑主姓氏之曹，取篆书结构。（此字早见甲骨文、金文。篆书中，二"东"并立为一字，《说文·东部》曰"二东，曹从"。）将上部二"东"并拢，下面"曰"与上部宽度相当，形整而长，但扁"曰"突出了横势（图十七）。名词"功曹"之"曹"写为"曺"，以首笔长横突出横势，其他部件收窄（图十八）。碑阴"功曹"之"曹"写为今体（图十九），字形长，乏姿态。

"万"字，上下结构。此字之变通，在"禺"之"内"这个部件：一种是对称式，结构茂密，形整而偏长，其法是："内"的外框收窄，将居中的"厶"写大，使"内"显得饱满（图二十），即"计白当黑"之法。另一种取上密下疏的结构，"内"外框明显宽于上部的"田"，而"厶"小而紧凑，以"内"的横扁突出（图二十一）字的横势。

"门"部，左右部件对称。横张的手法有两种：其一，将"门"旁左竖的收笔向外翻挑，强化横势，如"阙""闲""开"等字（图二十二），类似的"同"字亦取此法；其二，将左右两边对称的竖画写短，形整而扁，如"闵"字（图二十三）。

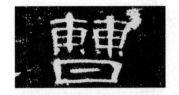

图十七　曹（碑阳）

图十八　曹（碑阳）

图十九　曹（碑阴）

图二十　万

图二十一　万

图二十二　开

图二十三　闵

图二十四　计

图二十五　羽

图二十六　萷

图二十七　攻

　　"计"字（图二十四），左右结构。右边"十"的竖笔写在横画的左侧，靠近"言"旁，不但结字紧凑，而且突出横画的舒展。

　　"羽"字（图二十五），相同部件的并列结构。让左右两个长形部件适当间离，钩笔平挑，既字形宽展，又有姿态。因为"习"的三个笔画是右包左，右实左虚，书写者变通为左大右小，左高右低，求得字势的平衡。

　　"萷"字（图二十六），上下结构。为取横势，将"羽"写在"刂"下，均缩小，与"月"同高，字势如横张的"前"字，却有疏密对比。

图二十八　民

"攻"字（图二十七），左右结构。"工"横扁，"攵"纵长，上齐，紧凑；"攵"的捺笔舒展，与"工"的下斜横形成开张的呼应关系，字势横张。

"民"字（图二十八），独体。前面四笔短促，布于字的左上部，收束而形整；末笔戈钩（隶书写成斜捺）作主笔，从左而右斜穿而下，补足字形的宽度，又字态生动，一举两得。

章法

章法是指整幅书作中字与字、行与行之间的排列方法。常见的章法，一种是纵成行、横无列，最早见于甲骨文、金文（图二十九）；一种是纵成行，横成列，整齐如仪，初见于金文（图三十）。

整齐的章法，规范的正体，端庄的结构，这是金石文字的"标准配置"，也是礼仪制度在文字书写上的体现。

汉朝刻碑，为了保证章法整齐，都有界格。在界格中写字，仍有

224

一个纵横整齐的问题。篆书是单纯的"线"结构，"随体诘屈"较为自由，字形大小容易一致，也就容易排列整齐，东汉篆书《袁安碑》（图三十一）就是一个例子。隶书笔画形态多样，长短不一，或平直，或欹斜，都有规约，变化的余地较小。《熹平石经》为了章法整齐划一，结构像篆书那样充满界格，使字形大小相当。这种方整化的结字，却付出了结体无姿态的代价。

《曹全碑》注重字的姿态，而姿态因字的结构而变。比如"俊""事""章"等字取纵势，"以""曰""亡"等字取横势，反之则失态。因为字形长短不一，如果把字写在界格正中，横列的字就会错落不齐。为了让方格内大小不一的字形整齐起来，书写者采取了两种方法：

一种是横列整齐法。方格内，每个字的位置偏上，使横列的每个字的上端平齐，形成整齐的横列。之所以采用这种"上齐下不齐"的方法整齐横列，在于汉字起笔在上方，容易对齐字的上端。

一种是纵行整齐法。利用长横以及左右伸展的撇、捺，让每个字的宽度大体相当，使纵行整齐起来。前面《曹全碑》结构法例字表中，有八种结构法的字例是利用横、撇、捺延展横势，都关系到纵行整齐法。

《曹全碑》碑阴与碑阳同出一人之手。碑阴只有界栏，章法有行无列，书与刻较随意，字要小于碑阳（图三十二）。尽管如此，其碑阴隶书还是得到一些金石家、书家的赞赏。晚明金石家郭宗昌《金石

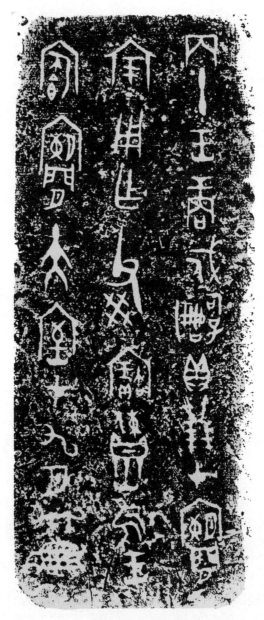

图二十九　殷商《戍嗣子鼎铭》（墨拓本，局部）

图三十　西周中期《墙盘铭》（墨拓本，局部）

图三十一　东汉篆书《袁安碑》（墨拓本，局部）

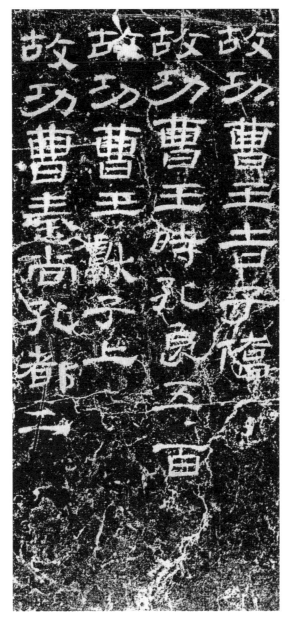

图三十二　《曹全碑》碑阴题名（墨拓本，局部）

229

史》说:"(碑阴)书法简质,草草不经意,又别为一体,益知汉人结体命意,错综变化,不衫不履,非后人可及。"清朝书家朱履贞《书学捷要》说:"碑阴五十余行,拓本既少,笔意俱存。虽当时记名、记数之书,不及碑文之整饬,而萧散自适,别具风格,非后人所能仿佛于万一。"

碑阴结体平正规矩,字形扁、方、长皆有,刻法也是双刀刻,相对于碑阳,碑阴可以说是"不经意",却算不上"不衫不履",也称不上"错综变化""萧散自适",更够不上"别为一体"。如果碑阴隶书像东汉刑徒砖文(图三十三)那样"草草",以刀代笔,单刀急就,或许就"别具风格"了。

晚清康有为注意到碑阴结字平正,认为"《曹全》碑阴逼近《石经》"(《广艺舟双楫》)。《熹平石经》是方整化隶书,而《曹全》碑阴结字并不整饬,笔画不方也不厚,说"逼近"《石经》,有些牵强。

尽管有些金石家、书论家赞许碑阴隶书,但作用甚微。书家临写《曹全碑》,从来取法碑阳中精致的隶书。人们椎拓《曹全碑》往往只取碑阳,以致传世的碑阴拓本甚少,今日影印的《曹全碑》也很少见到其碑阴。

汉朝人书碑,不署名,后人不知为谁所书。这与唐碑大不相同。我们看到,《华山碑》碑文后面附记刻碑经过,自弘农太守及掾吏,以至工匠,姓名俱全,唯缺书写者。

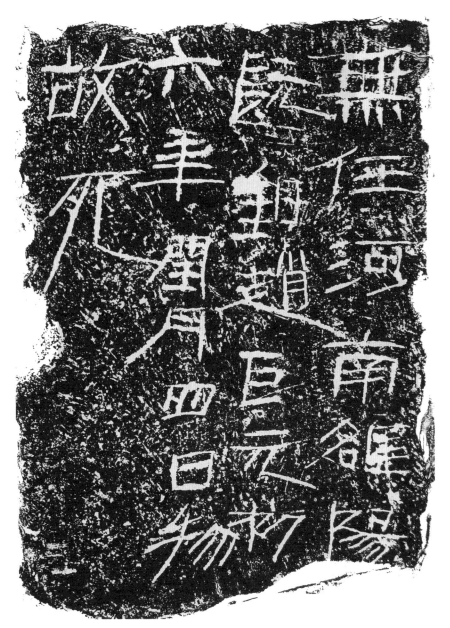

图三十三　东汉刑徒砖《赵巨砖》（墨拓本，局部）

231

当年立于太学的《熹平石经》碑群，洋洋大观，所谓"蔡邕书丹"是出于《后汉书·蔡邕传》的记载。蔡邕也是文学家，曾为许多人撰写过碑铭，因此后人曾将一些汉碑附会为蔡邕所书。

汉碑上的隶书，一如汉简书迹，率为文吏所书。

汉朝的文吏"能书会计，治官民，颇知律令"（《居延汉简甲乙编》）。其中的"能书会计"，远接"六艺"中的"书""算"。文吏要办理文牍，必以"能书"为先，是最基本的能力。西汉初期，朝廷就设立了课吏的考试制度，以保证文吏具备文字书写的技能。考试内容分为两个部分：一是识读古文字的能力，所谓"试史学童以十五篇，讽书五千字以上"（《张家山汉墓竹简》之《史律篇》），即识读西周相传的大篆字书《史籀》十五篇；二是考查书写能力，试以"秦书八体"，即大篆、小篆、刻符、虫书、摹印、署书、殳书、隶书。说是"八体"，若按文字组织结构来分，不外篆书、隶书两大类。西汉末王莽当政，文吏需要掌握的书体，改为"古文、奇字、篆书、佐书、缪篆、鸟虫书"，简称"新莽六书"，字体仍在篆、隶两大类型范围内。经过考试的文吏，本已训练有素，又长期从事文字书写，书技娴熟，而且写碑者必由文吏中的善书者为之，所以，汉碑隶书写得如此精佳也就不足为奇了。

捌

《张迁碑》：端直朴茂，方正尔雅

汉碑

王学雷 / 文

《张迁碑》（墨拓本）

原碑东汉中平三年（186）二月立，现藏于山东泰安岱庙

故吏孫什高錢五百　故吏韋閏德錢五百　故吏范公國錢七百　故吏韋德寶錢五百　古吏范臺孝錢八百　故吏韋伯孝節錢八百　故吏范府卿錢七百　古吏范李節錢七百　故吏范世宗錢八百　古文沇文齊公錢千　故吏韋金石伯錢二百　故向邑世節錢五百　守令韋元德錢五百　從事事韋光節錢五百　從事韋□□錢□　從事韋□□錢□　□□安國長韋□玲錢五百

故吏韋驩鬿錢三百　故吏范氏德錢□　故吏韋利甫祖錢□　故吏范德吾錢三百　故吏韋本伯方世錢三百　故吏范國輔錢三百　故吏韋成公明德錢四百　從韋原宣錢四百　故吏韋容人□錢四百　故吏韋元輔緒錢四百　故吏韋哉節十四錢四百　故吏范巨戶錢百　故吏韋排山錢□百　公道錢□百

故吏韋孟光錢五百
故吏韋孟平錢三百
故守令韋元孝錢五百

君讳迁，字公方，陈留己吾人也。君之先出自有

《张迁碑》（墨拓本，局部）

周，周宣王中兴，有张仲，以孝友为行，披览《诗·雅》，

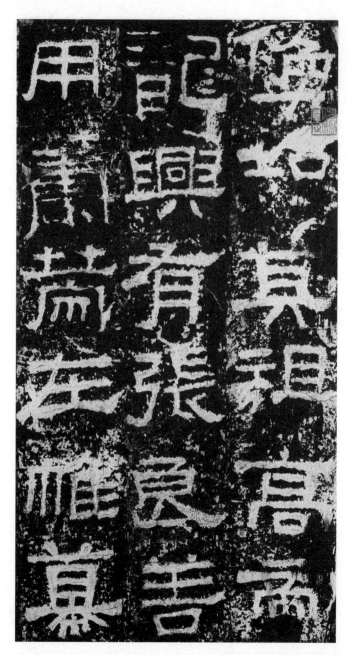

焕知其祖。高帝龙兴，有张良，善用筹策，在帷幕

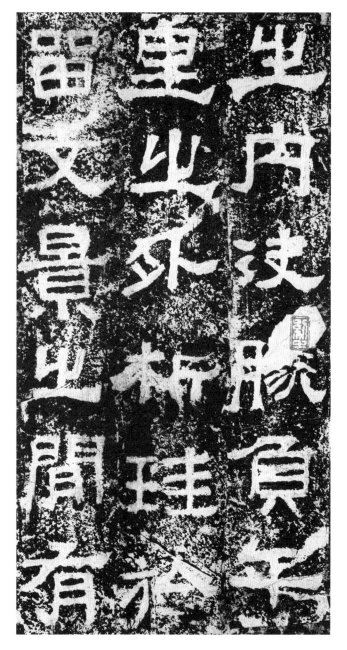

之内，决胜负千里之外，析珪于留。文景之间，有

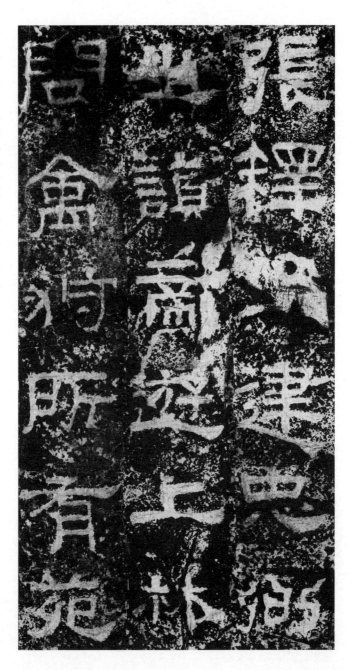

张释之，建忠弼之谟。帝游上林，问禽狩所有。苑

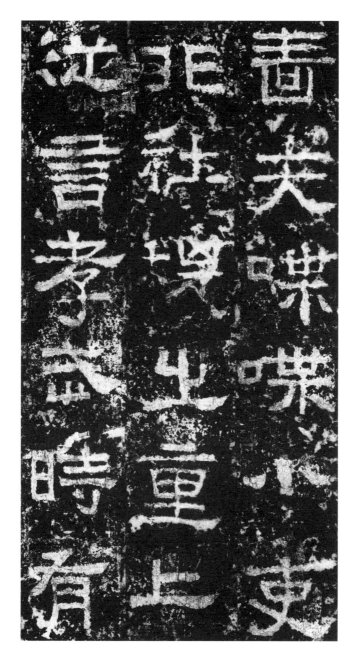

嗇夫喋喋小吏，非社稷之重。上从言。孝武时，有

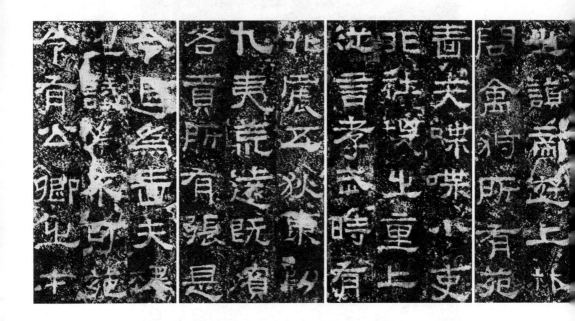

詣蔿迠上

閶禽狗所有苑

壽芙喋喋小吏

非徒□生重上

非言孝武時有

非廬五狄東

九夷荒造既資

各貢所有張是

令迠為壺夫

□議□□切苑

今有公卿坐十

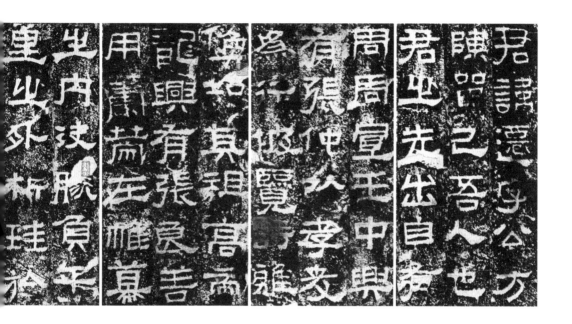

《张迁碑》（墨拓本，局部）

东汉之际，树碑立石之风盛行，尤其在中后期尤盛，虽渐衍为流弊，却也因此为我们留下了许多碑刻实物，成为后来人们学习隶书最主要的取法对象。从这个角度说，可谓沾溉后学匪浅。汉碑中有许多名品，如《礼器碑》《乙瑛碑》《曹全碑》《史晨碑》《华山碑》等，当然，还有一块大名鼎鼎的《张迁碑》，自然也很受重视。有人说："如果仿《龙门二十品》之例，由今天的书法专业人士编选一部《汉碑二十品》，其中一定有《张迁碑》；即使提高标准，只选十品，乃至四品，也会有《张迁碑》。可以无例外地说，只要学习过隶书，都曾临摹过《张迁碑》。"如此说明《张迁碑》的影响力，实算不得夸张。《张迁碑》亦与《礼器碑》《曹全碑》《史晨碑》，被誉为"四大汉碑"。

《张迁碑》碑额篆书两行（图一），题"汉故穀城长荡阴令张君表颂"。碑阳隶书十五行，满行四十二字。碑阴隶书三列，上二列各十九行，下列三行。立于东汉灵帝中平三年（186），所述的是碑主张迁为穀城长时多有惠政，后升迁荡阴县令，吏民追思其德，遂为"刊

图一 《张迁碑》碑额

石竖表，铭勒万载"，就是所谓的"去思碑"或"德政碑"。其碑阴则与许多汉碑一样，记录了碑主门生故吏捐资兴建此碑的钱数。原碑出土后先安放在东平州学，1965年移置山东泰安岱庙炳灵门内，1983年又移入岱庙碑廊。

《张迁碑》在明以前的金石载籍中未有著录，至明代因为有人掘地，才被发现，情形大致如明代金石学家都穆所说："欧（阳修）、赵（明诚）录中盖未尝载，《隶释》并《隶续》亦无其文，《通志·金石略》所载碑目虽多，然亦未之及。"（《金薤琳琅》）因此，虽贵为汉隶名品，《张迁碑》的真实性还是遭到一些学者的质疑，被认为是后世的伪作，至少也是"魏人翻旧碑为之"。明末清初大学者顾炎武在其《金石文字记》中抨之尤厉，认为是"好事者得古本而摹刻之石"，附和者有林侗、万经等人。此后争论不断，看到如今。曾有人总结质疑者的观点：碑文荒谬、书丹错讹、刊刻草率。这些似乎都成为论证《张迁碑》是伪作的依据。可是"任何作伪都源于名利的驱动"，"从市场需求分析，明代人喜欢整齐美观的隶书"，而《张迁碑》"碑阳字体不符合明人审美的口味。更关键的一点，《张迁碑》问世开始，便陈列在东平州学宫，属于公家所有，就造假而言，没有明显的受益者"。就此原因，有人猜测：东汉灵帝时的政局已经腐烂透顶，设若这位名叫张迁的县老爷是一位贪鄙的坏官，不学无术却喜欢沽名钓誉。他荣升的时候，要求乡绅吏民"自愿"为他树立去思碑，于是不论撰碑的文士、写碑的书家、刻碑的工匠，都怀着愤怒厌恶的心情办

理此事。写文章的故意让他乱认祖宗；书写者用"殡"诅咒他死掉，用无"心"暗示他不忠，"暨"分写成"既且"，大约是想起《诗经》中"女曰观乎，士曰既且"的典故，有意恶搞。碑阴是"自愿"捐款人的名单，当然不必草率，所以字体与碑阳不同；里面许多人都用字而不用名，依当时礼仪，也表示对碑主的不屑。这个"大胆的假设"看似离奇，但笔者认为是目前对《张迁碑》身上种种矛盾的最合乎情理的解释。也就是说，笔者亦不怀疑《张迁碑》的真实性。

作为一块汉隶名品，尤其在清代碑学兴盛之际，《张迁碑》自然是"毡蜡无虚日"（杨宾《大瓢偶笔》），因此流传下来许多拓本。一般而言，初拓本最值得珍视。据方若记载：《张迁碑》原以海丰吴子苾藏本为善，可惜此本在光绪十八年（1892）毁于火，仅有翁同龢摹刻本（图二），居然定为"宋拓"。现在留存下来的拓本中，则以故宫博物院所藏朱翼盦原藏的明拓本为最早亦最善（图三）。此本纵 44.6 厘米，宽 40.4 厘米，剪裱册页装，每页三行，行六字，后有桂馥、程庭鹭、翁同龢等人题跋。《故宫珍品文物档案》鉴定意见写道："明初拓本，'东里润色'四字完好，是绝难得的珍品。"属于一级文物。这个本子，民国时期有古物同欣社影印本，今天已难一见。但 20 世纪 80 年代，文物出版社出版的《历代碑帖法书选》所选用的也是这个本子，至今犹未绝版，印刷质量虽非精善，但最为通行，说是学习书法者人手一册，当不为过。这个拓本之所以可贵，鉴定家多以为非但因

图二　翁同龢摹刻海丰吴氏《张迁碑》

图三　《张迁碑》（明拓本，局部）

其为明初拓本，更是因其中"东里润色"四字完好之故，其余流传诸
本于此四字皆碑估作伪嵌蜡填补，或刻砖石补拓者。然而，随着鉴定
手段的进步，鉴定家发现这个拓本的"东里润"三字实际上还是有后

来涂描的迹象的。即使如此，故宫所藏的这个本子，犹是《张迁碑》拓本之最善本、最通行之本、最值得临习之本。其他各种如"蒋氏赐书楼藏本""梁章钜藏本"等本子，虽亦有一定的鉴赏价值，但与故宫本相较，仍有轩轾。故本文从略。

在汉简尚未大量出土以前，学习隶书者几乎全是以汉碑为取法对象。然而汉碑上的隶书风格差异很大，各有面目。于是，后世的许多书论家将它们的书风加以分类，甚至分派。如侯镜昶先生就曾在《东汉分书流派评述》一文中将碑刻隶书分为十四个派别。他把《张迁碑》与《校官碑》《张寿残碑》《武荣碑》《鲜于璜碑》《衡方碑》列入"方正派"，并说："此派流风，影响后世，至深且巨。北魏太和年间，洛阳书风，都尚方折，其源出于此。北魏《郑长猷造像记》《孙秋生等二百人造像记》，都属这一流派。"华人德先生认为，将汉碑的书风加以分类的做法对学习书法不无意义，但是各家大多是从个人赏鉴审美的角度进行或详或略的分类，带有很强的主观性，故各持己见，莫有同者。（《中国书法史》）因而，侯镜昶先生把《张迁碑》与《校官碑》等归为一派的做法带有很强的主观性，至于他又帮后来的楷书龙门造像"认祖归宗"，那就扯得更远了。当然，为《张迁碑》归个派，对帮助我们看清其风格特征不无意义，但更有意义的还是直接将它放在面前加以欣赏。北京故宫所藏朱翼盦原藏的明拓本《张迁碑》，是公认的善本，且印本流传得最广，自便于探赏。

明末清初，学习隶书者大多喜爱笔画波磔分明、结体整饬工稳、

布局齐整一类的作品。"四大汉碑"中除了《张迁碑》，其余三种都属这种类型：《礼器碑》瘦劲、《史晨碑》浑厚、《曹全碑》秀媚，面目虽各有不同，然皆遵循着行列分明、笔画起止清晰明确等基本的法度。《张迁碑》相较于三者则大异其趣：除了"碑文荒谬"，其中有许多字的笔画波磔不甚明显，至少不够清晰明确；结体上也是同一个字前后写法不一，甚至缺漏笔画；布局上行列参差不齐。也即"书丹错讹"和"刊刻草率"。这些大概就是明末清初学习隶书者对其所不喜的原因，故当时人所罕习。大约在清乾隆及以后，碑学观念蔚然勃兴，人们总算认识到了它的"佳处"——乾隆时期金石学家牛运震在其《金石图说》中就赞赏它的风格"端直朴茂"，孙承泽也评价其为"书法方正尔雅，汉石中不多见者"（《庚子销夏记》）。约在清代中后期，人们就将《张迁碑》列为学习隶书的经典范本了。

清代临习《张迁碑》最勤也最有名的书法家是何绍基，他平生"隶书学《张迁》，几逾百本"（杨守敬《学书迩言》）。而且他每写临一遍，都要在后面写明日期和遍数，如同治元年（1862）所临为第六十通（图四），最终他把这个临本送给了好友收藏家吴云。《张迁碑》由于名气越来越大，自然"毡蜡无虚日"，以致碑面受到不小的椎损，一些字迹磨损变细，甚至剥落，因此早期的尤其是明代的拓本就显得珍贵了，书家都在努力寻找早期所拓的本子。晚清书法家姚孟起在其《临张迁碑跋》中写道："此碑笔力坚劲，结构方严，近来新拓本剥蚀已甚，半失庐山真面。今于友人处借得明初拓本，古色古

图四　何绍基临《张迁碑》（局部）

图五　姚孟起节临《张迁碑》扇面

香，爱玩不已。时光绪十一年十二月三日，古吴姚孟起。"至今流传下来的姚孟起书迹（图五），临《张迁碑》就不在少数。民国时期，承清代余绪，书家对《张迁碑》的学习热情也很高涨，如李根源喜作隶书，所作主要以《石门颂》和《张迁碑》相参，形成了独特的面貌，其以临《张迁碑》传世的作品也时有所见（图六）。另外如王蘧常、林散之、祝嘉等近现代书法大家的存世作品中，都能见到临《张迁碑》的作品。至于今日，印刷技术发达，优良的《张迁碑》拓本通过精湛的印刷得以广泛传播，真是"人习家摹，荡荡无涯"了。

对一块碑刻而言，"书丹错讹"和"刊刻草率"原本不是一件好事。可正是这种失误，造成了此类碑刻独特的审美特质——古拙。相较于《礼器碑》《曹全碑》《史晨碑》等典型东汉碑刻的谨严风致，

周宣王中興有張仲以孝
友爲行披覽詩雅煥知其
祖高帝龍興有張良善用
籌策

孟嘉先生 屬正 李根源

图六 李根源临《张迁碑》（局部）

253

《张迁碑》实在是草率了些，但也因此体现出了"古拙"的意趣。牛运震所指出的"端直朴茂"一词中，"朴"应该是最能点出"古拙"这种审美特质的一个字。《张迁碑》能够"调剂"人们学习其他各种汉碑过程中风格上所存在的偏失。例如学习《礼器碑》和《曹全碑》时，这些汉碑的风格特征都非常强烈，通过一段时间的学习，临习者大都能掌握它们的用笔和结体的特点，如《礼器碑》用笔劲健，波磔分明，提按明显；《曹全碑》结体精严，笔画流媚。但是浸淫过深，这些特点不知不觉就会在笔下被过度地强调、夸张，形成凌厉的风格，日久容易产生所谓的"习气"。而《张迁碑》则笔画质朴，结体方整，通过对它的学习，有助于消解其他汉碑书风中过度的凌厉之气，减少风格的偏失。又如习《石门颂》者，多较其宽博，而失于松散；习《衡方碑》者，多较其厚重，而失于闷滞。乃至习竹木简书墨迹，飘逸有余，而笔画扁薄，有失浑厚。凡此皆可通过学习《张迁碑》，获得不同程度的纠正。至于如何学习《张迁碑》，似无固定的方法，庶几如前人所说"摹古之法，如鬼享祭，但吸其气，不食其质"即可。

如果从用笔与结体两方面来观照《张迁碑》，我们就能体会到前人所谓"笔力坚劲，结构方严"评价的真实性。

用笔

横画竖画形状平直，落笔求险势而节短，笔锋入纸浅，专取上下

之势，中锋直入，笔壮墨饱，行笔沉着痛快，收笔急速上提，不露锋芒，无论横竖皆取敛势，故笔画凝重而有力，如"艺""其"的横画和"中""平"的竖画等。

折画的转折，虽提锋换向，但在换向时即在原处连接竖画而转折处不露圭角，故显方正平整，此亦为落笔势险的佐证，如"君""宣"等字。

波画，波磔的收敛异于其他汉碑的舒展，用笔上讲究出锋铺毫向左上方提笔时稍顿后迅速收锋。故波磔势短而挺健，如"方""之"等字。

撇画行笔取侧锋笔画，多呈弧状，收笔时向上翻转后回锋，使其回护取敛势与右部笔画相呼应，如"有""父"等字。

综上所述，我们可以看到《张迁碑》的笔法特征是势险、节短、疾收。这种用笔的特征与其结构的内松外紧是十分契合的。

结构

《张迁碑》在结构上有其与其他汉碑的不同之处，总体来说就是内松外紧，险中求平（图七）。

内松外紧，最为突出的就是"幕"字的结构，一般的处理都是上部紧缩，下部撇捺向左右伸展，以求开张之势，而此碑却将上部写得宽绰，而把中间一笔处理成波画，同时有意缩小下部而不失平衡，可谓奇葩。又如"九"字，干脆将左边撇画写成竖画而突出"乙"部，

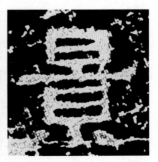

图七　《张迁碑》中内松外紧险中求平的字"幕""九""景"

使结体有别样的古拙之感。

　　险中求平，如"景"字上部"曰"向右倾斜，下部的"曰"向左敧侧，而中部的波画则平正有力，使其重心平稳，险而不觉敧斜。又如"节"字将最后的竖画写成斜势，然整体搭配又不失平正。这种结字在《张迁碑》中时有出现，增加了其造险而又不失平正的观赏性。

　　最后，我们说一下《张迁碑》的碑阴与碑额。与许多汉碑一样，《张迁碑》碑阴也记录了碑主的门生故吏们的姓名和捐资刻碑的钱数，故而上面有许多重复的字。碑阴的字体风格非常厚实，却变化多端，如"故""吏""韦""钱""百"等（图八），每个字都写了数十遍，但相同的字风格上存有一定差异，学习者可以从中得到许多变换字形方面的启发。不无遗憾的是，故宫藏本和一些早期的《张迁碑》拓本都没有碑阴，可能是只重碑阳正文之故。但这可通过后来影印出版的本子得到弥补。至于《张迁碑》碑额（图九），则是汉篆中之奇品。

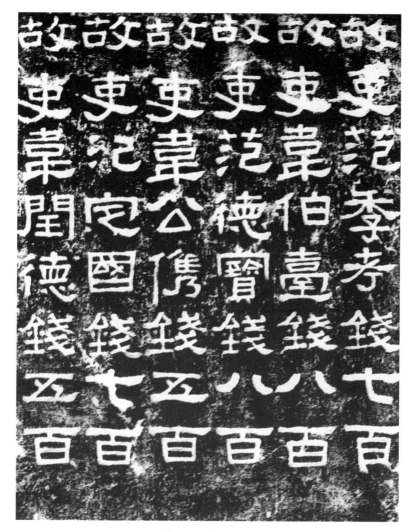

图八　《张迁碑》碑阴（局部）

图九 《张迁碑》碑额　　　图十 黄士陵仿《张迁碑》碑额印

其字体在篆隶之间，笔画瘦劲，结体盘曲绵密，当是所谓之署书。虽仅有寥寥两行十二字，然学习汉代篆书者，若别具慧心，参鉴其他资料，融会贯通，或亦可以名世。清末篆刻大家黄士陵所刻的"书远每题年"一印（图十），就是借鉴了《张迁碑》碑额的意趣，成为其代表作之一。

258

玖

《荐福寺碑》：瑰伟壮丽，风流闲媚

〔唐〕韩择木

吴振锋 / 文

〔唐〕韩择木《荐福寺碑》（墨拓本）

原碑大历六年（771）刻，现藏于陕西泾阳太壹寺碑亭

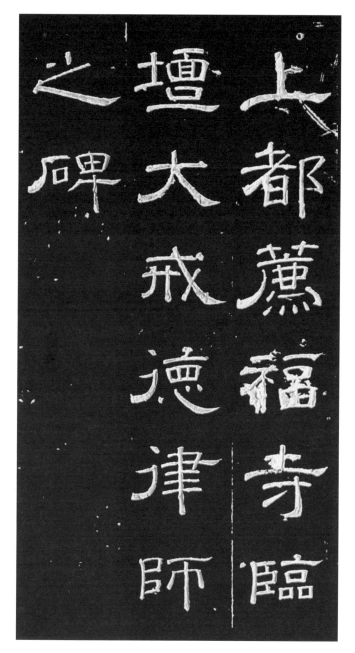

上都荐福寺临
坛大戒德律师
之碑

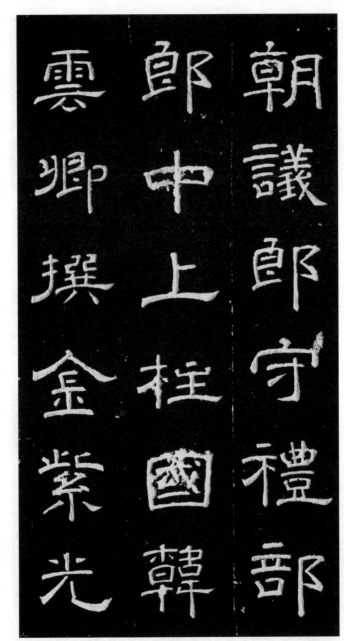

朝議郎守禮部
郎中上柱國韓
雲卿撰金紫光

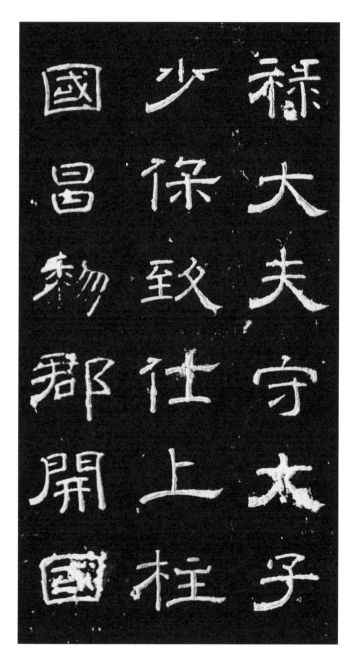

禄大夫守太子
少保致仕上柱
国昌黎郡开国

公耀朝散大
夫守都水使
者集賢殿學
士翰

公韩择，朝散大夫守都水使者集贤殿学士翰

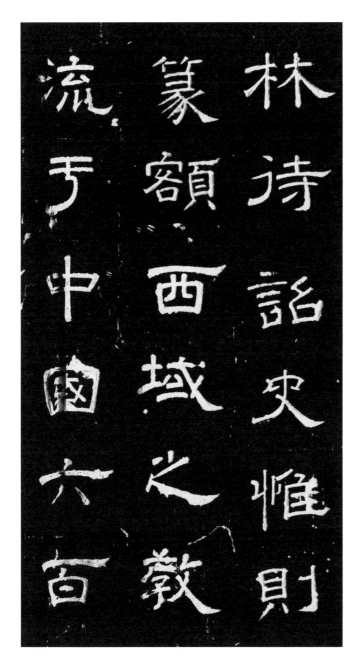

林待诏史惟则篆额。西域之教，流于中国，六百

林待詔史惟則

篆額。西域之教

流于中國，六百

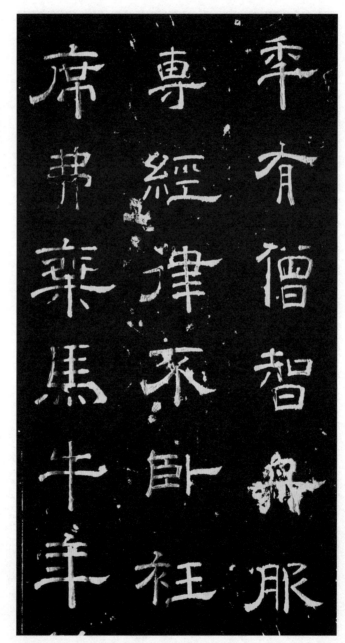

年。有僧智舟，服专经律，不卧衽席，弗乘马牛，年

266

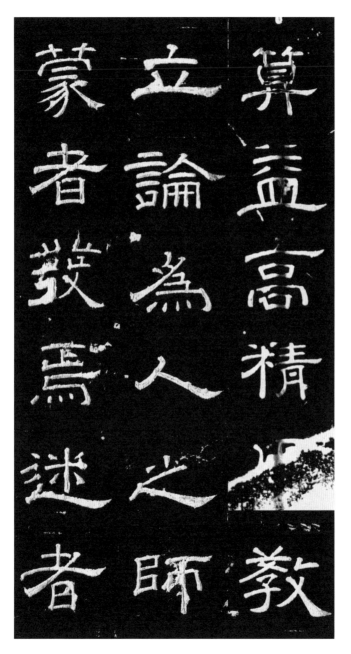

算益高精

立論為人之師

蒙者發焉迷者

教

反焉，知者楸焉，明者晦焉。享年八十有七，僧腊

六十歷四年十
二月示疾於長
安曰吾夢浴於

率有僧智舟服
專經津不卧杜
席弗藥馬牛年

算盍高精⋯教
立論為人之師
蒙者致焉述者

及寫知者桝焉
明者晦寫享季
六十有七僧脃

太十層四年十
二月禾疾於長
安曰吾夢浴於

上都薦福寺臨
壇大戒德津師
之碑
朝議郎守禮部
郎中上柱國韓
雲卿撰金紫光
禄大夫守太子
少傅致仕上柱
國昌物郡開國
公擢朝散大
夫守都水使者
集賢殿學士翰

〔唐〕韩择木《荐福寺碑》（墨拓本，局部）

271

以往的书法批评文字，对唐隶过度装饰、方整板滞多有微词，所谓"恹恹无生气"的"程式化"，所以，对所谓"唐隶中兴"时期的"开元体"隶书，尤其是代表性书家韩择木的隶书审美价值评价不足，本文拟就韩择木的两件铭石隶书即《唐上都荐福寺临坛大戒德律师之碑》(图一，以下简称《荐福寺碑》)及《大唐故寿光公主墓志铭》(图二，以下简称《寿光公主碑》)的文化和审美价值加以评述和介绍，期方家以教我。

韩择木，生卒年未详。朱关田《中国书法史·隋唐五代卷》称"广陵人，望出昌黎"。又云："约生于武则天长寿年间（692—694），出身国子监太学生，官至礼部尚书、太子太保、集贤院学士副知院事，广德元年（763）致仕退隐田园，约卒于大历初年（766—768），享年七十余岁。"但考《荐福寺碑》发现，这种说法并不确切。《荐福寺碑》由韩云卿撰文，韩择木书丹，史惟则篆额，碑文上写着"紫

图一　史惟则《荐福寺碑》篆额

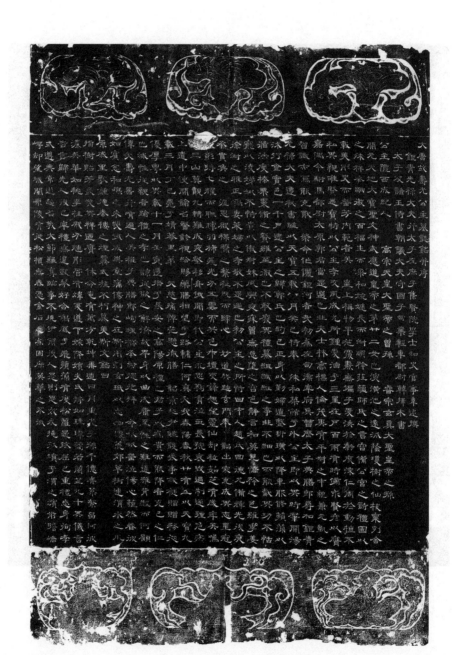

图二 《寿光公主碑》拓片

金光禄大夫守太子少保致仕上柱国昌黎郡开国公韩择木书"，落款亦刻有立碑时间"大历六年岁在辛亥七月乙酉朔十五日"。此碑所述，大约可以回答以往被忽略了的问题。唐《荐福寺碑》建于大历六年（771）。"大历"是代宗李豫最后一个年号，共十四年。如果按朱先生意见，韩择木是无法为此碑书丹的。况且据载韩氏书丹碑志还有《赠梁州都督徐秀碑》《再修隋信行禅师塔碑》《慈恩寺常住庄地碑》《吏部郎中杨仲昌后碑》等，均为大历五年至六年所书。《荐福寺碑》所载韩择木的官职也应该是最确切的表述，因为这是他自己所写的，且在他致仕之后。该碑现仍完好地保存在陕西泾阳太壶寺碑亭内（图三），可以确信。

唐代国子监太学生入学年龄，一般在十四至十九岁之间。据《唐赠歙州刺史叶慧朗碑》明确记载为"唐松阳令李邕，国子监太学生韩择木八分书"，说明其时韩择木是在籍的太学生，年龄最多二十余岁。从开元五年（713，《叶慧朗碑》碑立时间）上溯二十年即唐武则天圣历元年（698），韩择木大约出生于此年前后两三年之内。依唐代官制，无疾无痛七十岁致仕（退休），韩大概在公元766年就已满70岁，大历六年书《荐福寺碑》时已近75岁，所以该碑写上"致仕"也能表明这件是他退休后的书作。据此推测，其卒年应在大历六年后一两年内。有现代书家考证后认为：韩择木以太子少保致仕，约在广德二年（764）二月，此后六七年，他还为人书《再修隋信行禅师塔碑》等四五种碑，说明他不是因病致仕，而是因年致仕。也就是

图三　《荐福寺碑》碑亭

说，广德元年（763）年底或广德二年（764）二月初，他就已满70岁。由广德二年上溯七十年，为武则天证圣元年（695），其书《叶慧明碑》时为开元五年（717），年廿三岁，这与其时为国子监太学生身份极为相符。

韩择木的两件隶书，一件是唐玄宗天宝九年（750）刻石的《寿光公主碑》，另一件是唐代宗大历六年刻石的《荐福寺碑》，前者碑高90厘米，宽90厘米，30行，行35字，石在长安。后者额高42厘米，碑高154厘米，宽76厘米。碑石下角有残，缺12字。文上款4行，75字；下款一行，23字，正文11行，共363字，合计存461字，今存陕西泾阳太壶寺碑亭（即泾阳县文化馆原址）。

据《寿光公主碑》文记载，该碑为银青光禄大夫行太子左庶子集贤院学士知史管事韦述撰，太子及诸王侍书、朝议大夫守国事司业轻车都尉韩择木书。寿光公主是唐玄宗李隆基在籍的二十九女之一，《新唐书》仅说"寿光公主，下嫁郭液"，故此碑文可补史之不足。志文撰者韦述是唐代著名史学家，曾被唐代"儒宗"元行冲誉为史学家司马迁与班固，可见其才华之卓荦。韦述在碑文中将寿光公主之经历写得"简而能尽，裁而有当，用语精练，气平心静"，称赞寿光公主约己正身，以勤妇道的美德，所谓"不怙宠以凌娣姒，不恃贵以傲叔妹。夙兴夜寐，曾无怠惰之容；色静言和，莫见懦矜之色"。韦述所赞寿光公主的先人后己、率礼无违、屈己重礼、忘身循孝的品格，正是中华民族

传统文化中的"妇道""孝道"美德，至今仍有其珍贵的精神价值。

韩择木书《寿光公主碑》之后二十一年，为《荐福寺碑》书丹。据碑文记载，该碑为朝议郎守礼部郎中上柱国韩云卿撰文，金紫光禄大夫守太子少保致仕上柱国昌黎郡开国公韩择木书，朝敬大夫守都水使者集贤殿学士翰林待诏史惟则篆额，刊者强勖。碑文中说，大戒德律师，号智舟，是唐代长安荐福寺高僧。大荐福寺乃唐睿宗文明元年（684）唐高宗死后百日宗室皇族为其"献福"而建，初名大献福寺。武周天授元年（690）改称荐福寺。唐中宗神龙二年（706），名僧义净大师在此寺译经院主持翻译佛教经典，是继玄奘之后赴印度求法僧人颇有成就者。大戒德律师智舟居寺在唐代宗（李豫）年间，时唐朝虽由盛而衰，然政治上仍属稳定的中唐初期。智舟是荐福寺义净大师嫡传弟子，陕西泾阳人，在荐福寺出家六十年，住持戒坛三十余年，历唐睿宗、玄宗、肃宗至代宗四代。据碑文所记，他"服专经律，不卧衽席"，"为人之师，蒙者发焉，迷者反焉，知者梀焉，明者晦焉"，以佛经普度众生，影响法徒甚众。更其特异者是，大师在八十七岁，唐代宗大历四年（769）留下一段遗嘱，平静安详、功德圆满地圆寂了。这段遗嘱写在碑里："示疾于长安，曰：吾梦浴于大海，水府族类，瞰如在目。大海水所积也，阴□□□类毕睹，阴类交也。形者，道之赘聚也；浴者，涤浣垢污也。其将息阴以灭形，除垢以归净吾□□乎？泾阳，吾父母之乡。先是门人为余兆宅土圹，地形高爽，不敢专美。因构塔立像。天子闻之，锡名曰'泾川佛寺'，愿归

于斯。"碑文作者韩云卿，书丹者韩择木，都是唐代"文起八代之衰"的大文学家韩愈的同姓叔父，也是此碑一大看点。

唐代的窦臮《述书赋》有云："韩常侍则八分中兴，伯喈如在；光和之美，古今迭代。昭刻石而成名，类神都之冠盖。"此评语中最要者为"八分中兴，伯喈如在"一句。隶书盛于汉，衰于魏晋，南北朝跌入低谷，几乎成为被遗忘的书体，历数百年而不振。唐代是书法振兴时期，隶书也迎来了被称为"八分中兴"的繁荣期。一是导源于长期的文化积累，另一是直接受益于唐玄宗的倡导和影响。其中代表人物有徐浩、韩择木、蔡有邻、史惟则、梁昇卿等。而"伯喈如在"一句，我以为是对韩择木的最高评价。它不仅点明了韩对蔡邕的承继关系，也肯定了韩择木隶书中最珍贵的美学品格，即对汉代隶书古法的赓续。宋《宣和书谱》卷二专列韩择木条。原文为："韩择木，昌黎人也。官至工部尚书、散骑常侍。工隶，兼作八分字。隶学之妙，惟蔡邕一人而已。择木乃能追其遗法，风流闲媚，世谓蔡邕中兴焉。择木书法传于时者为多，如以隶书《天台桐柏观记》，后世谓得其笔意，信不虚矣。又观杜甫《赠李潮八分歌》，云：'尚书韩择木，骑曹蔡有邻，开元以来数八分，潮也奄有二子成三人。'甫固不妄许可，则知择木亦于八分学复为世之所称可知。"应说明的是，工部尚书、散骑常侍并不确，上文有述。所谓"隶学之妙，惟蔡邕一人而已"，也是偏颇而不符合实际的说法。倒是"风流闲媚"一句乃点睛

之笔，概括了韩择木隶书的基本特征。宋朱长文《续书断》说："在唐中叶，以八分名家者四人，惟则与韩择木、蔡有邻、李潮也。择木尤妙，名重当时，惟则可以亚之。或评云'雁印平沙，鱼跃深渊'也。"权且不对四人书风比较，仅韩择木传承古法一点，的确是特出的。又，"观其迹，虽不及汉魏之奇伟，要之庄重有古法，而首唱于天宝之间，宜置妙品。又如山东老儒，虽姿宇不至峻茂，而严正可畏云"。朱长文此评最可参考。的确，韩择木隶书从格局气象上无法与汉魏相颉颃，但能守古法而庄重严正，在唐代隶书普遍追求装饰整饬的风气中，是独树一帜的。明人王世贞《弇州山人稿》评曰："择木书于汉法虽大变，然犹倔强有骨。"亦堪称中肯。将古人上述品评文字集于一体，再结合对韩择木隶书原作的品读，大体可判断，韩择木的隶书结构工整，线条流畅，骨力洞达，气息清刚，风流闲媚，瑰伟壮丽，不愧为唐隶中之大家路数。

隶书以东汉为最。清朱彝尊曾在《西岳华山碑跋》中概言之："汉隶凡三种，一种方整，一种流丽，一种奇古。"汉隶碑石流派纷呈，风格多样，蔚为大观，这只是粗略的分类。在汉代简帛隶书金文砖瓦大量出土之前，碑铭隶书一直是后人学习隶书的有效途径，因此，人们的关注点大多是石刻文字，且在石刻文字中人们视东汉隶书碑铭为主流书体与楷模。康有为《广艺舟双楫》就认为："凡魏碑，随取一家，皆足成体，尽合诸家，则为具美。"是故，唐宋以来

图四　《熹平石经》残石（局部）

各家都将韩择木与东汉主持刊刻《熹平石经》的蔡邕（伯喈）相提并论，称作"蔡邕中兴"。事实上，出于蔡邕等人之手的《熹平石经》（图四）从实用功能来说，是为订正经书文字，传播文化经典所写的标准化、规范化的隶字，但由于蔡邕书法在实用功能之外具有了溢出

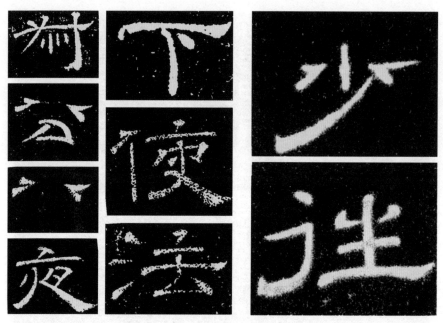

图五　《寿光公主碑》（左）及《荐福寺碑》（右）

效应，其艺术性也具有了观赏价值而颇受历代学人的青睐。从审美的角度看，《熹平石经》体方笔圆，点画匀整，体势方正端严，但比起摩崖、简帛和其他碑铭隶书的高古烂漫，却可明显地看出有些"程式化"了。比较韩择木隶书，虽然在"程式化"的支配下，仍不免"一字万同"之弊，但悉心揣摩审视，其用笔、结字，其个性风格都可圈可点，而且某些方面堪称匠心独运。以下试从用笔、结字两个方面举例说明。

利用笔法的弹跳，增加意趣。例如图五。

利用折笔、曲笔、断笔增加笔势。例如图六。

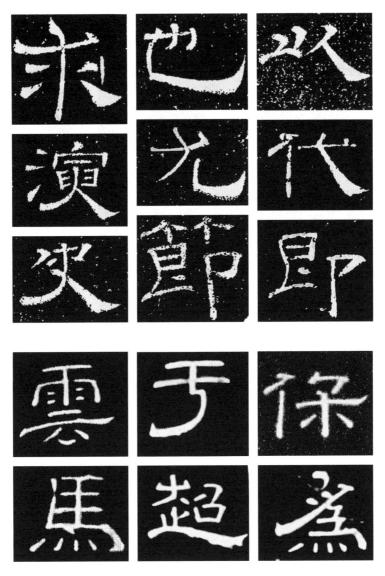

图六　《寿光公主碑》（上）及《荐福寺碑》（下）

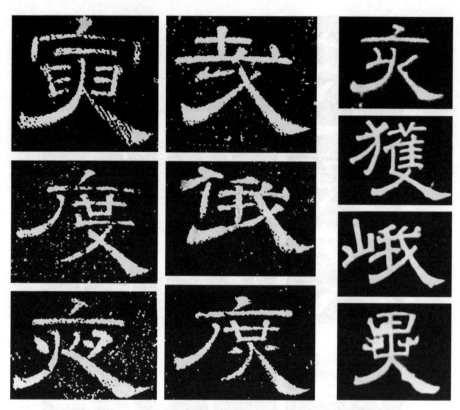

图七　《寿光公主碑》（左）及《荐福寺碑》（右）

收紧中宫，辐射疏密，以求舒展自由。例如图七。

左右避让，移位夸张，以求平衡险绝。例如图八。

调和点画，密中见疏，以求工谨疏朗。例如图九。

偶用篆法，搭配揖让，以求古雅典丽。例如图十。

其实，仔细分析韩择木用笔与结字的方法，远不止上述这些。杜甫《李潮八分小篆歌》云："书贵瘦硬方通神。"唐玄宗时，与审美时

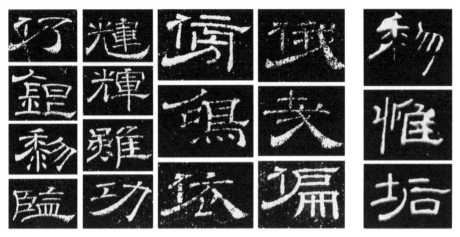

图八　《寿光公主碑》（左）及《荐福寺碑》（右）

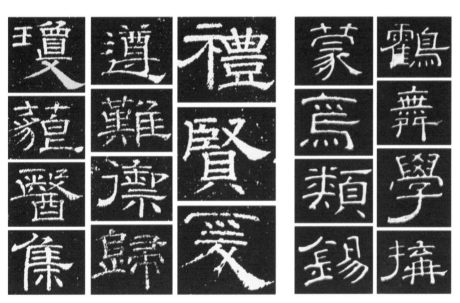

图九　《寿光公主碑》（左）及《荐福寺碑》（右）

285

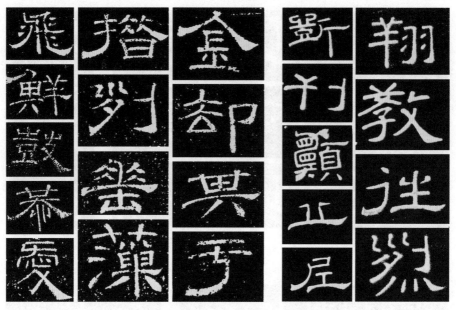

图十 《寿光公主碑》（左）及《荐福寺碑》（右）

尚相应的是丰肥富贵，而韩择木则反其道而用之，追求的是"倔强有骨""瘦硬通神"。他书于天宝元年（742）的《昭告华岳碑》（或曰《祭西岳神庙碑》），天宝九年（750）的《寿光公主碑》都堪称这一时期的代表作。总体上，点画取瘦劲韵味，笔法起笔多藏头，收笔多纵逸伸展，折笔、断笔、曲笔相互生发，波挑、波磔多夸张，体势上多取横势，横画波磔飘逸而有弹性，用笔轻灵飞动，基本上是《礼器碑》《曹全碑》一路的继承与发展，较之《熹平石经》则自由舒展得多。而韩择木结字上的特点亦十分明显，尤以在紧收中宫之际采辐射之状，继承了东汉隶书的特点，显得翩翩大度，其穿插避就、移位揖

让之法，堪称玄妙自由。从整体风格上看，早期的《寿光公主碑》与后来的《荐福寺碑》相较，前者充满朝气与活力，偏于阳刚，而后者则多了静气，少了火气，温文尔雅，被评"最称瑰伟壮丽"。

韩择木为"唐隶四家"之一，尤以善八分而名重当时。他在玄宗时期已享盛名，肃、代之际仍为书坛重镇，发挥重要的作用。所谓"明皇酷嗜八分，海内书家，翕然化之"（叶昌炽《唐人分书名家》），说明"唐隶中兴"并非偶然，固然上有所好而下必甚焉，但韩择木等人实已开启了"开元体"之伟丽先河，成为一股决定中兴成就的巨大力量。清万经《分隶偶存·论汉唐分隶同异》中说："今观唐所传明皇泰山《孝经》与梁（昇卿）、史（惟则）、蔡（有邻）、韩（择木）诸石刻，何尝去汉碑径庭乎？特汉多拙朴，唐则日趋光润；汉多错杂，唐则专取整齐；汉多简便如真书，唐则偏增笔画为变体，神情气韵之间，迥不相同耳。至其面貌体格，固优孟衣冠也。"又，或以"八分之俗，肇韩择木"，这种针对"开元体"的批评被不断放大，以致后人失所趋向，无法悉心领会唐人犹如韩择木的精妙之处。当然，也应看到起于纤丽而乏纯朴之气的隶书之俗，从隋代就已经开始了，说从韩择木开始是不公平的，唐隶的起灭兴衰，亦固有其理由和积极的意义。现代书法史学者曾有一段评述，较为中肯："汉隶与唐隶，作品多，影响大，宋朝以来，人们学习隶书，是从汉唐碑版中窥隶法之妙。但是，汉隶之法古，唐隶之法新，习古难而趋新易，所以宋朝

以来人们写的隶书，多近唐隶面目，大概是遥想汉隶写唐隶。自宋朝始，唐人的各体书法成了上攀魏晋、秦汉的津梁。写篆书者，由李阳冰接上李斯；写草书者，由旭素追踪张芝；写楷书者，由虞褚溯及二王。唐人的隶书，或许也有这种神奇的功能，成为后人攀附汉隶的阶梯。"对唐隶的误读还有一个原因是楷书在唐代极其盛行，大家迭出，相比之下，隶书则显得创造性不强，成就不够突出，从而也就引不起重视了。尽管如是，本文所述的韩择木的两件铭石隶书却技法娴熟，颇具个性，反让人觉得充满生机和新意，就唐隶来说，当推为第一流的作品。

附带说一句，欣赏韩择木《荐福寺碑》的篆额，不可以忽视其篆额作者为唐代另一位隶书大家史惟则。若将他的此件碑额与"斯翁之后，直至小生"的李阳冰篆书相较，其线条的韧性与力度，结字的上密下疏、均衡对称等都不逊色，习书者亦当留心。

拾

《临西岳华山庙碑隶书册》：
沉雄雅秀，古拙新媚

〔清〕金农

方爱龙 / 文

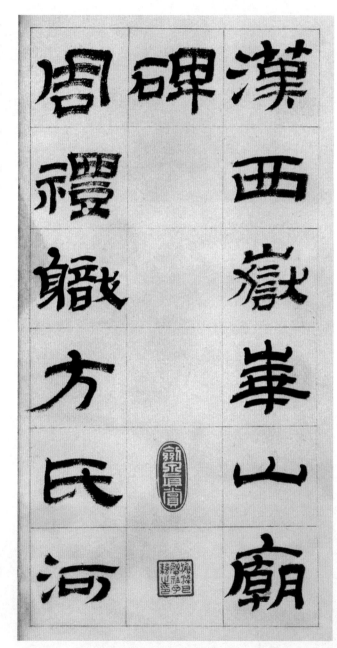

〔清〕金农《临西岳华山庙碑隶书册》（墨迹纸本，局部），约雍正八年（1730）书，现藏于天津博物馆

汉西岳华山庙碑。周礼职方氏。河

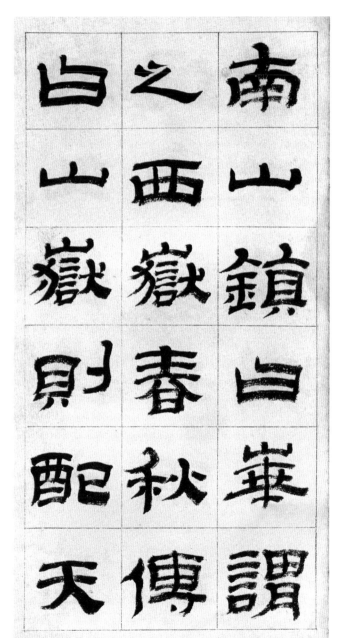

乾坤定位，山泽通气，云行雨施，既成万物，易之

乾山定位山澤

通气雲行雨施

既成萬物易之

義	月	也
也	星	地
祀	辰	理
典	所	山
日	昭	川
曰	印	所

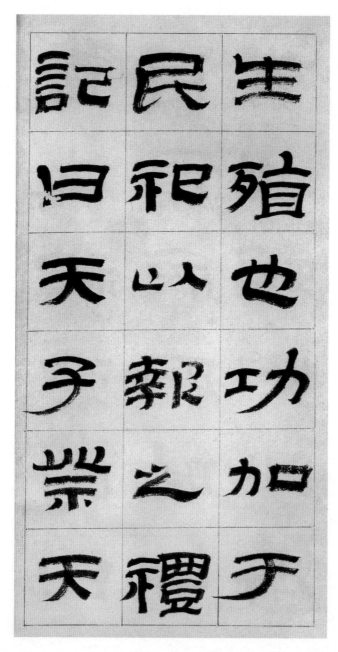

生殖也，功加于民，祀以报之。《礼记》曰：天子祭天

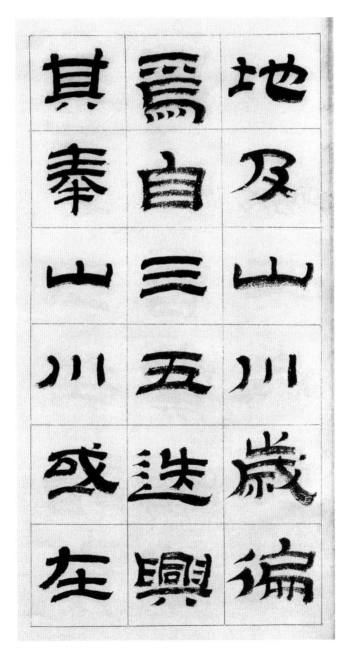

地及山川

焉自三五迭興

其奉山川或左

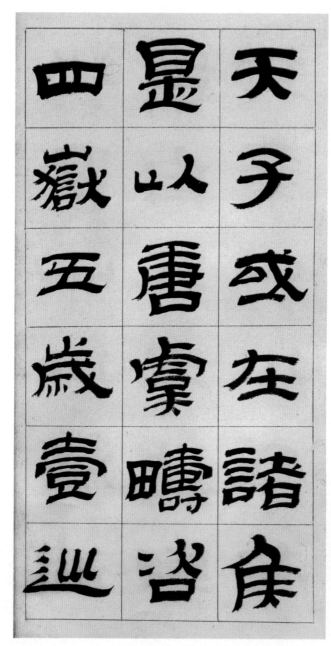

天子，或在诸侯，是以唐虞畴咨四岳，五岁壹巡

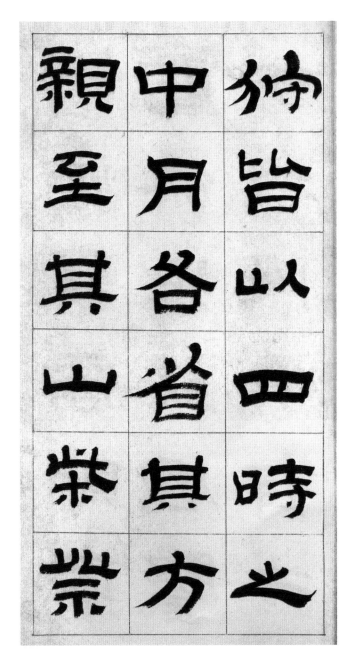

狩。皆以四时之中月，各省其方，亲至其山，柴祭

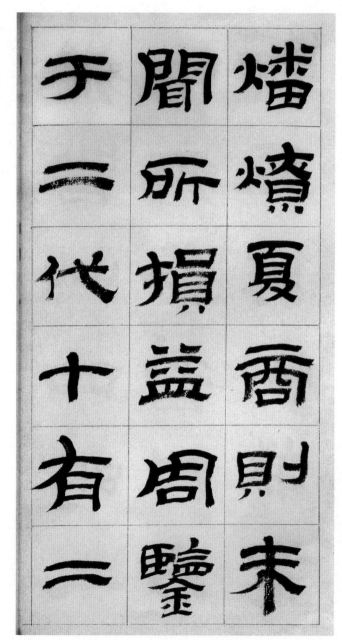

燔燎，夏商则未闻所损益，周鉴于二代，十有二

祀	亦	嵗
以	有	王
圭	事	巡
璧	于	狩
樂	方	殷
奏	嶽	國

爲自三五迭興
其奉山川或左

天子或左諸侯
顯以唐虞疇咨
四嶽五歲壹巡

狩皆以四時之
中月各省其方
親至其山柴祟

牆燎夏商則未
聞所損益周鑒
于二代十有一

歲王廵狩殷國
亦有事于方嶽
祀以圭璧樂奏

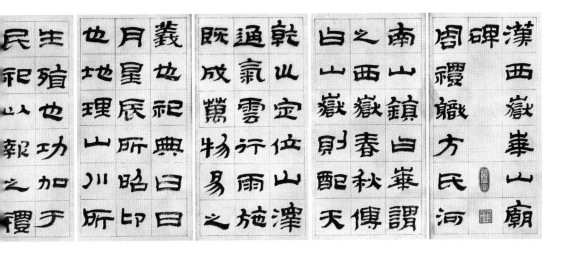

漢西嶽華山廟
碑禮職方氏河
周禮職方氏河

南山鎮曰崋謂
山嶽則配天傳
之西嶽春秋傳
曰山嶽則配天傳

乾山定位山澤
既成萬物易之
通氣雲行雨施
氣雲行雨施

羲也祀典日日
月星辰所昭印
也地理山川所
所

主殖也功
民祀以報之禮
之禮
加于

〔清〕金农《临西岳华山庙碑隶书册》（墨迹纸本，局部）

清代隶书以"复古"与"创新"的姿态，上接两汉，跨越李唐，返古避俗，再造新境。所谓复古，与古为徒是也；所谓创新，借古开今是也。

金农（1687—1763），字寿门，号香铁，浙江仁和（今浙江杭州）人。一生别号甚多，以冬心先生、曲江外史、稽留山民等最为人熟知。腹中饱学，布衣终身，而以诗文书画活跃于清康熙后期至乾隆前中期的杭州、扬州等地。早年主要生活于家乡杭州，受到较好的教育，青年时代以诗先后拜访过毛奇龄、朱彝尊等人，受到激赏，并负笈苏州，从学于义门先生何焯二载。后因其父去世，家道艰危，不得不为"衣膳奔走"而作汗漫游。金农坚持诗歌理想与情怀的同时，受到老师何焯和同郡诗友厉鹗、杭世骏、丁敬等人影响，也对金石文字、碑版考证产生了浓厚兴趣，搜访吉金贞石文字。康熙六十年（1721），三十五岁的金农初到扬州，尚以诗人立足。中岁北游，北游后期已以"善八分"而名动京师。乾隆元年（1736），应试博学

鸿词科落第，年近五十岁的金农定心寓居扬州，并时相往返于扬州、杭州之间，诗文交友，鬻书卖画，清苦终老。同为布衣而寓居沪上的晚辈诗文书画家蒋宝龄以"百年大布衣，三朝老名士"盛赞之。有诗集《冬心先生集》《冬心先生三体诗》和文集《冬心先生杂著》《冬心先生随笔》等刊行，传世书画近人辑为《扬州画派书画全集·金农》。

诗文、书法之外，金农在五十岁以后迫于生计应酬和排遣胸襟块垒的需要，也开始较多作画和偶事篆刻，并在六十岁以后进入艺术创作高峰期。对于金农的艺术史地位，南京艺术学院的黄惇教授在《金农书法评传》开篇即云："在'扬州八怪'中，金农是个举足轻重的人物。郑板桥、高翔、汪士慎均极为推重他，罗两峰为其弟子。金农的身后更有虚谷、赵之谦、任颐、吴昌硕、齐白石、陈师曾等，他们都曾在他的书画中吮汲滋养。"诸艺之中，金农书法得益于其对汉唐石刻文字的心摹手追，最享大名。于此，四十七岁时的金农就颇为自许："予夙有金石文字之癖。金文为佚籀之篆，尝欲效吕大防、薛尚功、翟耆年诸公，搜讨遗逸，辑录成书，有所未暇。石文自《五凤石刻》，下至汉唐八分之流别，心摹手追，私谓得其神骨，不减李潮一字百金也。"（《冬心斋砚铭自序》）

清前期较为宽松的文化政策下，活跃于学术、艺术两界并对有清一代的书法艺术发展之路产生深刻影响的书法活动，无疑当数以顾炎武、阎若璩、郑簠、朱彝尊等人为代表的金石学学术复兴，以及由此

到来的访碑风气和复兴篆隶、打通诸体的书法创作实践活动。十七至十八世纪，篆隶重新受到文人的重视并兴盛，标志着中国书法由六朝以来以行草为主的帖学向碑学转变的风尚已经形成。康熙年间杨宾、陈奕禧辈把晚明赵宦光、汤临初等人以篆隶为学书之门径的思想延伸到帖学领域，大倡真、草、篆、隶用笔一理。这是传统帖学阵营的观念松动。而王澍则明确主张："作书不可不通篆隶。今人作书，别字满纸，只缘未理其本，随俗乱写耳。通篆法，则字体无差；通隶法，则用笔有则。此入门第一正步。"（《论语剩语》）这是要求通过对篆、隶二体的学习达到返古避俗的宣言，也是对传统帖学传承方式的一种质疑。金农正是反帖学正统而动的"异端"典型。

金农书法中以他的"隶书"（八分书）和"漆书"（变体八分）最享时誉，后世评价最高，但是，金农一生的各体书法在各个时期仍会有多幅笔墨、多种手段，有时甚至是相互影响、相互穿插。择要而言，金农的行草书大致经历前期学颜，如《致迁翁手札》；后参分意，如《上巳日禊饮风漪园，有怀顾十二韦之客洛阳》五言诗页；终成不衫不履而落落自得，如《华山碑札》（图一）。金农写经体楷书的形成，主要受到宋版刻经书籍字体的影响，并较多地运用于抄写经文与书录诗文，以及常见于金农五十岁以后的画作长题（图二），风格面貌除了字体大小、笔画肥瘦之外（大致是前期偏肥、后期偏瘦），前后保持了相对的一致性。金农的"楷隶"（或称"隶楷"）作品发展也相对稳定，大致的变化是雍正年间的作品尚多燕尾波磔（图三），如

图一 金农《华山碑札》（局部）　　图二 金农《香林扫塔图轴》（局部）

雍正十二年（1734）的《临西岳华山庙碑册》，极其相似的作品还有《节临西岳华山庙碑楷隶四条屏》，隶书体势笔意略多于楷书，称为"隶楷"更合适；乾隆年间的作品，如乾隆六年（1741）的《相鹤经楷隶册》，简略波磔，与写经体楷书的用笔有了相互靠近、渗透的趋势，楷书体势笔意略多于隶书，称为"楷隶"更合适。

金农"漆书"无疑是最具个性的艺术创造，但褒贬不一。从金农

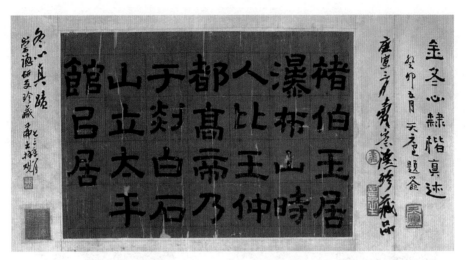

图三　金农《褚伯玉轶事隶楷页》

书法的发展阶段看，"漆书"是在其隶书、写经体楷书、楷隶发展成熟时期对隶书的一种突破性创变，而且这种创变的轨迹大致是：字形的上半部趋向是隶楷—楷隶—写经体楷书，字形的下半部保持对其八分书中的倒薤笔法的夸张性运用；点画形态，愈趋方扁，用笔如同帚刷，晚年愈趋刚猛，七十岁以后所作自称为"渴笔八分"，自诩为前人"无此法"（图四）。关于金农漆书的来源，前人曾认为其体势取法三国东吴《封禅国山碑》《天发神谶碑》，采用"截取毫端"的用笔方法。对此，黄惇认为并不确切，而认为应该是金农在自身诸体书法的基础上，借鉴飞白书的用笔特征，以飞白对自己的书法加以变革，并向一种更极端的方向进化。大约从五十岁开始直到暮年，金农漆书的发展轨迹是有迹可循的，研究者认为乾隆三年（1738）金农所书《司马光轶事

余年七十始作渴筆八分漢魏人無此
法唐宋元明亦無此法也康熙間金陵鄭
簠者更不

盖雖擅斯體不可謂之渴筆八分一時學鄭簠者更不
可謂之渴筆八分也
乾隆戊寅六月七十二翁杭郡金農記

图四　金农《相鹤经》（四条屏，局部）

轴》可能是目前所见有纪年的金农最早的"漆书"作品，乾隆二十七年（1762）金农所书《题昔邪之庐壁上诗漆书卷》（图五）是其晚年"渴笔八分"的典范之作。因此，我们认为，"漆书"在金农书法中是一种典型的风格特征，应区别于隶书而单独命名。

就传世书迹考察，金农隶书大致可以分为三个阶段与三种基本面貌：

其一，康熙五十九年（1720）以前，受时风影响，主要取学郑簠。《范石湖诗隶书轴》（图六），无纪年，但据款署"冬心斋主金司农"，应是一件自号冬心先生、改名农之前的作品，加之书奉"惺斋学长兄"云云，或为更早的青年时代活动于家乡钱塘（杭州）的作品。惺斋即夏纶，钱塘人，十四岁开始时应康熙三十二年（1693）乡试，连考八次不及第，乾隆元年（1736）与金农一道入京应博学鸿词科，因有阻之者而洁身归，以著述自娱其残年，所作戏曲《惺斋五种》《新曲六种》颇行于时。类似于《范石湖诗隶书轴》风格的金农隶书作品，传世鲜见，但笔者也曾在传为金农的早期画作题记中见到过。这一风格类型的痕迹，还延续到金农初游扬州、北游之前的作品中，例如雍正三年（1725）正月，金农北游前夕更改名字的《王彪之井赋》（图七）。

其二，康熙六十年（1721）至雍正十一年（1733），金农初上扬州，继而北上漫游，在游学公卿和优游山林之间徘徊，在仕途和隐逸

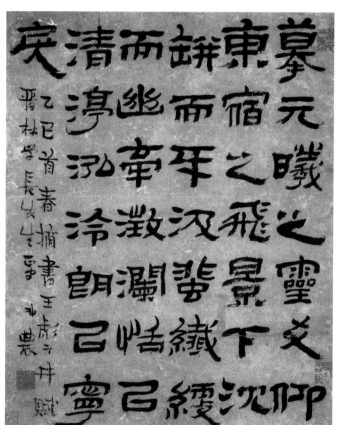

图五　金农《题昔邪之庐壁上诗漆书卷》

图六　金农《范石湖诗
隶书轴》（局部）

图七　金农《王彪之井赋》（局部）

309

之间彷徨。这期间，金农在齐鲁、燕赵、京师、嵩洛等地的访友与访碑，决定了他在书法艺术上集中精力钻研汉碑，或辨证、或临摹、或依据某碑风格创作，主要有东汉《西岳华山庙碑》《乙瑛碑》《郙阁颂》《曹全碑》《夏承碑》《礼器碑》和西汉《五凤刻石》等。这一时期金农的作品，除了艺术风格之外，还有一个重要信息就是：初到扬州之后，金农启用了"辛丑以来之作"的引首章；其中雍正三年（1725）正月，北游前夕改名"司农"为"农"，更字"寿门"，有"布衣三老"引首章、"辛丑以后之作"押脚章，例如《王彪之井赋》。如果说《王彪之井赋》还有受郑簠书风影响的痕迹，那么《隶书乙瑛碑轴》（图八）、《郙阁颂碑记隶书轴》（图九）两件风格极为相近的隶书轴，均钤用"辛丑以来之作"引首章，署款用名"农"并加钤"金司农印"（白）、"金寿门氏"（朱）回文对章，应该是金农于雍正三年正月以后至雍正七年（1729）三月之前的作品。风格类似的作品，还有现藏日本的《节临西岳华山庙碑轴》。而金农在雍正七年三月后作山西泽州之行，游晋祠、太原等处，在娘子关坠马，治引首章"娘子关堕马后书"并钤用之，相关作品如书赠泗源学长兄的《清机令德五言隶书联》（图十）。前述四作之类的作品，个人风格虽然并不十分强烈，但应该是对后学邓石如乃至吴昌硕有启示和影响的。此外，雍正八年（1730）所书《王融传隶书册》，首开押脚处也钤盖有"娘子关堕马后书"一印；无纪年的《隶书乙瑛碑轴》（图十一）已经露出个人隶书风格的端倪。而雍正十一年（1733）所

图八　金农《隶书乙瑛碑轴》（钤"辛丑以来之作"引首印）

图九　金农《郙阁颂碑记隶书轴》
（钤"辛丑以来之作"引首印）

图十　金农《清机令德五言隶书联》
（钤"娘子关堕马后书"引首印）

书《张融、蔡中郎等传记隶书册》（图十二），取法《礼器碑》一路，笔法上更见瘦劲，已开启了稍后产生的隶楷作品的端倪。总之，这一时期的作品汉隶八分意味浓厚，结体谨严有序，笔法朴茂劲逸，金农前期颇受推誉的八分书正是此类作品。

其三，雍正十二年（1734）至乾隆三年（1738）前后，金农经历了从受荐博学鸿词落第到退归扬州，志以布衣终老的人生大跌宕。这期间，以对《西岳华山庙碑》进行自我意识非常强烈的吸收、消化、运用为核心，金农的隶书风格在相对稳定的面貌下，同样呈现出丰富性：一是结体打破汉隶名碑谨严姿态的束缚，二是横画中的起收愈趋方整，三是捺画中的倒薤笔法进一步强化，四是渴笔飞白多有利用。此四者，一为摆脱建宁、熹平、光和汉碑笔法，一为消解前辈郑簠的影响，从而达到创变自己书风的目的。这一时期的代表作品主要有：雍正十二年十二月的《节临西岳华山庙碑隶书轴》，雍正十三年（1735）春的《隶书杂记》（图十三），乾隆二年（1737）六月的《隶书梁楷论》（图十四）等。而乾隆三年（1738）初秋所书的《司马光轶事漆书轴》（图十五），已经较为明显地开启了追求个人风格的"漆书"之路，但笔者仍然把它归入隶书。

应该提及，金农寓居扬州以后，依然有强烈的家乡意识，不仅作品署款中多用"钱唐（塘）""杭郡""古杭""稽留山民"等，而且有一枚内容为"与林处士同邑"的常用闲章。林处士，即隐居杭州（一说钱塘）的宋人"和靖先生"林逋，他通晓经史，孤高自好，"梅

图十一　金农《隶书乙瑛碑轴》

（钤有"金农印信"朱白文、"寿门"白文对章）

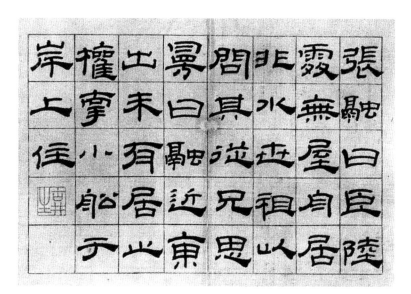

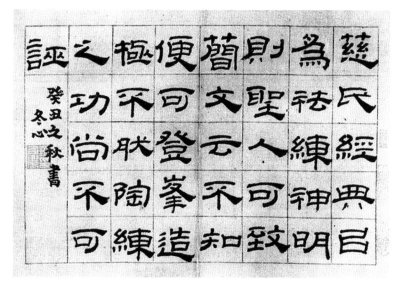

图十二　金农《张融、蔡中郎等传记隶书册》
（首末两开，册中钤有"金氏寿门书画"印）

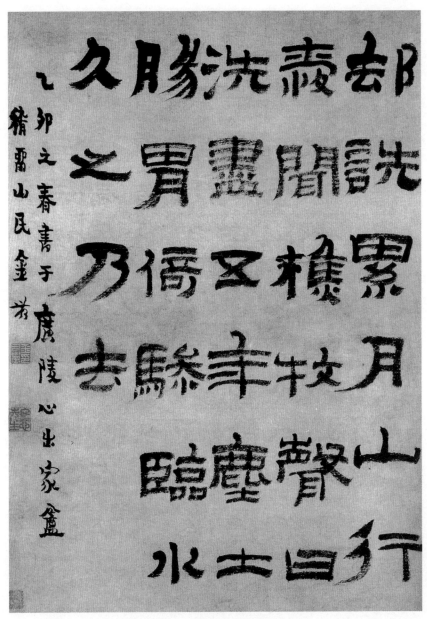

图十三　金农《隶书杂记》

图十四　金农《隶书梁楷论》

图十五　金农《司马光佚事漆书轴》

妻鹤子"，终老西湖。因此，在金农传世书画作品中，最为常见的题材是书写《相鹤经》（图十六）和画梅花，这也不失为一道独特的艺林风景线。

基于金农书法面目的多样性，笔者认为只有系统回溯金农的发展历程，才能客观地认识到其取法《西岳华山庙碑》并发展出新面貌的隶书艺术的书学价值，从而有效地对其展开赏析。

《临西岳华山庙碑隶书册》是金农传世作品中的大件，也是他中年时期的隶书代表作品，个中透露出的书学信息耐人寻味。金农在这件作品中所展现的以"写意"为"临古"的表现手法，是清代中前期学人致力于篆隶氛围下的杰出典范，对后世学隶者有诸多的启迪意义。

金农《临西岳华山庙碑隶书册》，首题"汉西岳华山庙碑"，末署"稽留山民金农对临"云云，钤"金农印信"（朱白）、"寿门"（白）、"冬心先生"（朱）三印。纸本，全册凡20开。每开27厘米×30厘米，乌丝栏界格，对开各3行，行6字，每字界格4厘米有余（横向略大于纵向）。满开36字，全册连题并款署共计707字，是传世金农作品中字数最多的隶书作品。现藏天津博物馆，《中国古代书画图目》第十册影印著录，《扬州画派书画全集·金农》（修订版）影印收录。

原作无纪年。根据金农隶书的发展轨迹和作品风格来判断，其书风与书写于雍正八年（1730）的《王融传隶书册》相近。又据金农行

图十六　金农《漆书相鹤经轴》

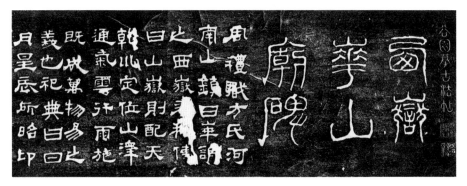

图十七 《谷园摹古法帖》卷一居首帖《西岳华山庙碑》（墨拓本，局部）

踪事迹，雍正八年五月，金农自山西泽州南归，曾在山东曲阜滞留四个月；或许在这一次的曲阜之行中，金农将自己的双钩本《西岳华山庙碑》赠送给了曲阜孔氏孔传铎辈人物，该双钩本后为传铎之子孔继涑于乾隆中期刻入玉虹楼丛帖之一的《谷园摹古法帖》卷一居首（图十七）。《谷园摹古法帖》中居首的《西岳华山庙碑》并非摹自汉碑原拓的迹象较为明显，清代画家黄易认为该帖出自金农双钩本，近人容庚《丛帖目》以为该帖出自扬州马氏"小玲珑山馆"藏拓本（后归顺德李文田，俗称"顺德本"）。马曰琯、马曰璐昆仲正是金农初上扬州时期的诗友，金农曾馆于马曰琯之家，其双钩本或正出于小玲珑山馆本。或许金农北游期间，曾将双钩本《西岳华山庙碑》随身携带，反复临习之。再，该册署款后所钤名章，也与金农雍正中后期至乾隆初期的作品相契合。综上所述，此件《临西岳华山庙碑隶书册》大约是金农在雍正八年（1730）前后的作品。

至于该册的流传情况，根据册中所钤鉴藏印记，也是大致可以明晰的。册中首开"剑泉真赏"（白）、"渔梁巴慰祖予籍之印"（朱）二印，末开"古润戴植培之氏一字芝农鉴藏书画记"（朱）一印，此册曾先后归巴慰祖、戴植、景其浚三氏递藏。巴慰祖，字予籍，一字子安，号晋堂，一作隽堂，又号莲舫，徽州歙县人，清代徽派后期篆刻名家，与程邃等名列"歙四子"。戴植，字培之，号芝农，别号芝道人、听鹂馆主人、培万楼主人、翰墨轩主人等，江苏丹徒（今江苏镇江）人，道光年间收藏名家，所藏尤以吴门书画家、"扬州八怪"作品为富。景其浚，字剑泉，贵州兴义人，咸丰二年（1852）进士，授编修，充任顺天乡试同考官，陕甘、河南、安徽三省学政，官至内阁学士兼礼部侍郎，工书画，好收藏，精鉴赏。戴、景二氏旧藏历代名人书画今多入藏上海博物馆等。

金农《鲁中杂诗》中有云："耻向书家作奴婢，《华山》片石是吾师。"此句当是金农游走扬州特别是北游归来以后在书法追求上的艺术宣言。事实上，《西岳华山庙碑》正是金农一生中书法的关纽。黄惇在《金农书法评传》中特别指出：金农自三十多岁起直至七十多岁，"几乎每一时期都有临习《华山庙碑》的作品出现。如果将这些自称为临习《华山庙碑》的作品按年代顺序排列起来（图十八、图十九、图二十、图二十一），一种有趣的现象展示出来，即金农一生书法有多变，且有多种面貌。除写经楷书外，几乎都与临《华山庙碑》有关，换句话说，金农每一时期对自己书法的变革，都是以《华山庙

廿孫無神安在省古興巖
九府疆歌國漢方曰雲巖
曰君袞其薰中王雖雨西
甲到府芳命葉帛梁我巖
子欽君遏斯建之馮農峻
就若肅禳軍設贄于森極
　嘉恭凶尊宇禮圖資穹
農業明扎脩堂與岐糧蒼
臨遵神摯靈山岱品奮
漢而易斂基嶽方武有
華成碑吉肅之六克亦河
山之飾祥共守樂昌相朔
巔延闕歲壇是之天瑤遂
碑憙會其場秩霙子光荒
　八遷有朋是舞展崇華
　丰京丰德望以羲冠陽
　四兆民惟侯致巡二觸
　月尹說馨惟秉狩州石

图十八　金农《节临西岳华山庙碑隶书轴》

323

周禮職方氏河南山鎮曰華謂之西嶽春秋傳曰山嶽則
配天乾山定位山澤通氣雲行雨施既成萬物易之義也
祀典曰日月星辰所昭卯也地理山川所生殖也功加於民三五
民祀紀曰報之禮記曰天子祭天地及山川歲徧禹自三五
逮興其奉山川或在天子或在諸侯曷曰唐虞稱語
三歲壹居巡狩皆以四時之中月各省其方親至其山燎祭
燔燈因本有事于嶽祀曰圭璧樂奏六敔高祖初興改奏
殷因大宗承循各詔有司其山川在諸侯者以時祠之
淫祀

雍正甲寅嘉平書于廣陵心出家盦杭郡金農

图十九　金农《节临西岳华山庙碑隶书轴》

324

子就袁府君諱逢字周陽汝南女陽人

孫府君諱琭字山陵安平信都人時令

朱頡字宣得甘陵部人丞張易字少游

河南京人左尉唐佑字君惠河南密人

王者掾崒陰王基字德長京兆尹勑監

都水掾霸陵杜遷市石遣書佐新豐郭

番察書尉者潁川邯鄲公脩蘇張郭君

遷

錢塘金農書

图二十　金农《节临西岳华山庙碑楷隶四条屏》（墨迹绢本，局部）

图二十一　金农《节临华山庙碑漆书轴》

碑》作为原型的。他以己意临《华山庙碑》而变形，复以变形后之基础再变形，如此递进便形成了多种面貌的金农书法"。传世金农书迹，有力地证明了这一独特的艺术现象。

金农《临西岳华山庙碑隶书册》作为隶书名作，意义有三：

该册不仅是金农书法以师法《华山庙碑》为核心的典型作品，而且是这一类题材中字数最多、内容最系统最完整的作品，当为临习金农隶书的最佳范本之一。

该册是金农中年时期的用心之作，虽然号称"对临"，其实多有其个人面貌。《华山庙碑》原碑书法是整饬典雅、端庄方整的汉隶典则，点画俯仰有致，波磔分明且多姿，而又兼有篆意楷法。《临西岳华山庙碑隶书册》结体取扁，姿势取动，用意取爽，用笔取利，整体风格稳定一致，表现手法成熟，将原本属于"详而静"的正体八分书，写出了"简而动"的"草率"意味，与前贤时人大相异趣。在汉简墨迹尚未为晚近士人所广泛取法学习之前，对金农此类隶书的探索有积极的启迪意义。

该册书风与金农其他书体（除写经体楷书之外）的表现均有较为密切的关联，是考察金农书法的最佳标本之一。该作方圆互施的笔法配合转换自然，整体面貌沉雄雅秀，格调古拙新媚，加之渴笔飞白节律自现，仿佛古树新姿，根基深厚，生机灿烂。

与本册书写时间大致相差不远，金农传世墨迹中还有一件大字本《临西岳华山庙碑》，单字字径超过 10 厘米，黄易认为是"中年最精

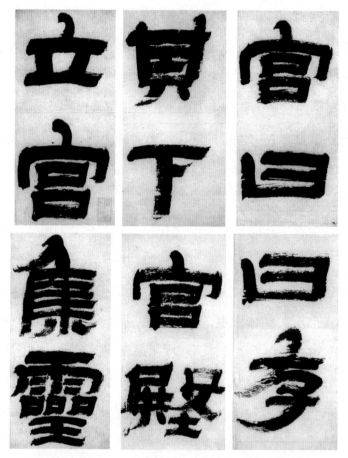

图二十二　金农《节临西岳华山庙碑大字隶书册》中的字

之迹"。该大字作品共计 215 字，包括署款（11 字）在内原本为 10 行
（满行 22 字）大幅立轴，嘉庆初期到了黄易手中，就已经被剪装成了
册页（图二十二）。若要放大学习金农《临西岳华山庙碑隶书册》，可
以参考该大字本。

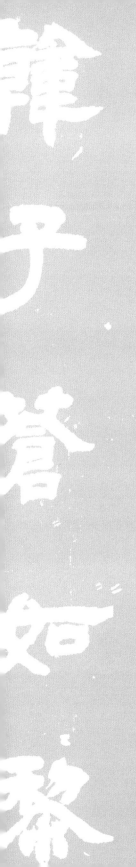
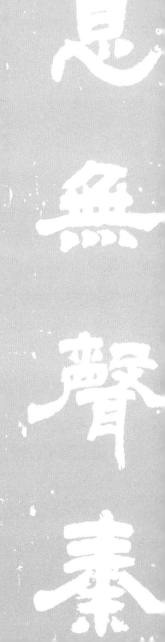

拾壹

《敖陶孙诗评十条屏》：
貌丰骨劲，大气磅礴

〔清〕邓石如

陈志平／文

〔清〕邓石如《敖陶孙诗评十条屏》（墨迹纸本，局部），嘉庆十年（1805）书，现藏于安徽博物院

敖陶孙评："魏武帝如幽燕老将，气韵沉雄。曹子建如三河少年，风流自赏。鲍明远如饥鹰独出，奇矫无前。谢康乐如东海扬帆，

330

风日流丽。陶彭泽如绛云在霄，舒卷自如。王右丞如秋水芙蓉，倚风自笑。韦苏州如园客独茧，暗合音徽。孟浩然如洞庭始波，

風日流麗陶彭澤如絳雲在霄

舒卷自如王右丞如雖水芙蓉

倚風自笑韋蘇州如園客獨繭

暗合音徽孟浩然如洞庭始波

木葉落杜牧之如銅丸在坂
駿馬注坡白樂天如山東父老
課震桑事言皆著實元微之如
龜年說天寶遺事貌悴而神不

木叶微落。杜牧之如铜丸走坂，骏马注坡。白乐天如山东父老课农桑，事事言言皆着实。元微之如龟年说天宝遗事，貌悴而神不

伤。刘梦得如镂冰雕琼，流光自照。李太白如刘安鸡犬，遗响白云，核其归存，恍无定处。韩退之如囊沙背水，惟韩信独能。李长

吾如武帝食露盤無補多欲孟
東野如埋泉斷劍臥壑寒松張
籍如優工行鄉飲酬獻秩如時
有詼氣柳子厚如高秋獨眺霽

吉如武帝食露盘，无补多欲。孟东野如埋泉断剑，卧壑寒松。

张籍如优工行乡饮，酬献秩如，时有诙气。柳子厚如高秋独眺，霁

晚孤歙李羲山如百寶流蘇千

照鐵網綺密瑰妍要非適用宋

朝蘇東坡如屈注天倒連滄溟

海變眩百怪終歸雄渾歐公如

335

四瑚八璉正可施之宗廟荊公

如鄧艾縋兵入蜀要以險絶爲

山谷如陶弘景入官析理談功

元而松風之夢故在梅聖俞如

四瑚八琏，正可施之宗庙。荆公如邓艾缒兵入蜀，要以险绝为［功］。

山谷如陶弘景入官，析理谈功元，而松风之梦故在。梅圣俞如

关河放溜，瞬息无声。秦少游如时女步春，终伤婉弱。陈后山如九皋独唳，深林孤芳，冲寂自妍，不求识赏。韩子苍如黎园按乐，

關河放溜瞬息無聲秦少游始
時女步春終傷婉弱陳后山始
九皋獨唳深林孤芳沖寂自妍
不求識賞韓子蒼如黎園按樂

337

排比得伦。吕居仁如散圣安禅，自能奇逸。其他作者，未易殫陈。

独唐杜工部如周公制作，后世莫能拟议。」语觉爽隽而评似稳

妥，唯少为宋人曲笔耳，故全录之。嘉庆乙丑孟秋，余自田间来皖，道边此院，兰台开士邀坐竹间，因索书此于壁。完白山人邓石如。

朝蘇東坡如屈注天倒連滄溟
海變姤百輕終嶋雄渾歐台妙

四瑚仆璉正可施之宗廟猶台
如鄧艾縋兵入蜀要以險絕為功
山告如陶弘景入官析理談始
元而松風之夢故在梅聖愈始

關河放淄瞬息無聲秦少游始
時女少春終傷陳后山始
九臯獨唳婉孌孤勞沖寂自妍
不求識賞韓于蒼如黎園按樂

排比得倫呂居仁如數聖安禮
自然奇逸其他作者未易彈陳
獨唐杜工部如周召制作後垂
甚飲撰議語覺與喬而評倡穩

妥唯少為宋人歐筆耳故全錄
之嘉慶乙丑孟龤余自田間來
晚道過此院蘭臺開士邀坐什
閒因索書此吟鮮

完白山人鄧石如

340

敖陶孫評

魏武帝如幽燕老將，氣韻沈雄。曹子建如三河少年，風流自賞。鮑明遠如饑鷹獨出，奇矯無前。謝康樂如東海揚帆，風日流麗。陶彭澤如絳雲在霄，舒卷自如。王右丞如秋水芙蕖，倚風自笑。韋蘇州如園客獨繭，暗合音徽。孟浩然如洞庭始波，木葉微落。杜牧之如銅丸走坂，駿馬注坡。李太白如劉安雞犬，遺響白雲，核其歸存，恍無定處。韓退之如囊沙背水，惟韓信獨能之。白樂天如山東父老課農桑，事事言言皆著實。元微之如李龜年說天寶遺事，貌悴而神不傷。劉夢得如鏤冰雕瓊，流光自照。李長吉如武帝食露盤，無補多欲。孟東野如埋泉斷劍，臥壑寒松。張……

〔清〕邓石如《敖陶孙诗评十条屏》（墨迹纸本，局部）

邓石如（1743—1805），安徽怀宁县（今安徽安庆）人，原名琰，字石如。嘉庆元年（1796）后因避清仁宗颙琰名讳，遂以字行，后更字顽伯。集贤关在皖公山下，故又号完白、完白山人、完白山民。幼年时在家乡的大龙山上砍柴和凤凰桥下钓鱼，故又号龙山樵长、凤水渔长。弱冠以后，长期一笈横肩，浪迹天涯，故又自号笈游道人、古浣子、叔华等。邓石如自幼家贫，祖士沅、父一枝，均以布衣终老，所幸父祖辈留心书史，颇亲笔翰，对邓石如后来从事书法有潜移默化的影响。

邓石如生长于穷乡僻壤之地，无所闻见，独好石刻，从小即表现出摹刻印篆的天分。弱冠之年，便以刻石而行走四方，往来于安徽、江西、京师等地，以卖字刻印为生。邓石如以一袭布衣而名满天下，除了因为自己的刻苦努力外，还因为遇到了几个"贵人"。乾隆三十九年（1774），邓石如32岁，于寿州得识寿春循理书院主讲梁巘，受其款待，为院中诸生刻印。梁氏发现他腕力过人，认为他是难得的

可造之才，于是将邓石如介绍给江宁举人梅镠，这是他学书生涯中重要的机遇。梅家收藏金石碑拓甚富，尽出与邓石如观赏摹习。邓石如在梅家待了八年，先专攻篆书，临摹《石鼓文》、李斯《峄山碑》《泰山刻石》、《开母庙石阙铭》、《敦煌太守裴岑纪功碑》、《封禅国山碑》、《天发神谶碑》、李阳冰《城隍庙碑》《三坟记》各百本。他每天五更起床，夜分不寐，寒暑不辍，五年篆书成。随后转攻隶书，临《史晨碑》《华山碑》《白石神君碑》《张迁碑》《校官碑》《孔羡碑》《受禅表碑》等各五十本，三年隶书成。除了梁巘和梅镠外，邓石如遇到的"贵人"还有程瑶田、张惠言、曹文埴、毕沅等。嘉庆七年（1802），邓石如在镇江结识包世臣，包世臣始从邓石如学习书法，并从理论上对邓石如的书法成就进行了总结，成为邓派书法的重要传承人。

邓石如的书法成就，在当时得到的最高评价是"四体书皆为国朝第一"（易宗夔《新世说》），包世臣在《完白山人传》中对邓氏的篆、隶、楷、草四体做了具体的分析，大致认为邓石如篆法以二李为宗，而纵横阖辟之妙，则得之史籀，稍参隶意，杀锋以取劲折，故字体微方，与秦汉瓦当额文尤近。其隶书则遒丽淳质，变化不可方物，结体极严整，而浑融无迹，盖约《峄山碑》《封禅国山碑》之法而为之。至于楷书，与《瘗鹤铭》《梁侍中石阙》同法。草书虽纵逸不及晋人，而笔致蕴藉，无五季以来俗气。

包世臣在《国朝书品》中将邓石如的隶书与篆书列入"神品一

人"，康有为《广艺舟双楫》称"怀宁一老，实丁斯会，既以集篆隶之大成"，诸家对邓石如的篆隶成就莫不表示极大的崇敬，而其中尤以隶书成就为世瞩目，另一位清代书法大家赵之谦以为"国朝人书以山人为第一，山人以隶书为第一"。本文将重点介绍邓石如晚年隶书的代表作《敖陶孙诗评十条屏》。

释文：

敖陶孙评："魏武帝如幽燕老将，气韵沉雄。曹子建如三河少年，风流自赏。鲍明远如饥鹰独出，奇矫无前。谢康乐如东海扬帆，风日流丽。陶彭泽如绛云在霄，舒卷自如。王右丞如秋水芙蓉，倚风自笑。韦苏州如园客独茧，暗合音徽。孟浩然如洞庭始波，木叶微落。杜牧之如铜丸走坂，骏马注坡。白乐天如山东父老课农桑，事事言言皆着实。元微之如龟年说天宝遗事，貌悴而神不伤。刘梦得如镂冰雕琼，流光自照。李太白如刘安鸡犬，遗响白云，核其归存，恍无定处。韩退之如囊沙背水，惟韩信独能。李长吉如武帝食露盘，无补多欲。孟东野如埋泉断剑，卧壑寒松。张籍如优工行乡饮，酬献秩如，时有诙气。柳子厚如高秋独眺，霁晚孤吹。李义山如百宝流苏，千丝铁网，绮密瑰妍，要非适用。宋朝苏东坡如屈注天倒，连沧潢海，变眩百怪，终归雄浑。欧公如四瑚八琏，正可施之宗庙。荆公如邓艾缒兵入蜀，要以险绝为［功］。山谷如陶弘景入官，析理谈功元，而松风之梦

故在。梅圣俞如关河放溜，瞬息无声。秦少游如时女步春，终伤婉弱。陈后山如九皋独唳，深林孤芳，冲寂自妍，不求识赏。韩子苍如黎园按乐，排比得伦。吕居仁如散圣安禅，自能奇逸。其他作者，未易殚陈。独唐杜工部如周公制作，后世莫能拟议。"

语觉爽隽而评似稳妥，唯少为宋人曲笔耳，故全录之。嘉庆乙丑孟秋，余自田间来皖，道边此院，兰台开士邀坐竹间，因索书此于壁。

下钤二印："邓石如字完白"（白文），"完白山人"（朱文）。

此作书于嘉庆十年（1805），邓石如由怀宁赴安庆，路过集贤律院，僧兰台（名性泰，字兰台，俗姓汪，安徽怀宁人）邀其坐竹林间书此，一在壁间，一即此十条屏。此十条屏每条4行，每行12字，计484字。首尾有康有为、包世臣题识。包世臣识语为："是顽翁绝笔也！技至此，足以夺天时之舒惨，变人心之哀乐。造物能听其久住世间，以自失其权耶。"康有为题为："完白先生分书得力于《衡方碑》，《敖陶孙诗评十条屏》乃其晚年佳作。"敖陶孙，南宋诗人，字器之，号臞翁，福建福清人。登嘉定间进士，授通州海门簿，教授漳州。卒年七十四，有《臞翁集》二卷。邓石如认为此文"语觉爽隽而评似稳妥，唯少为宋人曲笔耳，故全录之"。复核原文，有数处误写。如第六屏"屈注天潢，倒连沧海"误作"屈注天倒，连沧潢海"，第七屏"为"后脱"功"，而补置于"谈"后；"元"本作"玄"，因避

清讳改。

隶书一体，自从两汉以来，一蹶不振。唐代开元、天宝之际，唐玄宗李隆基锐意于八分，蔡有邻、韩择木、史惟则、李潮四子推波助澜，号称唐隶复兴，然而因为取法单一和时代局限，不能高古。宋元明以来，隶书更是无足称道，宋代的陈尧佐、司马光、黄伯思，元代的虞集、赵孟頫，明代的文徵明等偶一为之，非俗即稚。到了清代，隶书才迎来一个崭新的时代。

在邓石如之前的清初期书坛有郑簠、朱彝尊、汪士慎、金农等，广泛取法汉碑，开启了汉隶复兴的序幕。郑簠取法《曹全碑》，间参草法，"然未得执笔法，虽足跨时贤，莫由追踪前哲"（梁巘《评书帖》）。朱彝尊潜心经史，深于金石之学，浸润《曹全碑》，终因取法过窄，不能成一代之盛。汪士慎隶书脱胎汉碑，法度严谨，笔不妄作，然失之板滞。金农隶书，小变汉法，师法《封禅国山碑》及《天发神谶碑》，独辟蹊径，以拙为巧，人称"漆书"，虽然高古，"然失则怪"（《广艺舟双楫》）。逮至邓石如出，"大小篆八分之学，上踵（李）斯、（程）邈，平揖钟（繇）、梁（鹄），实为旷代绝诣"。邓石如生当清代乾嘉之际，正值朴学大兴之时，金石碑版上的书法逐渐引起文人士大夫的极大兴趣，而隶书也越过探索初期的种种不足，逐渐迎来了复兴的高潮，他与同时期的桂馥、黄易、伊秉绶、钱泳、陈鸿寿等共同创造了隶书的极盛时期，而他则站在时代的潮头上，以杰出

的艺术实践，成为清代擅隶书家的翘楚。邓石如之后的吴让之、赵之谦、吴昌硕等，皆为邓派传人，他们各自从邓氏书法中汲取营养，但都未能达到他的高度。

邓石如的成功首先得益于他取法范围的广泛。他客梅镠家八年，其中花三年时间先后临习如上所述的汉碑各五十本，除此以外，从其传世书迹中还可以看到《曹全碑》《范式碑》《礼器碑》《衡方碑》《夏承碑》等的影响。从邓石如传世作品看，其早期隶书（五十岁以前）多圆润丰美，且风格多变，与他后来成熟期的作品以及当时擅隶书家作品比较，并无特别超人之处。如作于四十八岁时的《至仁山铭轴》（图一）即有明显取法《曹全碑》的痕迹，作于四十六岁时的《山静胡先生四箴隶书四屏》（图二）近似《校官碑》（图三）。邓石如五十至六十岁之间的隶书日趋成熟，代表作有《赠肯园四体书册》（图四）和《张子西铭》，前者瘦劲方整，后者丰腴洒脱，但都能运以己意，而不再斤斤计较于是否近似某碑面目。邓石如六十岁之后的作品，可谓融百家而自成一体，代表作有隶书《古铭轴》（图五）和《敖陶孙诗评十条屏》。特别是《敖陶孙诗评十条屏》，康有为认为得力于《衡方碑》，包世臣认为足以"夺天时之舒惨，变人心之哀乐"（《艺舟双楫》），一实一虚，都是得髓之论。

对于邓石如成熟隶书的总体面貌和艺术特色，清代方履篯《邓石如隶书赞并序》总结得较为精彩："完白先生四体书，俱足绝世，而

峰横霱嶂水学龍津瑞雲一片
儽重雨人三霱雲薄九日寒新
真挚暫落重樹常春横石臨砌
飛檐枕頓壁繞藤苗緫衍竹影
辅落霱潭桐陳寒井仁者可樂
將由嵌靜

庚子山至仁山銘庚戌清和月
蓮西同夫属篆酒泉禄研書去
完白山人

图一　邓石如隶书《至仁山铭轴》

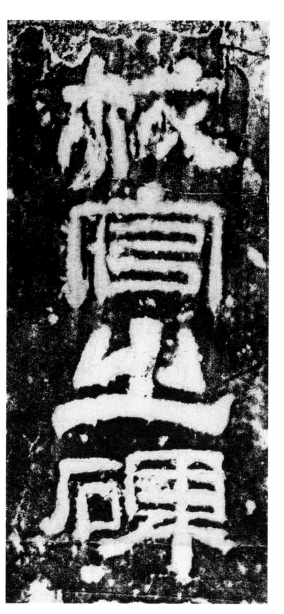

金石芝蘭相規相勸造叢是殫
兀恕玷莫用孫言念兹聖典棟
胅晉鶬乇騫孔懷藥侮綸樂友

图二　邓石如隶书《山静胡先生
　　四箴隶书四屏》（局部）

图三　《校官碑》（墨拓本，局部）

349

图四　邓石如隶书《赠肯园四体书册》（局部）

分隶尤美。寓奇于平，圄巧于朴。因之以起意，信笔以赋形。左右不能易其位，初终不能改其步。体方而神圆，毫刚而墨柔。枯润相生，精微莫测。有十荡十决之雄，兼一觞一咏之乐。"就《敖陶孙诗评十条屏》而言，方履篯也专门作赞评之："断山巑巑，悬溜百丈。蜿蜒缪戾，岭奇矫抗。出幽入显，背驰面向。烟飞竹舞，天地昭旷。"这些评价都很贴切，以下试为申述之。

首先，此作整体上体现出以丰为癯的特点，所谓肥而不剩肉，瘦而不露骨，这与前期隶书或偏于瘦劲或偏于丰腴明显区别开来。此外，邓石如早期的隶书点画较为平直，而此作点画遒盘曲折，如幽燕

350

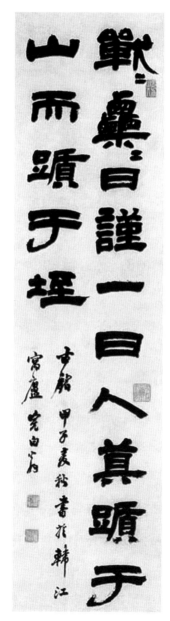

图五　邓石如隶书《古铭轴》

351

老将，气韵沉雄，的确是邓石如晚年的得意之作。邓石如的腕力过人，早年已为梁巘所发现，而传说他气刚力健，能伏百人，所以能驱使柔毫，"有十荡十决之雄"。

邓石如作篆隶，采用传统的"悬腕双钩，管随指转"的方法。这种执笔法在当时并不为人理解，甚至遭到名家钱鲁斯的诋毁。据赵尔巽《清史稿》记载：钱氏的执笔法"虚小指，以三指包管外，与大指相拒"，强调"指腕皆不动，以肘来去"，对"拨镫七字之说"不以为然。可想而知，在邓石如的时代，人们对于古法的理解其实误会已深，邓石如的所作所为在当时的确让人耳目一新。他腕指并运，铺毫行笔，事实证明与古法并不相悖。

两汉以后的隶书，多受楷书、行书、草书的影响，难免流于浅俗，而邓石如不参唐以后一笔，直承秦汉，由篆入隶，由隶入楷。其隶书多有篆书遗意，主要表现为点画的圆厚劲实和结构的平中寓奇，一扫隶书千年的浮弊。《敖陶孙诗评十条屏》中有不少字偏旁从篆书中来（图六），如"秋"字，"倒""刘"等字的右偏旁，"独"字的左偏旁，使得全篇有一种古拙生新的韵味。邓石如对字形结构有自己独特的体会，其要诀就是"疏可跑马，密不透风"，这在他的篆、隶书作品中均有体现。《敖陶孙诗评十条屏》中的"响"（響）字，将"音"字缩小，上部的左右偏旁拉长，这样的处理使得字形更加匀称和有趣味，可见匠心；再如"步"字，上收下放，姿态横生。《敖陶孙诗评十条屏》中的大部分字形都比较规整平正，这正是汉隶的精

髓。邓石如在以篆入隶的同时，又进行了以隶入篆的努力，二体相互为用，互补短长，这也是他超出同时代人的地方。传世汉碑刀刻痕迹过重和石刻斑驳，导致书写者较难把握其实质精神和书写的意趣，邓石如以迟、重、拙的笔意去表现石刻的特点，"笔笔尚刀，到底一丝不懈"（徐珂《清稗类钞》)，创造了文人书法传统中极难见到的新境界。如《敖陶孙诗评十条屏》中的"三"字，三横异常粗重，所谓金石气息，跃然纸上。在邓石如的篆书中，修长的笔画较多，但在《敖陶孙诗评十条屏》中，纵笔较少，典型的如"人"字捺画，不取汉隶中的飞扬一路，不放反收，也体现出其隶书尚"质实"的特色（图七）。

在当时的擅隶名家中，邓石如因为是布衣的身份而显得格格不入。众所周知，中国书法自从唐代末五代以来，就基本上被文人的趣味所笼罩，"先文后墨"和"归本于人"成为书法发展的新趋向，书法技巧在重视"人"和"文"的背景下不断被弱化，帖学在清代的衰落从某种程度上讲就是书法不断被"文"和"人""挤兑"的必然结果。邓石如生当碑学中兴之时，他的布衣身份和对于秦汉以来断碑残碣的取法，在真正意义上接续了唐代以前书法的传统，让书法真正回归到重视自然的感性生命的轨道上来——一个健康的完整的人格才是书法应该表现的对象，而不一定是"文人"。有人因为邓石如不是文人而谓其书"有匠气"，近代著名书法家马宗霍在《书林藻鉴》中

图六　《敖陶孙诗评十条屏》中的字"秋""刘""倒""独"

图七　《敖陶孙诗评十条屏》中的字"乡""步""人""三"

也说："完白以隶笔作篆，故篆势方，以篆意入分，故分势圆，两者皆得自冥悟，而实与古合，然卒不能侪于古者，以胸中少古人数卷书耳。"这可见文人趣味的根深蒂固，殊不知邓石如书法中表现出来的工匠气息和山野之趣正是迥异一般文人书家的过人之处。就像汉碑，大多为不知名者所书，然而其苍凉古直不正是书法艺术的精髓所在吗？邓石如越过魏晋隋唐宋元明，接续正是这样鲜活的古典传统，他以自己的布衣身份契入古代工匠书法的传统，从而成为乾嘉碑的"不祧之祖"。

拾贰

《虞仲翔祠碑》：
抱朴含真，陶然自乐

〔清〕伊秉绶

王伟林 / 文

光孝寺新建虞仲翔先生祠碑，通奉大夫广东

布政
政使
使司
司布
布政

使南城曾燠撰，朝议大夫前江

朝使布
议南政
大城使
夫曾南
前燠城
江選曾

357

南揚州府知府

寧化伊秉綬

上古聖人既綏

南、扬州府知府宁化伊秉绶书。上古圣人既绥

四裔美
定五宅
窈窕业
宛阻
业幽
阻墨
业郷蓋
放窮
蓋已放
窮

奇渾敦者，而后世以处屈原贾谊焉，异矣哉！何

哥渾敦者而後

世已豪屈原賈

誼焉異矣哉何

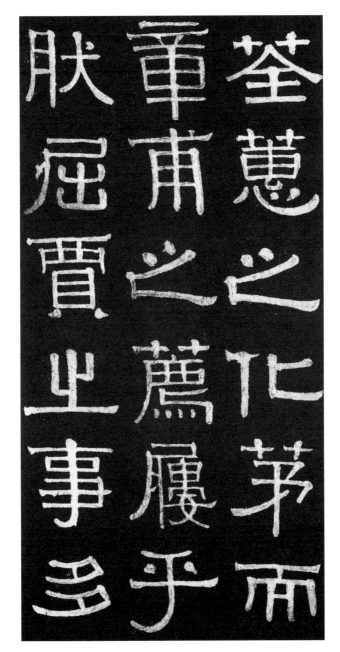

望古而凴弔屈

賈之人或進前

而不御當局則

迷覆轍相尋烏

虖仲翔須羅呰

各吾嘗稽厥身

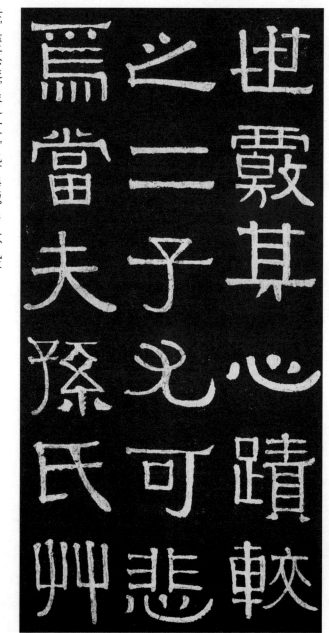

世，核其心迹，较之二子，尤可悲焉。当夫孙氏草

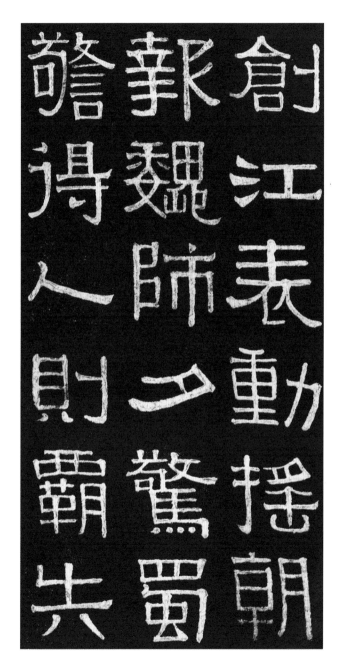

创？江表动摇，朝报魏师，夕惊蜀警，得人则霸，失

章甫之蘆履乎
股屈賈坐事多
堅古而馮书屈
而不御當局則
賈坐人或進前
虖仲翔復羅此
迷覆輟相尋烏
世戴其心蹟較
各吾當稽庶耳
為當夫孫氏州
之二予兄可悲
創江表動搖朝
報魏師之驚蜀
譫得人則霸失

〔清〕伊秉绶《虞仲翔祠碑》（墨拓本，局部）

伊秉绶（1754—1815），字组似，号墨卿、默庵，清代书法家，福建汀州宁化人，故又称"伊汀州"。其父伊朝栋，乾隆三十四年（1769）进士，历官刑部主事、御史、光禄寺卿。史称伊秉绶"通程朱理学，幼秉庭训，从师阴承方，讲求立心行己之学"。后受大学士朱珪的赏识与纪晓岚的器重，拜纪为师，又拜当时最负盛名的书法家刘墉为师学习书法。伊秉绶为乾隆五十四年（1789）进士，授刑部额外主事，迁员外郎。嘉庆四年（1799）出任广东惠州知府，因与其直属长官、两广总督吉庆发生争执，被谪戍军台，昭雪后于嘉庆十年（1805）升为扬州知府。在任期间，以"廉吏善政"著称。董玉书《芜城怀旧录》誉之："扬州太守代有名贤，清乾嘉时，汀州伊墨卿太守为最著，风流文采，惠政及民。"1807年，伊秉绶五十四岁时，因父病故，去官奉棺回乡历八年，离别时扬州数万民众洒泪相送。1815年，伊秉绶再度任扬州知府，直到去世，时年六十二岁。之后，扬州民众仰慕其遗德，在当地"三贤祠"（祀欧阳修、苏轼、王士祯三人

之祠）中并祀伊秉绶，改称"四贤祠"。清代学者唐仲冕在所撰《墓志铭》中说伊秉绶"两任知府，掌河库道及盐运使，皆廉政也"。伊秉绶给后人留下了为官清廉的良好口碑。

伊秉绶是清代碑学中兴的代表性书家，擅四体，尤工隶书，兼喜绘画、篆刻，亦能诗文。清李元度《国朝先正事略》谓其"隶书愈大愈见其佳，有高古博大气象"。他与邓石如并称"南伊北邓"，又与桂馥齐名，以其"隶书超绝古格，在清季书坛放一异彩"。蒋宝龄《墨林今话》谓："（伊秉绶）尤以篆隶名当代，秀劲古媚，独创一家，楷书亦入颜平原之室。"何绍基《东洲草堂诗抄》赞伊秉绶："丈人八分出二篆，使墨如漆楮如简。行草亦无唐后法，悬崖溜雨弛荒藓。不将俗书薄文清，觑破天真关道眼。"向燊说："墨卿楷书法《程哲碑》，行书法李西涯，隶书则直入汉人之室。即邓完白亦逊其醇古，他更无论矣。"

梁章钜《退庵随笔》："伊墨卿（秉绶）言'学汉碑，每种须两副，一悬壁谛观，一剪褾临仿。'愚谓唐人如韩择木、蔡有邻、各大碑，亦瑰丽可喜，但悬壁观之可矣。宋、元、明三代，隶学几绝，率多以意为之，不特汉隶无传，即学唐隶者亦渺不可得。至我朝朱竹垞，始复讲汉隶，然如垫角巾，聊复尔尔，已为前人所讥。同时郑谷口（簠），隶书最著，则未免习气太重，闻其时，有戏于黑漆方几上加白粉四点，谓为郑谷口隶书'田'字者，其恶趣可知，不知当日何

以浪得名？此外如林佶人、王虚舟，腕力皆弱，直至伊墨卿、桂未谷出，始遥接汉隶真传。墨卿能拓汉隶而大之，愈大愈壮。未谷能缩汉隶而小之，愈小愈精。'斯翁之后，直至小生'二语真堪移赠耳。"

康有为《广艺舟双楫》："乾隆之世，已厌旧学。冬心、板桥，参用隶笔，然失则怪，此欲变而不知变者。汀州精于八分，以其八分为真书，师仿《吊比干文》，瘦劲独绝。怀宁一老，实丁斯会，既以集篆、隶之大成，其隶、楷专法六朝之碑，古茂浑朴，实与汀州分分、隶之治，而启碑法之门。开山作祖，允推二子。"

梁启超《饮冰室文集·书跋》："墨卿先生分书，品在完白山人上，有清一代弁冕也。"

沙孟海在《中国书法史图录·下册分期概说》中评曰："清代隶书家，早期有郑簠、朱彝尊，中期有桂馥、邓石如、伊秉绶、陈鸿寿，晚期有何绍基、赵之谦。郑簠作隶有飞宕之致，自成风格，但服古未深。朱、桂功力深厚，而少逸气。邓石如笔力矫健，结体则去人不远，故不如其篆。伊秉绶总结诸家的长处，出之以凝重，体态万千，世推清代第一。赵之谦、何绍基皆翩翩欲仙，运笔之法不同，而各有专胜，亦是隶中妙品。"

其实早在1928年，沙孟海写作《近三百年的书学》时就对伊秉绶的书法给予高度评价："伊秉绶是隶家正宗，康有为说他集分书之成，很对。其实，他的作品，无体不佳，一落笔就和别人家分出仙凡的界限来。除出篆书是他不常写的外，其余色色都比邓石如境界来得

高。包世臣只取他的行书，列入'逸品下'，还不能赏识他，康有为才是他的知己啊！"

伊秉绶传世主要墨迹见于《默庵集锦》；1973 年 1 月，台湾大众书局出版有《清伊秉绶作品集》；1985 年 2 月，上海书店出版了《伊秉绶隶书墨迹选》；1991 年 7 月，福建美术出版社出版了《伊秉绶书法选集》；2013 年 5 月，西泠印社出版社出版了《伊秉绶书法精品选》。

伊秉绶的隶书从汉碑中摄取神理，自开面目。用笔劲健沉着，结体充实宽博，气势雄浑，格调高雅。伊氏自己总结为："方正、奇肆、恣纵、更易、减省、虚实、肥瘦，毫端变幻，出乎腕下……"其所作楹联、匾额，从行款到结体，极富疏密聚散之变化，于遒劲中别具姿媚，个性鲜明。他用篆书的笔法来写隶书，因此笔画圆润、粗细相近，没有明显的波挑。章法极有特色，字字铺满，四面撑足，给人方整严谨之感。

伊秉绶的隶书在笔画上与传统汉隶有很大的不同，他省去了汉隶横画的一波三折，代之以粗细变化甚少的平直笔画。汉隶的扁平结体在其手上只剩下粗木搭房般的笨拙造型。然而这些不是造作，而是在深入把握汉隶神髓后的一次变异。伊秉绶洞悉艺术朴素真挚的本质，但又深受儒家审美的影响，他以建筑般的结构取得成功，与欧阳询楷书异曲同工；他又以减少用笔动作，将线条单纯化，而取得奇效，又和八大山人不谋而合。总之其书法融合秦汉碑碣，古朴浑厚，"有庙

堂之气"，对后世书法创新有很多启示。

《虞仲翔祠碑》，别称《光孝寺虞仲翔祠碑》，刻于嘉庆十六年（1811）。光孝寺位于广州市区，是岭南年代最古、规模最大的名刹。虞翻，字仲翔，三国吴时学者、官员，会稽余姚（今浙江余姚）人。虞精于经学，因犯孙权，被谪戍广州。"虽处罪放，而讲学不倦，门徒常达数百人。"（王若钦《册府元龟》）现祠与碑皆毁。今绍兴沈定庵先生处藏有佳拓本。该碑是难得一见的伊秉绶多字隶书作品，且为晚年精心之作。

从伊秉绶存世的《留春草堂诗抄》（七卷）可知，他与刘墉、翁方纲、阮元、王昶、孙星衍、洪亮吉、桂馥、黄易、包世臣、梁同书、吴荣光等金石学家、书法家都有交游，其与桂馥、翁方纲、黄易有深厚的情谊，这自然影响到他书法上的学习。他所处的时代正值金石考据学盛行，故对秦汉六朝以来碑刻格外重视，加之阮元、包世臣在理论上的倡导，竟尚汉魏碑版的风气对伊秉绶有很大影响。他于秦汉篆隶下过很深的功夫，尤其是对汉魏隶书碑版，更是广泛临习。主要有《裴岑纪功碑》《韩仁铭》《尹宙碑》《孔宙碑》《张迁碑》《衡方碑》《史晨碑》《西狭颂》《乙瑛碑》《五凤二年刻石》《受禅表碑》等，尤得力于《衡方碑》。据《留春草堂诗抄》中有《题〈衡方碑阴〉同覃溪先生寄桂未谷大令》一诗有句"贱子窃慕之，百本临摹曾"，可知他临写《衡方碑》多达百遍，融先秦篆籀、汉魏砖瓦及颜体气象于

一炉，自成一家。他晚年寄寓和任职的扬州又是当时的经济文化中心，书画革新的潮流正在兴起，伊秉绶以太守的身份走在这股革新潮流的前列，其大气磅礴、古拙浑厚的隶书开辟了书法的新局面。

用笔平实多变，含蓄古雅

在伊秉绶之前，书家如桂馥、黄易作隶均受到郑簠的影响，用笔上多方折厚重。而伊秉绶则不同，他在前人基础上进一步提炼，巧用减法，多用中锋圆笔，富含篆意，作隶时尽量减省点画起止处的蚕头燕尾，将被认为是隶书重要特征的波挑化解到毛笔的自然运行中，而不进行夸张，但在笔意上则丝毫没有忽略，故其笔下的点画富有含蓄古雅的篆书意趣，显得气息淳厚高古，如"方""年""爱""哉"等字。在字形取法上常常直溯古隶，保留了大量篆书的写法。如"虞"的下部，"摇"的右部，"师"的左部等。在一些字的写法上甚至直追篆法，如"草""犹""之"等字。此外，伊秉绶隶书的笔画提炼归纳为直线、弧线和圆点三种形态。其中横、竖、撇、捺等笔画大都以直线来表现，如"书""而""人""章"等字。转折变向的结构及少量斜笔化方正为弯弧，伊氏隶书善用点，其点皆取收敛之势，甚至有些撇捺也是如此。如"其"的短撇捺，"无"的四点，尽量压缩其下部空间来突出其方整宽结、内松外紧的结体特点，起到了寓巧于拙，返璞归真的妙用。点画凡遇到数点排列的情形，都简化动作，使之成为名副其实的"点"，如"绥""为"等字，其点大致趋同，以不变应万

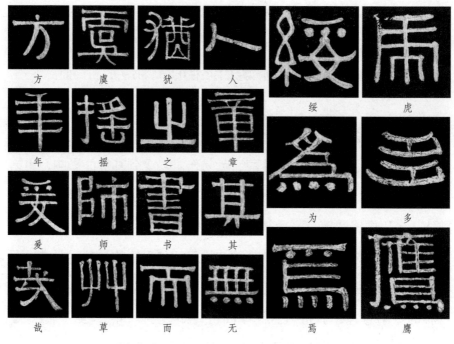

图一 《虞仲翔祠碑》中体现伊秉绶隶书用笔特点的一些字

变。当然也有求变化之处，如"焉"字的七点，上部用圆点，下部则用竖点。

唐张怀瓘在《论用笔十法》中说"点画编次，无使齐平，如鳞羽参差之状"。在众多相同的笔画并列时，如何使之不雷同板滞？伊氏采用了不同的处理方法，如"虎"字竖画较多，采用了长短、正斜、向背之别；"年"字横画较多，则在取势的偃仰和起收笔的笔法变化上下功夫；"多"字四条弧状的斜线走势相同，则采用收笔时长短不齐的变化，以达参差之状，寓字以动态。

笔画的分布要有虚实对比，一般而言虚处笔画厚重，实处则笔画纤细，视其笔画多寡而论，如"之"字笔画少而虚，故笔画粗壮，"鹰"字笔画多而实，故笔画瘦硬。此类变化，伊氏处理得得心应手，故其作品乍看整齐划一，细观则诸多变化寓于其中（图一）。

结体外紧内松，方正饱满

在字形结体方面，伊秉绶多采用外紧内松、方正饱满的处理方式。清包世臣《艺舟双辑》云："凡字无论疏密斜正，必有精神挽结之处，是为字之中宫。"所谓精神挽结是指字之精神风貌，字之灵魂。因此，要识得九宫，而九宫之中尤以中宫最要留意。隶书结构的常态是中宫紧密，左右舒展。而伊氏则反其道而行之，于是，其隶书中宫疏朗，直线、点、弧线则穿插其间，将笔画向四周挤压、扩张，直逼字边，产生强烈的向外涨溢的张力，显得饱满而有精神。虚实的变化表现在结字上便是疏密的变化。左右结构的字，常常左右两部分齐向两边逼紧，中部稍空而虚。如"动""朝"等字。上下结构的字，"罗"字上短下长，"维"部中间较疏朗；"恶"字上长下短，"亚"部中间较疏朗。"蔬"字下部左右分开，中间疏朗。同样，"秉""隐""原"等字，均使字内松外紧，产生向四周扩张之势。值得一提的是在这种充满张力的宽博结构中，伊秉绶又巧妙地将若干直线构成的方框、三角形及圆点点缀其间，如"矣""传""维""室"等字，从而起到调节节奏、活跃气氛的作用，可谓画龙点睛之笔（图二）。

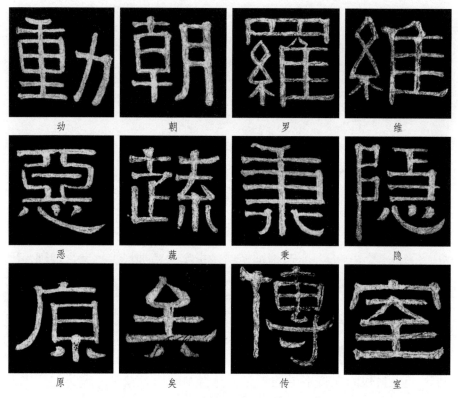

图二 　《虞仲翔祠碑》中体现伊秉绶隶书结体特点的一些字

体势多变善变，不可端倪

伊秉绶在结体造型上善于变化，结体无可变者不强变，而在其上下左右处用变，以不变应万变，能变者，或曲、或斜、或展、或缩、或欹、或正，无变不用其极。他曾有一段学书要谈留给其子，值得仔细体味："方正、奇肆、恣纵、更易、减省、虚实、肥瘦，毫端变化，出乎腕下。"大致说来，他在字势上有多种书写方式：点画

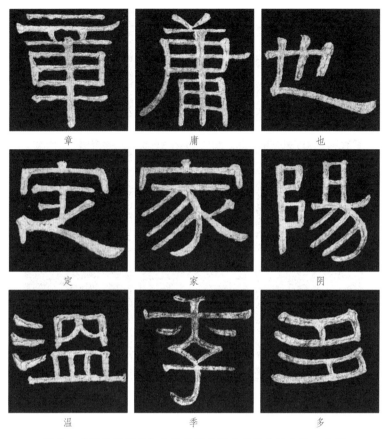

图三 《虞仲翔祠碑》中体现伊秉绶隶书体势特点的一些字

平匀，如"章""庸"等字；主次分明，如"也""定""家""阳"等字；纵横有象，如"温""季""多"等字（图三）；参差有序，如"功""之""形"等字；收放有度，如"辽""次""我"等字；虚实相生，如"翔""害""载"等字（图四）。

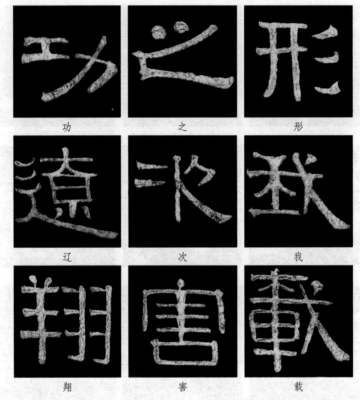

图四　《虞仲翔祠碑》中体现伊秉绶隶书体势特点的一些字

风格豪迈，宁拙毋巧

伊秉绶的隶书端庄宽博，雍容大度，体现出豪迈雄强、宁拙毋巧之美感。这与他浸淫颜真卿书法并善于借鉴颜体创作隶书密不可分。有的笔画甚至直接沿用了颜字的笔法（图五）。正如沙孟海先生在《近三百年的书学》中指出的："他的隶字，早年和桂馥同一派的，后来他有了独到之见，便把当时板滞的习气完全改除，开条清空

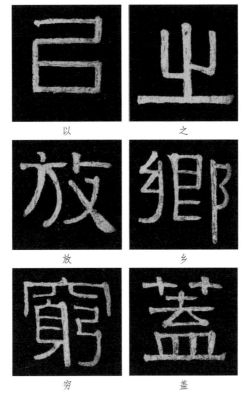

以　　　　　之

放　　　　　乡

穷　　　　　盖

图五　《虞仲翔祠碑》中直接沿用颜字笔法的字

高邈的路出来。"

　　近人郑孝胥也认为清人学颜"钱南园得其体，伊墨卿得其理，何子贞得其意，翁常熟得其骨，刘石庵得其韵"（张谦《海藏先生书法抉微》）。这是十分有见地的。仔细比较伊秉绶隶书与颜真卿楷书，无论点画、用笔、结体、布局乃至气格、风度，均一脉相承，异曲同工，因此有学者将伊秉绶比喻为"隶中之鲁公"。从他一生存世作品

来看，行草书有不少是临摹颜真卿作品的，此中消息值得玩味。《伊秉绶书法精品选》中有一件为芷邻先生作的行草扇面《题宋四家帖》，中有"临书常感禁书时，何须肥瘦论工拙"一句，正反映出伊秉绶对书法审美的认识。"不论工拙""不计肥瘦"的创作心态恰恰是伊秉绶书风走向成熟的标志。因此不论是正草隶篆哪种体，在他眼里高古、博大、简远、雄强、大朴不雕的壮美才是他最心仪的目标和境界。

《伊秉绶书法精品选》中收有伊秉绶这样一件作品——《题晋陶彭泽像》（行草四言诗），中有"喆（哲）人伊何，抱朴含真，称心易足，秋鞠（菊）盈园，霭霭停云，采采荣木，有琴有书，载瞻载瞩，陶然自乐，匪道曷依，敬赞德美，庶其全而"，我以为"抱朴含真，陶然自乐"八字移来评价伊秉绶的隶书创作也正贴切。

拾叁

《临张迁碑册》：
篆籀意趣，雄浑古厚

〔清〕何绍基

薛龙春／文

君讳迁，字公方，陈留己吾人也。

〔清〕何绍基《临张迁碑册》（墨迹纸本，局部），同治元年（1862）书，现藏于日本东京国立博物馆

君	自	宣
出	有	王
先	周	中
出	周	興

披 孝 有

覽 友 張

詩 為 仲

雅 行 以

焕　高　煥

有　而　知

張　龍　其

善　興　祖

浃	帷	用
朕	幕	萬
負	出	蕭
千	内	在

景 珪 里

坐 於 坐

間 留 外

有 文 析

387

张释之，建忠弼之谟。帝游上林，

帝	忠	張
逰	弼	釋
上	之	之
林	謨	建

對	有	問
更	苑	禽
問	令	狩
啬	不	所

夀	對	夫
夫	令	夀
為	是	夫
令	進	事

390

沒滕負干 帷幕业内

里业外析 珪於留文 景业間有

張釋业建 忠弼业謨 帝遊上林

問禽狗所 有苑令夭 對更問畫

高 煥 披 𡥈 有 宣 自 君 己 公 君
帝 知 覽 交 張 王 有 业 吾 方 諱
龍 其 詩 為 仲 中 周 先 人 陳 遷
興 祖 雅 行 以 與 周 出 也 留 字

〔清〕何绍基《临张迁碑册》（墨迹纸本，局部）

从明万历年间开始，陕西学者就开始了汉唐旧都周边的访碑活动，他们不仅考订旧碑，也发掘了不少新的汉唐碑刻。万历二十年（1592）《曹全碑》出土于郃阳，被认为是"天留汉隶一线"，旋即吸引了明末清初众多书家临摹，元明时代从刻帖或是三国碑刻中学习"汉法"的作风从此被取代。除了郭宗昌、王铎、傅山等北方书家之外，《曹全碑》更启发了南方书家郑簠、朱彝尊等人，他们因取法汉碑，形成了自己独特的风格。而清初顾炎武、曹溶、朱彝尊与郑簠等人在陕西、山西、河北、山东等地的访碑活动，不仅进一步扩大了隶书学习的范本库，同时因为使用良工，拓本也开始愈来愈精致，这直接导致拓本本身在后代也成为可以把玩的艺术品。到清代乾嘉年间，翁方纲、毕沅、孙星衍、黄易等人访碑活动方兴未艾，而隶书也成为当时文人普遍掌握并乐于挥写的一种书体。如果说"扬州八怪"中的高凤翰、高翔、金农等人的隶书仍受清初郑簠的影响，而桂馥、邓石如、伊秉绶以及黄易、钱泳、陈鸿寿等人则标志着一种新的风尚的

诞生。书家不再追求强烈的书写节奏与点画的运动感，而将沉着、浑厚、端严、朴实作为目标，曾经在清初独领风骚的郑簠在此时甚至成为"不古"的象征，遭到苛责。

活动于清嘉庆至同治间的何绍基，是清代碑学的巨擘。他出生于湖南道州，直到道光十六年（1836）年近四十岁时才考取进士，授编修，后充武英殿国史馆协修、总纂，官至四川学政。何绍基是清代碑学倡导者阮元的学生，深受南北书派论的影响。他同意南北书分二派，北派沿篆分一脉相传，于摩崖勒碑往往见之；而南派则以王羲之为宗，王羲之没有碑版巨迹，故"守山阴裴几者，止能作小字，不能为大字"（《跋〈道因碑〉拓本》）。但是南派不仅有帖，也有碑，南碑与北碑一样，都蕴含篆籀之理，尤其是焦山《瘗鹤铭》，可谓南碑兼有北碑势，当一并纳入北派，而不应以地之南北为限。何绍基认为，宋人书格之坏，正由《阁帖》导之，他在《跋张泺山藏贾秋壑刻阁帖初拓本》中说："余实不解阁帖出后，今千数百年，人人俎豆之，渐以两京六朝为古器，唐人碑为法物，不容易亲近摹习，而甘心低首于王著所摹，……半部零册，辄拱璧视之也。"

在何绍基看来，南派的宗主王羲之实兼南北派书法之全，著名的《兰亭序》殉葬昭陵，留下的都是摹本与刻本，但真迹必定"深备八分气度"（《跋〈褚临兰亭〉拓本》），即使是欧阳询所摹《定武兰亭》，笔势方折朴厚，而不以姿态为尚。王羲之草书《十七帖》，沉

雄古逸，于草法中亦具八分体势。在《跋褚临兰亭拓本》中，何绍基再一次声明："右军行草书，全是章草笔意。其写《兰亭》，乃其得意笔，尤当深备八分气度。"行草如此，楷书更不例外，何绍基指出《曹娥碑》《黄庭经》力足以兼北派，与蔡邕、崔瑗通气，只不过后人模仿渐渐失真，致有韩愈"羲之俗书趁姿媚"之诮。

何绍基以八分、章草作为王羲之书法的源头，充分肯定隶书在书法演变中的重要地位。他认为楷法从隶法来，北魏《张黑女墓志》因"化篆分入楷，遂尔无种不妙，无妙不臻"（《跋魏〈张黑女墓志〉拓本》）。即使是有唐一代书家，欧阳询、颜真卿仍意兼篆分，非虞、褚所能颉颃。颜真卿、李邕"皆根矩篆分，渊源河北，绝不依傍山阴"（《跋重刻〈李北海书法华寺碑〉》）。在与友人张洊山谈论书史时，他指出唐以前碑碣发源篆分，体归庄重。若有志学书，应多看篆分古刻，追溯本原。而《阁帖》虽佳，止可偶然流玩及之。从这些文字中，我们不难看出何绍基响应阮元北碑之学，并在南北碑帖之间寻求一种解释的逻辑。

何绍基的隶书实践处于前述乾嘉隶书风气的影响之下。他曾经在诗作中提及丁敬与黄易的隶书颇有法程，但他最为钦服的还是邓石如与伊秉绶。何绍基少年时摹刻汉印，最爱邓石如锋劲而横，并由此感知邓氏作书之趣。他在《书邓完伯先生印册后为守之作》云："后见邓石如先生篆、分及刻印，惊为先得我心，恨不及与先生相见。而先

生书中古劲横逸，前无古人之意，则自谓知之最真。"而伊秉绶隶书发端二篆，不扬其波而溯其源，行草亦无唐以后法，这对何绍基上追篆籀笔法，并援碑法入行书都有莫大的启发。

在六十岁以前，何绍基常写楷行，对于欧阳询、颜真卿、李邕这三位唐代书家尤为倾心，一再取法。但是何绍基很早就对文字学、篆隶书与刻印有着浓厚兴趣，嘉庆二十三年（1818），何绍基随父在京，"始读《说文》，写篆字"（何绍基《书邓完伯先生印册后为守之作》）。数年后，他侍父游山左，山东任城、曲阜富于两京碑版，而历山、云峰则荟萃了六朝摩崖，何绍基因穷日夜之力，厌饫北碑。此时他还获得了《石门颂》与《张黑女墓志》的孤拓本，自此大量购藏北碑，不厌其富。他还与山东书家张琦相识，张习北碑，用笔方劲直下，张氏劝何加意于北碑，将来所造非可限量。道光十二年（1832）春，何绍基随父按试宁波，登范氏天一阁，欣赏到汉《圃令赵君碑》及《刘熊碑》。道光二十六年（1846），他收藏了《樊敏碑》拓本；向友人借观《刘熊碑》钩本，并考证《刘熊碑》；看黄易手拓《武梁祠画像》及题记；友人陈寿卿邀看《沈府君阙》《冯君阙》；买得《郑道昭》碑记并《经石峪》字四百个拓本。而这一时期观摩《兰亭序》《洛神赋》各帖，何绍基已有"不过尔尔"之慨。

咸丰八年（1858），何绍基主讲济南泺源书院，此后的三年间，他虽然对李邕、欧阳询、颜真卿等人仍然兴趣浓厚，但临习已以汉碑为主。如咸丰九年（1859）四月初一崇恩生日，何绍基在贺诗中

写道："公诗不厌瘦，吾隶敢辞饿。"小注云："时方习隶书。"《题四明本华山碑为崇朴山作》亦云："嗟余老矣甫习隶，遍访翠墨为渴饥。"此时他渴望见到《华山碑》，故诗作有"谈碑暂欲接香翠（郭香文翠），校书何暇研箕荄"句，小注云："连日与儿子庆涵看东京碑，许印林书来，属校桂《说文》。"何绍基之孙何维朴跋何临《衡方碑》云："咸丰戊午，先大父年六十，在济南泺源书院，始专习八分书，东京诸碑次第临写，自立课程，庚申归湘，主讲城南，隶课仍无间断，而于《礼器》《张迁》两碑用功尤深，各临百通。"

咸丰八年（1858）十一月初三，何绍基买皮纸打格临《礼器碑》，是为临汉碑之始。至次年四月初，共计临《礼器碑》十六通、《乙瑛碑》六通、《史晨碑》五通、《张迁碑》三通，其余则有《曹全碑》《衡方碑》《鲁峻碑》《孔宙碑》《孔褒碑》《景君碑》《华山碑》《受禅表碑》等，亦一通至数通不等。在日记中，他对碑刻书法及拓本优劣亦时有议论，如《受禅表碑》俊迈可喜，然渐远东京风矩；《张迁碑》碑拓古润；《孔褒碑》字小而纵，惜拓本未精；《景君碑》拓本模糊难看。在临汉碑的间隙，他也先后临写欧阳通《道因法师碑》、李北海《麓山寺碑》及颜真卿《李元靖碑》等。从这一时期的日记中，我们不难发现他临摹之勤，通常两日就能临完一碑。他的汉碑临摹范围也一直在扩大，如咸丰十年（1860）正月初的字课，已开始临习《西狭颂》。曾农髯曾说："道州以不世出之才，出入周秦，但取神骨，驰骋两汉，和以天倪。当客历下，所临《礼器》《乙瑛》《曹全》诸碑，腕和韵雅，

雍雍乎东汉之风度。"（马宗霍《书林藻鉴》）何氏友人杨翰在讨论他的一副隶书对联时也说："探源篆隶，入神仙境，晚年尤自课勤甚，摹《衡兴祖》《张公方》多本，神与迹化。……笔笔有汉人风味。"

何绍基仅流传至今的汉碑临本就有数十种之多，《临张迁碑册》是他晚年在长沙所书。计二十四开，每开六行，行四字。款识云："平斋仁弟苦索拙书，适临此本竟，即以寄之，发三千里外，一笑叹也。何绍基记于长沙化龙池寓。"此册当赠吴云者，在何绍基晚年，曾来往于苏州，僦居友人吴云的两罍轩，吴云不少藏品上都有何的题跋。吴云对何绍基书法十分推崇，以为必传，他自己的字也仿效何氏。

何绍基写字，主张全身力到。"悬臂临摹，要使腰股之力，悉到指尖，务得生气。每著书作数字，气力为之疲茶，自谓得不传之秘。"（何绍基《书邓完伯先生印册后为守之作》）在四川学政任上，他自号"猿叟"（蝯叟），其时有《猿臂翁诗》云："书律本与射理同，贵在悬臂能圆空。……气自踵息极指顶，屈伸进退皆玲珑。"又说："每一临写，必回腕高悬，通身力到，方能成字。约不及半，汗浃衣襦矣。"（《跋魏〈张黑女墓志〉拓本》）他也曾经想过，古人作字未必如此费力，所谓腕力、锋芒只是天生自然的流露，但对何本人而言，却不能自已。讲究力量是碑学的一个重要特点，又因碑派往往写大字，故传统帖学指掌操控的方法为运腕、运肘的方法所取代。何绍基的全身力到之说，要求全身之力自足、腿、腰部，经由肩肘、手腕，达于指

尖，可以说是碑学书派的一个极端。与何氏的回腕法一样，这个方法可能适合于何氏本人，学习者未必需要亦步亦趋，以免邯郸学步。但是讲究运笔的力量感却是隶书取得饱满茂密之气的一个重要保障。

　　具体到用笔与结构上，何绍基主张"中锋"与"横平竖直"，《临张迁碑册》也充分体现了他的这一主张。在何绍基少年时期，其父就以"横平竖直"四字为训，故何绍基一生历经六朝，唯以此四字为圭臬。从这个角度，他非常推崇邓石如写北碑的方法，"北碑方整厚实，惟先生之用笔斗起直落，舍易趋难，使尽气力，不离故处者，能得其神髓，篆意草法时到两京境地矣。"（何绍基《书邓完伯先生印册后为守之作》）而对于包世臣及包派，何绍基则漠然置之。何氏二十四岁在京时即与包世臣熟识，包是邓石如的弟子，自谓知邓石如最深，但何不以为然。他曾经说："先生作书于准平绳直中自出神力，柔毫劲腕，纯用笔心，不使欹斜，备尽转折。慎翁于'平直'二字，全置不讲，扁笔侧锋，满纸俱是。……书家古法扫地尽矣。后学之避难趋易者，靡然从之，竞谈北碑，妳为高论。"（何绍基《书邓完伯先生印册后为守之作》）而在《跋魏〈张黑女墓志〉拓本》中，何绍基再一次表现出对包的鄙夷："包慎翁之写北碑，盖先于我二十年，功力既深，书名甚重于江南，从学者相矜以包派。余以'横平竖直'四字绳之，知其于北碑未为得髓也。"从何绍基的不同态度中，我们不难看出，他写北碑在用笔上讲究中锋，在结字上讲究平直，而反对笔锋偏侧与结字欹斜。

所谓中锋，是指用笔的过程中，毛笔基本与纸面垂直。何绍基善用转，以保持笔锋的圆满。他的力量也很均匀，没有快速提按转换，点画的粗细、缓急，都有过渡。但他的撇捺等出锋的笔画也隐见侧锋，短促的点、竖等纵向用笔，也略带侧锋，收笔处稍挫一下，而不是笔笔回锋，这样显得活泼，能够调节整字或整篇的气氛。何绍基早期的隶书，曾使用硬毫，点画光洁却略显僵硬，在后来的临摹与创作中则多用大羊毫，《临张迁碑册》用笔涩进，积点成线，收笔有时出以波挑，有时速度略快，点画轻细（图一）。整体上看，何绍基的用笔富有力量，点画没有明确的轨迹，形状也不够清晰，有些甚至颤抖如锯齿状，这些很可能与他高执笔有关，高执笔无疑弱化了对笔锋的控制力，但由此也带来了偶然的意趣。而因为使用宿墨，《临张迁碑册》中不少点画（尤其是起笔处）的外沿有渗化效果，更增强了作品的层次感。

横平竖直，可以说是隶书重要的结构特征。汉碑在形态上虽有差异，但其理则一，比如横画必平，不像魏碑那样峻拔一角。当然这个特征是总体性的，具体到那些比较华丽、有装饰感的隶书中，横、竖大多有一定的弧度，但所有的弧度之间有呼应、有关照，若以力量抵消的原理来看，则最终又回到了横平竖直的大原则之下。何绍基所言横平竖直，应当作灵活的理解。何绍基的临作很少用弧线，符合《张迁碑》的基本特点，但点画运行的涩进与形象的含糊，消解了这种结构可能带来的单调。《临张迁碑册》点画之间的距离基本均等，块

图一　何绍基《临张迁碑册》中体现其用笔特点的一些字

面之间的距离也均等，视觉上分布判然，没有集中的兴奋点。单字之中，几个平行的横画，长度基本一致，或逐步加长；三个连续的竖画，即使不是写成左右对称，长度也大体保持一致。而左右结构的字，顶部齐平或左高右低。此外，点画的粗细也是结构的重要内容。大多数汉碑的点画都比较重，《张迁碑》尤其如此，因此白与黑的反

差不宜太大，若点画太细，则空白处就会占据视觉的主导地位。伊秉绶临《张迁碑》点画粗壮，有很强的体量感，而结字则夸大了原作的比例反差，以此来凸显稚拙的趣味，何绍基的临作点画却略显清瘦，他并不以体量上的压迫感为目标，而是以用笔的崎岖作为主要的用力方向，作品的深厚与空灵都与他独特的用笔技巧有关。

何绍基所临汉碑在风格上差异并不明显，故有人批评他临书无论何碑，均为一个字体："吾见其临汉碑数十种，只如一种。书家固贵神似，然临书而形全不似，亦非正法。"（王潜刚《清人书评》）所谓"全不似"，殊非实情。如《临张迁碑册》在结构上基本遵循原作，只不过在用笔上，何绍基使用的方法，是自己探索出来的带有篆籀意趣的中锋笔法，他以这种笔法写所有的汉碑，也可以说是"以己法临古"。在一首诗中，何绍基曾自信地坚称："真行原自隶分波，根矩还求篆籀蝌。竖直横平生变化，未须欹侧效虞戈。"他认为真、行可以从隶书中寻其遗绪，隶书笔法则必须到篆籀中寻求。事实上，吴云在收到何绍基所赠的这件《临张迁碑册》后，曾复一书："今观吾兄所临，间架略仿《张迁》，而根柢歧阳《石鼓》，复参以《娄寿》笔意，遂觉雄浑古厚。"也指出其用笔与《石鼓文》用笔的关系。以一驭万，是一位书家的聪明选择，否则临一种汉碑即有一套方法，虽刻画形似，但书家对于形式没有统摄能力，无法将所临摹的各种碑刻归结到一种风格之下，他就无法形成真正的个人风格。何绍基临摹汉碑，其实为我们

树立了一个善学者的榜样。至于马宗霍评何绍基临汉碑"每临一通，意必有所专属，故一通有一通之独到处"，则不免言过其实。

何绍基曾临摹大量篆书，并有自运作品传世。他不像邓石如等人以秦代刻石为模范，除了周代的钟鼎铭文外，他也发现汉代篆书的重要价值。《跋吴平斋藏秦泰山二十九字拓本》云："秦相易古籀为小篆，遒肃有余，而浑噩之意远矣。用法刻深，盖亦流露于书律。此二十九字古拓可珍，然欲溯源周前，尚不如两京篆势宽展圆厚之有味。"可见何绍基对于篆书的理解，是宽展圆厚，而不是遒肃整饬。他意图从这些吉金贞石中发掘的并非清晰与准确，而是含糊与浑噩，这正是帖学所无法涵盖的美学趣味，或者说"金石气"。大量的篆隶临摹经验，对何绍基的楷书与行书风格也产生了很大影响。与单纯帖学系统的书家相比，何绍基的楷书与行书更具力量感、偶然性与浑沌意趣，也因此有更多古朴韵味。事实上，何绍基一直企图贯通篆书与行草，《题周芝台协揆宋拓阁帖后》云："欲从篆分贯真草，恒苦腕弱任不胜。"在他看来，唐贤楷、行之所以值得取法，就是因为其源出八分，而宋人不讲楷法，以行草入楷书，去古益远。何绍基尝自述学书四十余年，"溯源篆分，楷法则由北朝求篆分入真楷之绪"。这一书学观念的践行，不仅成就了何绍基的篆隶书，更成就了他的楷书与行书。也正因为如此，何绍基一直被视为清代援碑入帖最为成功的书家之一，他的行书，代表了清代碑帖相参一派的最高成就。

图版说明

柒 《曹全碑》：秀美飞动，逸致翩翩

图二 《孔彪碑》，汉碑，原石现存山东曲阜孔庙。

图七 《熹平石经》，东汉刻石，残石主要藏于西安碑林博物馆（491字），部分藏于洛阳博物馆（24字）以及中国国家图书馆。

图二十九 戍嗣子鼎，商代后期器物，1959年5月河南安阳事后岗殉葬圆坑出土，现藏于中国社会科学院考古研究所。

图三十 墙盘，又名史墙盘，西周中晚期微氏家族器具，1976年底在陕西宝鸡市扶风县庄白一号青铜器窖藏出土，现藏于陕西省扶风周原文物管理所。

图三十一 《袁安碑》，汉碑，原石出土地点不详，1929年在河南偃师城南辛家村发现，河南博物院藏。

捌 《张迁碑》：端直朴茂，方正尔雅

图二 《张迁碑》，明拓本，故宫博物院藏。

玖 《荐福寺碑》：瑰伟壮丽，风流闲媚

图二 《寿光公主碑》，唐碑，原石已佚，拓片存于西安交通大学博物馆。

拾 《临西岳华山庙碑隶书册》：沉雄雅秀，古拙新媚

图一 《华山碑札》，〔清〕金农，日本东京国立博物馆藏。

图二 《香林扫塔图轴》，〔清〕金农，苏州博物馆藏。

图三 《褚伯玉轶事隶楷页》，〔清〕金农，杭州邹安（适庐）、余任天（天庐）、寿崇德（浣溪斋）递藏。

图四 《相鹤经》，〔清〕金农，浙江省博物馆藏。

图五 《题昔邪之庐壁上诗漆书卷》，〔清〕金农，日本东京国立博物馆藏。

图六 《范石湖诗隶书轴》，〔清〕金农，福建博物院藏。

图七 《王彪之井赋》，〔清〕金农，故宫博物院藏。

图八 《隶书乙瑛碑轴》，〔清〕金农，浙江省博物馆藏。

图九 《郙阁颂碑记隶书轴》，〔清〕金农，故宫博物院藏。

图十 《清机令德五言隶书联》，〔清〕金农，广东省博物馆藏。

图十一 《隶书乙瑛碑轴》，〔清〕金农，故宫博物院藏。

图十二 《张融、蔡中郎等传记隶书册》，〔清〕金农，镇江市文物商店藏。

图十三 《隶书杂记》，〔清〕金农，扬州博物馆藏。

图十四 《隶书梁楷论》，〔清〕金农，中国国家博物馆藏。

图十五 《司马光佚事漆书轴》，〔清〕金农，台湾兰千馆藏。

图十六 《漆书相鹤经轴》，〔清〕金农，故宫博物院藏。

图十七 《谷园摹古法帖》，〔清〕孔继涑，清拓本。

图十八 《节临西岳华山庙碑隶书轴》（约 1726 年前后书），〔清〕金农，上海博物馆藏。

图十九 《节临西岳华山庙碑隶书轴》（1734 年书），〔清〕金农，广东省博物馆藏。

图二十 《节临西岳华山庙碑楷隶四条屏》，〔清〕金农，新疆维吾尔自治区博物馆藏。

图二十一 《节临华山庙碑漆书轴》，〔清〕金农，上海博物馆藏。

图二十二 《节临西岳华山庙碑大字隶书册》，〔清〕金农，上海朵云轩藏（黄易旧藏）。

拾壹 《敖陶孙诗评十条屏》：貌丰骨劲，大气磅礴

图一 《至仁山铭轴》，〔清〕邓石如，安徽博物院藏。

图二 《山静胡先生四箴隶书四屏》，〔清〕邓石如，故宫博物院藏。

图三 《校官碑》，汉碑，原石藏于南京博物院。

图四 《赠肯园四体书册》，〔清〕邓石如，无锡博物院藏。

图五 《古铭轴》，〔清〕邓石如，上海博物馆藏。

安　并
樂　官
里　里　魯
聖　如　親